EL ARTE DE RINI TEMPLETON
Donde hay vida y lucha

◆

THE ART OF RINI TEMPLETON
Where there is life and struggle

EL ARTE DE RINI TEMPLETON ◆ THE ART OF RINI TEMPLETON

Donde hay vida y lucha ◆ Where there is life and struggle

Prólogo de ◆ Foreword by ◆ John Nichols

Centro de Documentación Gráfica Rini Templeton
México, D.F.

The Real Comet Press
Seattle, Washington

La preparación de este libro, desde la recolección y la selección de la gráfica, la solicitud y edición de los testimonios, hasta los textos explicativos, son responsabilidad exclusiva de las siguientes personas:

En México: Alejandro Álvarez, Mara Gayón, Rodolfo Lacy, Gerardo Mendiola y Amelia Rivaud.

En Estados Unidos: Elizabeth Martínez, coordinadora, con Georgette Endicott, Ed McCaughan y José Luis Soto.

Coordinación de producción:
Víctor Manuel Mendiola.

Diseño:
Salamandra Diseñadores, S. A.

Las fotografías de Rini Templeton son de Tessa Martínez (portada), Rodolfo Lacy (página 208), Elga Prignitz (página 209) y el resto de fotógrafos no identificados. Las fotografías de las esculturas son de Richard Templeton II, excepto la foto del lado izquierdo de la página 29, que es de John Nichols, y la foto también del lado izquierdo de la página 33, que es de Tessa Martínez. Las fotografías de las páginas 16, izq., y 212 son de Plaza Photo, Taos, N. M. © 1987, derechos reservados. Las demás fotos de dibujos de Rini Templeton son de Wayne Decker.

Publicación original del Centro de Documentación Gráfica Rini Templeton y The Real Comet Press, por un acuerdo con la Capp Street Foundation/Rini Templeton Memorial Fund.

Publicado en México por el Centro de Documentación Gráfica Rini Templeton, Apartado Postal 53140, Boulevares, Estado de México, México.

Publicado en **Estados Unidos** por The Real Comet Press, 3131 **Western** Avenue #410, Seattle, Washington 98121-1028.
Tel. . (206) 283- 7827

Editorial preparation of this book, including the collection and selection of graphics, the solicitation and editing of remembrances, and the writing of other texts, has been the responsibility of the following persons:

In Mexico: Alejandro Álvarez, Mara Gayón, Rodolfo Lacy, Gerardo Mendiola and Amelia Rivaud.

In the United States: Elizabeth Martínez (coordinator), Georgette Endicott, Ed McCaughan and José Luis Soto.

Production Coordinator:
Víctor Manuel Mendiola.

Design:
Salamandra Diseñadores, S. A.

The photographs of Rini Templeton are by Tessa Martínez (cover), Rodolfo Lacy (p. 208), Elga Prignitz (p. 209), and unknown photographers. The photos of sculptures are by Richard Templeton II, except for the photo on p. 29, left, which is by John Nichols, and the photo on p. 33, left, by Tessa Martínez. The photos on p. 16, left and p. 212 are by Plaza Photo, Taos, N. M. © 1987, all rights reserved. All other photos of drawings by Rini Templeton are by Wayne Decker.

An original publication of the Centro de Documentación Gráfica Rini Templeton and The Real Comet Press, by arrangement with the Capp Street Foundation/Rini Templeton Memorial Fund.

Published in Mexico by the Centro de Documentación Gráfica Rini Templeton, Apartado Postal 92, 53140 Boulevares, Estado de México, México.

Published in the United States by The Real Comet Press, 3131 Western Avenue #410, Seattle, Washington 98121-1028. Telephone: (206) 283-7827.

U.S. Library of Congress No. LIC 88-060425

Acknowledgment is made for permission to reprint the following items from the U.S.A.:

The cover "Dying for Work" and drawings from pp. 18 and 25 of *Report on the Americas,* Vol. XII, No. 2, on p. 82 of this book, copyright © 1978 by the North American Congress on Latin America, 151 West 19th Street, New York, NY 20001 USA, reprinted with permission from *Report on the Americas.* Graph and section title page from *Beyond the Border* on p. 200, copyright © 1979 by the North American Congress on Latin America. The covers of *Radical History Review,* Fall 1978 and Spring/Summer 1979 on p. 199 reprinted courtesy of the Mid-Atlantic Radical Historians Organization (MARHO). The cover of *Mexico* reprinted by permission of James D. Cockcroft, copyright © 1983 by James D. Cockcroft. Cover (p. 199) and drawing (p. 13) from *The Milagro Beanfield War* reprinted courtesy of John Nichols, copyright © 1976. Cover on p. 199 from *Must We Choose Sides?,* copyright 1980 by the Inter-Religious Task Force for Social Analysis, reprinted by permission.

ISBN 0-941104-24-9
First edition/Primera edición
PRINTED IN/HECHO EN/MEXICO
88 89 90 91 92 5 4 3 2 1

AGRADECIMIENTOS ◆ ACKNOWLEDGMENTS

A la familia de Rini Templeton especial gratitud por su generoso apoyo financiero y por toda su ayuda en la preparación de este libro. Se aprecia mucho la cooperación de Corinne Templeton Field, sobrina de Rini, en la selección de la gráfica y la de Richard Templeton II, padre de Rini, en la sección de escultura.

Se agradece la ayuda del *Data Center* de Oakland, California, y particularmente de Loretta Strharsky en la investigación, fotocopiado y fotografía de la obra de Rini.

Damos las gracias a Diana Alarcón y Eduardo Zepeda por su trabajo de recopilación y por ayudar en la comunicación entre México y los EEUU; a Peter Baird y Malaquías Montoya por su ayuda en la selección de dibujos y otras áreas; a Maia Sortor Ballis, John Borrego, Teddi Borrego, Nancy Kleinbord, Alberto Híjar, Arsacio Vanegas, Max y Alicia Verano, y Mildred Tolbert por su información sobre Rini Templeton; a Betty Doerr por su trabajo de diseño; a Judy La Barca por su trabajo de oficinista; a Isabel Leiva por la transcripción de cintas; a Elsa Llarena, Mimí López, Adriana López Monjardin y Georgina Rangel por recopilar gráficas, comentarios y demás; a Tessa Martínez por su asesoría, especialmente en la selección y organización de textos; a Roberto Roibal, Valentina Valdez y Jenny Vincent por su ayuda en el copiado de gráfica; y, a Edur Velasco Arregui por organizar la gráfica.

Mención especial y nuestra gratitud a la revista *Punto Crítico* por impulsar el proyecto de elaboración del presente libro y facilitar el rescate, agrupamiento y organización de la obra gráfica y documental de Rini Templeton. También a la *Capp Street Foundation* de San Francisco, patrocinadora del *Rini Templeton Memorial Fund*.

To the family of Rini Templeton, very special thanks for their generous financial support and other help in preparing this book. The assistance of Corinne Templeton Field, Rini's niece, in graphic selection and of Richard Templeton II, Rini's father, on the sculpture section are highly appreciated.

The assistance of the Data Center of Oakland, California and particularly Loretta Strharsky in researching, photo-copying, and photographing Rini's works in its Graphics Collection is greatly appreciated.

Warm thanks to Diana Alarcón and Eduardo Zepeda for collecting drawings and facilitating communication; Peter Baird and Malaquías Montoya for their help in selection and other areas; Maia Sortor Ballis, John Borrego, Teddi Borrego, Alberto Híjar, Nancy Kleinbord, Mildred Tolbert, Arsacio Vanegas, and Max and Alicia Verano, for information about Rini Templeton; Betty Doerr for design work; Judy La Barca for clerical help; Isabel Leiva for transcribing tapes; Elsa Llarena, Mimi Lopez, Adriana López Monjardin and Georgina Rangel for assistance in collecting graphics and commentaries and other help; Tessa Martínez for consultation, especially on textual material; Roberto Roibal, Valentina Valdez and Jenny Vincent for help in copying graphics; Edur Velasco Arregui for many hours of organizing graphics.

Special thanks to the *Punto Crítico* magazine collective for everyone's help in the development of this book and the gathering and organizing of Rini's work. Also, our thanks to the Capp Street Foundation of San Francisco, sponsor of the Rini Templeton Memorial Fund, which is an educational project of the Foundation.

ÍNDICE ◆ CONTENTS

INTRODUCCIÓN ◆ INTRODUCTION

Algunos dicen que mi trabajo es arte popular, yo nomás digo: son mis monitos. Yo no soy teórica, soy artesana, yo hago imágenes. Arte popular, tal vez aspiro a eso porque arte popular sería el arte que surge del pueblo y que vuelve a él. Que se nutre de las tradiciones, la vida y las luchas del pueblo y vuelve a ser de ellos.

Rini Templeton

Other people call my work "people's art," I just call it my "monitos" (little monkeys, a term used in Mexico for cartoons and comic strips). I'm not a theoretician. I'm a craft person. I make images... People's art, perhaps I do aspire to that because people's art would be art that comes from the people and returns to them. Art that is nourished by the traditions, the daily life, the struggles of the people, and returns to become theirs.

Rini Templeton

La vida de Rini Templeton no se puede mirar aparte de su trabajo, y los dos no se pueden separar de su tiempo. Dondequiera que vivía, era objeto y también sujeto: por un lado, una artista y ser humano formada por las luchas populares y, por otro, una artista y ser humano cuya obra, aun después de su muerte en 1986, ayuda a los esfuerzos de los pueblos para terminar con la explotación y por la justicia y la paz.

En el país donde nació, Rini maduró como artista en una época muy extraordinaria. En los sesenta y principios de los setenta Estados Unidos vivía enormes movimientos de masas. Negros, latinos, indígenas y otras minorías luchaban contra el racismo y la explotación.

El movimiento de liberación de la mujer estaba sacudiendo la sociedad de una manera nueva y a veces profunda. La oposición a la guerra de Vietnam involucraba a millones de norteamericanos. Rini apoyaba todas estas luchas y entendía cómo estaban ligadas.

En 1974 los movimientos populares de los Estados Unidos estaban declinando mientras su economía estaba en recesión y las fuerzas de derecha llegaban al poder. Ese año Rini llega

The life of Rini Templeton cannot be separated from her work, and neither can be separated from her times. Wherever she lived, she was both object and subject: on the one hand, an artist and human being shaped by people's struggles to end exploitation, to win justice and peace, and on the other hand an artist and human being whose work even after her death in 1986 advances such efforts.

In the country of her birth, Rini came of age as an artist during an extraordinary period. The United States of the 1960's and early 1970's was a land of mass movements. Blacks, Latinos, Native Americans and other minority people were fighting racism and exploitation The women's liberation movement was shaking society in new, often profound ways. Opposition to the war in Vietnam involved millions of Americans. Rini supported these forces and understood how they were linked.

By 1974 the U.S. movements had waned as the economic crisis grew and rightwing forces

a México atraída por la tradición de la Gráfica Popular Mexicana y encuentra un ambiente de efervescencia política. Después del Movimiento Estudiantil Popular de 1968, México vive una profunda crisis económica, un auge de la movilización popular y la intensificación de la represión gubernamental.

En estas circunstancias, fue inevitable que la obra de Rini se convirtiera en un arte de emergencia: un arte para el pueblo. Hemos respetado este sentido de urgencia al reproducir su obra exactamente como fue hallada después de su muerte. Cuando ella participaba en una asamblea, una marcha o una huelga, hacía bocetos que luego engrosaba para regalarlos al día siguiente sin firma para que se usaran en volantes, carteles o banderas.

Aunque trabajó la serigrafía y las técnicas del grabado en linóleum, madera y metal, ella prefería ser una artista de blanco y negro que hacía imágenes con tinta china para ser reproducidas por una fotocopiadora. También dibujó en colores y escogió la técnica del *sumi* japonés para elaborar con pinceladas firmes y rápidas una gráfica gestual. Para ilustrar un libro o una revista usaba la técnica de *scratch*, ésta simula una reproducción xilográfica, a un reducido costo.

En cualquiera de sus formas plásticas Rini mantuvo una posición y un contenido de clase. Entonces dejemos que sea este libro no solamente un homenaje a Rini, sino compartamos además la certeza que ella tenía en que habrá un mundo más humano y sin fronteras. Como ella dijo,

Love y venceremos,
Los editores

began rising to power. Rini moved to Mexico that year, drawn by its strong tradition of graphic art for the people, and found the country in a state of intensive mobilization. Mexico had entered a profound economic crisis which led to new organizing as well as the intensification of state repression.

Inevitably, then, Rini's art was an art of urgency. We have tried to respect that sense of urgency by reproducing her work just as it was found after her death. Typically, she participated in an event—a march or picket line or rally—and made rough sketches on the spot, which she finished that same night and turned over unsigned the next day for immediate use in a flyer, poster or banner.

Although Rini used silkscreen, linoleum, wood and metal engraving techniques, and sometimes color, she was at heart a black-and-white artist who made India ink images to be reproduced on the most accessible copy machines. At times she adopted the Japanese *sumi* method of swiftly creating, with a fine brush, drawings filled with intense physical movement and emotion. For the covers of publications, she would use the scratchboard technique, which produces images that look like woodcuts but at much less cost.

Whatever the form, and she experimented a great deal, her content held steady. Let this book, then, be a tribute not only to Rini the revolutionary artist but to the belief she passionately affirmed in a truly human world, without borders. In her favorite words of farewell.

Love and venceremos,
The editors

En 1970, Rini y yo trabajábamos en *The New Mexico Review,* un periódico liberal de denuncia. Mis primeras impresiones de ella fueron de una mujer muy intensa, un tanto alejada. Tal vez le molestaba la falta de disciplina en la *Review*. Rini creía que el tiempo debe usarse sabiamente, y no le gustaba que otros desperdiciaran el suyo. No obstante, cuando me hice cargo como editor voluntario de la *Review* (en el verano de 1972) Rini ofreció ayudarme a publicarla. Juntos, por unos cuatro meses, nosotros fuimos la *Review*.

Fue una época cansadísima, pero excitante. Trabajábamos sin que se nos pagara. Debido a que Rini tenía la mayoría de la herramienta del periódico en su casa, yo pasaba mucho tiempo ahí, trabajando con ella todo el día, hasta avanzada la noche. Rini me enseñó mucho sobre la estética de la distribución, la producción y el diseño; sobre tipografía y la diferencia emocional entre un digno *Times Roman* y lo agresivo de un *Sans-serif*.

Me fascinaba su preocupación por esas cosas. También me intimidaba algo su intensidad y su falta de preocupación por ella misma. Me gustaba su casa desnuda, rodeada de esculturas, con todos los dibujos, recortes de noticias, carteles políticos, huesos de animales, las maravillosamente amplias pinturas de John DePuy, artefactos indios o africanos y telarañas en las paredes. Todo era terrenal, terreno, cercano a la tierra. Rini tenía una vieja guitarra y me contó anécdotas sobre su estancia en Inglaterra cuando era más joven y hacía música callejera, de saltimbanqui, decía. Vagaba por Londres cantando a cambio de monedas. Yo toqué mucho en su guitarra y a ella le encantaba escuchar.

In 1970, Rini and I were working on *The New Mexico Review,* a liberal, muckraking journal. My first impressions of her were that she was very intense, somewhat removed. Maybe the *Review's* lack of discipline bothered her. Later, when we became closer, she revealed what a deep frustration it was to her that so many different groups lacked the discipline or dedication that could really make them *work*.

Nevertheless, when I took over as volunteer editor of the *Review* (in the summer of 1972), Rini offered to help me publish the paper. I lived in Taos, she lived ten miles to the south. Together, for about 4 months, we *were* the *Review*.

It was an exhausting, exhilirating time. We worked without any pay. Because Rini had most of the newspaper tools at her house, I spent much time there, working with her all day, far into the nights. Rini taught me a lot about the aesthetics of layout, production, design. She taught me about typefaces, the emotional difference between a dignified Times Roman and a sans-serif boldface.

I was fascinated by her concern for such things. I was also slightly intimidated by her intensity and her unselfishness. I liked her raw-boned house with all the drawings, news clippings, political posters, animal bones, wonderfully wide John DePuy paintings, African or Indian artifacts and spiderwebs on the walls. Stellar's jays gathered on a table outside the big west window of her living room; large sculpture pieces were scattered in the sage. It was all earthen, earthy, close to the ground. Rini had an old guitar, and told me stories of being in England when she was a youngster,

Rini no se hacía ilusiones sobre su propio trabajo y su vida, o el trabajo y las vidas de los demás. Una vez escribió:

"No se trata de que un momento particular sea el Ahora entre un millón, sino de hacer lo mejor que podamos con nuestro trozo particular del tiempo... Y si la mayoría son derrotas y frustraciones, en la mente son soportables porque necesariamente implican lucha y propósito. En el corazón son soportables a causa de los que amamos y abrazamos, con los cuales compartimos... Y en el alma, a causa de la maravilla del mundo en que vivimos, a medio camino entre los electrones y los quasares en este mundo jodido, que resiste y es indescriptiblemente bello."

Rini realmente podía desesperarse sobre las cosas. Pero si me atrapaba en la desesperación tendía a aterrizar como una tonelada de ladrillos. Una vez le dije, en una carta que "se acabó *Wounded Knee*" [en referencia a la lucha de los indios norteamericanos en Dakota del Sur en 1973, cuando ocuparon y defendieron su tierra con las armas N. del E.]. Su respuesta fue: *"Wounded Knee* no está terminada. *Wounded Knee* conmovió, unió, el siempre tranquilo centro de la tierra y la urgencia por la batalla ahora. El futuro del continente será tocado por ese golpe. *Wounded Knee* apenas ha comenzado."

Rini era una persona muy apasionada, muy conectada físicamente a la tierra. Torpe y muy fuerte. Estaba íntimamente conectada al paisaje, su paisaje del norte, y caminamos mucho por él. Siempre marchaba delante de mí con su bordón, hacia la barranca. Una vez que retamos a las montañas más altas de Nuevo México, subió las laderas muy adelante de mí; *nunca* caminó detrás. Marchó hacia un lago alpino a 3 mil metros de altura y se echó un clavado en agua tan fría que a mí me entumeció los tobillos en medio segundo.

being a street musician, "busking" I think she called it. She wandered about London, singing for coins. I played her guitar a lot, and she loved to listen.

Rini had no illusions about her own work and life, or the work and the lives of others. She once wrote:

"It is not a matter of any one particular time being a million-to-one Now, but of doing what best we can with our own particular bit of time... And yes, there is mostly defeat and frustration. In the head, that's bearable because that necessarily implies struggle and purpose. In the heart, it's bearable because of those we love, and greet, and share with... And in the soul, because of the sheer wonder of the world we live in, halfway between electrons and quasars, fucked over, enduring, indescribably beautiful world."

Rini could certainly despair about things. But if she caught me despairing, she tended to land like a ton of bricks. I once made the statement to her, in a letter, that "Wounded Knee is over" [referring to the struggle of Native Americans in South Dakota in 1973, when they occupied and defended their land with arms —Ed.]. Her reply?

"Wounded Knee is not over. Wounded Knee united the quiet always center of the earth and the urgency of Battle Now. The future of the continent will be reached by that beat. Wounded Knee has hardly begun."

Rini was a physical, a very connected-to-the-earth, very passionate person. Awkward, yet real strong. She was intimately connected to landscape, her landscape of the north, and we walked through it a lot. She always strode ahead of me with her walking stick, heading for the gorge. When once we challenged New Mexico's higher mountains, she moved up the slopes way ahead of me; she *never* walked behind. She would march into an alpine lake

Esculpió mucho en 1973. Usaba lentes para acetileno, gruesos guantes de cuero y solía estar sudada, sucia. Gruñía, gemía, aporreaba el metal, lo cortaba, se cortaba —sus manos estaban callosas y medio desgarradas. Usaba mucho el soplete para cortar y soldar. Se movía pesadamente en pantalones de mezclilla y botas de trabajo, pero siempre usaba un par de aretes. Si yo decía "Eres hermosa", se turbaba y proclive a la risa, se definía burlonamente como "...coja, manca, tuerta..."

Me introdujo a la poesía de Walter Lowenfels, quien escribió "La Revolución es ser Humano", y a Eduardo Galeano; al arte de Rockwell Kent, Inti Illimani, Víctor Jara. Rini ciertamente me hacía hincapié en que la revolución es ser humano.

Durante 1973 yo trabajaba en una novela, *The Milagro Beanfield War*. La leyó y me hizo una crítica; aprobó la novela y dibujó las ilustraciones que hicieron hermoso el libro cuando se editó. Después se fue para México, sus cartas siempre estuvieron llenas de esperanza, desesperación, lucha:

"Estoy terminando los dibujos de *Big Mountain* y pensando en los queridos compas a lo largo y ancho del continente; a lo largo y ancho de nuestras vidas nacionales y personales, fuertes lazos de amor y compromiso nos mantienen juntos, no tan distintos a los que mantienen juntos a los gansos durante milenios... (No que seamos bobos. Ni tampoco que no seamos parte de la naturaleza)."

Sin embargo, si yo preguntaba demasiado acerca de su vida privada, ella casi siempre cortaba la discusión, como en esta carta de 1972:

"...¿quieres saber más de mí, de mi corazón? ¿Qué decir? Supongo que he intimado con multitud de personas, en la plática, en el cuerpo, trabajando cerca en cosas, compartiendo el verdadero sentido de la vida y del arte.

at 11,000 feet and dive beneath water so cold that it made my ankles numb in half a second.

Rini sculpted a lot in 1973. She wore acetylene goggles, thick leather gloves and was usually sweaty, filthy. She grunted, groaned, cudgeled metal, cut it, cut herself—her hands were calloused and half ripped to shreds. She used fire a lot, cutting and welding. She trudged about in dungarees and workboots, yet always wore a pair of earrings. If I said, "You are beautiful," she was embarrassed and liable to laugh, putting herself down almost scornfully as "...*coja, manca, tuerta...*" Lame, one-armed, half-blind.

She introduced me to the poetry of Walter Lowenfels, who wrote *The Revolution is to be Human,* and to Eduardo Galeano. To the art of Rockwell Kent. To Inti Illimani, and to Victor Jara. Rini certainly emphasized to me that the revolution is to be human.

During 1973 I worked on a novel, *The Milagro Beanfield War*. She read *Milagro,* critiqued it for me, approved of the novel, and did illustrations that made the book beautiful when it was produced. After she left for Mexico, her letters were always full of hope and struggle:

"I am finishing up the Big Mountain drawings and thinking of beloved *compas*—up and down the continent, up and down in our national and personal lives, but strong little fibers of love and commitment that hold us together, not unlike whatever it is keeps geese on milinary courses... (Not that we're silly. But not that we ain't part of nature, either.)"

Still, if I inquired too deeply about her private self, she would generally scotch the subject, as in this letter of 1972:

"...you wanted to know more of me, of my heart? What to say? I guess I have been intimate with multitudes of peoples, in talk, in bodies, working closely on things, sharing the really moving things of life and art. But it has

Pero nunca me pareció que lo importante fuese resumir o articular todo. Es sólo así. En el Icaro de Brueghel, por ejemplo, todo se dirige al sol."

Parte de su naturaleza era autodestructiva, una contradicción real en alguien tan preocupada por una vida mejor. Pero siempre se mantuvo flexible, abierta al crecimiento y el cambio. Un día, un año antes de su muerte, hicimos una larga caminata a través de un terreno lleno de salvias y nieve. Se cansaba fácilmente; no había visto esa fatiga en ella antes. Fue la primera vez que caminó detrás de mí. Era muy difícil ser solícito con ella, Rini no aguantaba que' la consintieran. Con esa bravura yo imagino que ella llegó hasta el final. Su soledad, para una persona que se conectaba con multitudes, su insistencia absoluta en su estilo y en una vida de su propia elección, era hermosa.

Tengo una carta de Rini de hace muchos años, en la cual habló de la vida y la muerte:

"La muerte también define. Quiero decir, siento que esto no es ni la mitad de lo que podría ser, ni de lo que debiera ser; esto no es el cincuenta por ciento de lo que yo podría... y luego alcanzo una ojeada de La Muerte, husmeando los huesos de pollo, haciendo sonajear las piezas del ajedrez, y bueno, pues me lo llevo en cincuenta."

¿Es romántica mi mirada sobre ella? Tal vez: Seguro que siento la cuerda que me jala a hacerlo. Su fe era la esperanza de un mundo mejor y toda su energía fue dirigida hacia ese fin. Más aún, era una infatigable luchadora. Siempre sentí que si Rini andaba por ahí, por donde quiera que fuera, alguien por lo menos estaba haciendo lo que hay que hacer.

John Nichols
Taos, New Mexico

never seemed to me that the point was to add it all up or articulate it. It's just all there. In Brueghel's Icarus, for instance, everything leads to the sun."

Rini made her share of inappropriate or disastrous choices and decisions. Part of her nature was self-destructive, a real contradiction for one so concerned with a better life, But she always remained flexible, open to growth and change.

One day, a year before she died, we took a long walk across a wide expanse of sagebrush and snow. It was the first time she ever walked behind me. It was very difficult to act solicitous toward Rini, however; hard to stop and let her catch up. She brooked no mollycoddling. That was a bravura front which I imagine she carried to the end. Her aloneness, for a person that connected to multitudes, her absolute insistence on her style and her privacy and a life of her own choosing, was fierce and beautiful.

I have a letter from Rini, going back many years, in which she spoke of life and death:

"Death, too, defines a lot. I mean, I feel, this isn't half of what there could be, this isn't half of what should, this isn't fifty percent of what I could... and then I catch a glimpse of *La Muerte,* sniffing at the chicken bones, rattling the chess pieces, y *bueno, pues me lo llevo en cincuenta* [well, then, I'll have to do settle for half]..."

Do I romanticize her?—perhaps: I sure feel the tug to do it. Her faith was hope for a better world and all her energy went to bring that about. Most of all, Rini was a tireless worker. I always felt that with Rini out there, wherever she might be, *somebody,* at least, was taking care of business.

John Nichols
Taos, New Mexico

I

obra · works

1961-1974

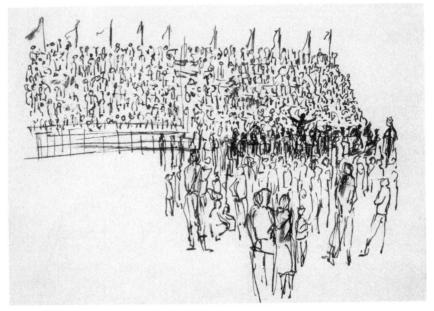

A las 2:10 a.m. del Año Nuevo de 1959, el dictador Fulgencio Batista huyó de Cuba mientras se sucedían por todo el país las victorias de las fuerzas revolucionarias conducidas por Fidel Castro. Rini Templeton estuvo en La Habana para la alegre bienvenida que se dio a las tropas victoriosas. Llegó ahí con un grupo de estudiantes desde México. Permaneció en Cuba, desde donde hacía cortas visitas de cuando en cuando a su casa, hasta 1964.

Durante los primeros años de "Cuba Libre", la revolución enfrentó muchos problemas y avanzó sorprendentemente. Rini participó de septiembre a diciembre de 1961, en la Campaña de Alfabetización que bajó la tasa del analfabetismo a 3.9%, una de las más bajas en el mundo.

También asistió al Primer Congreso de Es-

At 2:10 A.M. on New Year's Day, 1959, dictator Fulgencio Batista fled Cuba as the revolutionary forces led by Fidel Castro scored victories all over the country. Rini Templeton was in Havana for the joyous welcome to the insurgents, having gone there from Mexico with a group of students. She remained in Cuba, returning home occasionally for short visits, until 1964. During those early years the revolution faced many problems and made amazing progress.

From September to December, 1961, Rini taught in the literacy campaign which reduced the illiteracy rate to 3.9%, one of the lowest in the world. She attended the First Congress of Writers and Artists in 1961, cut sugar-cane and taught pottery-making to people in a small, poor village as a new way for them to

critores y Artistas en 1961, cortó caña de azúcar, dio clases de cerámica a la gente en una pequeña y pobre aldea como una forma nueva para ellos de ganarse la vida, y se dejó envolver en el desarrollo de la cultura de un pueblo. Ayudó a fundar el Taller de Grabado de la Catedral de La Habana.

Ante la creciente amenaza de un ataque estadounidense en gran escala en 1960 y principios de 1961, Rini se volvió activista de Amigos de Cuba, un grupo de estadounidenses que vivían en Cuba y se oponían a la intervención norteamericana. Como parte de su trabajo educacional, circulaba peticiones y escribió artículos. También envió muchas cartas a su país, a la familia y los amigos sobre sus experiencias, especialmente en la campaña de alfabetización.

Esta campaña de alfabetización fue llevada a cabo por 100 mil maestros organizados en diferentes brigadas y distribuidos por toda Cuba. Rini se alistó en una de las Brigadas "Patria o Muerte" de trabajadores, y se fue a la pequeña aldea de Las Vegas del Toro, en la provincia de Oriente, sobre Baracoa.

Los primeros alumnos de Rini fueron un granjero de edad avanzada, el carpintero en la planta de beneficio de café y la hermana de éste.

El Toro, 9 de octubre de 1961

Antonio es nativo de Haití, y ha pasado la mayor parte de sus 60 años cultivando café aquí, en Las Vegas, donde vive solo en una choza de palma en la cima de una colina abrupta. Necesita lentes que aún no han llegado hasta este valle remoto, y el lápiz aún parece extraño en su mano nudosa de campesino, pero está ávido de aprender y lenta, temblorosamente, traza cada palabra en su cuaderno. Las gallinas trepan al respaldo de su silla de madera y cuero y constantemente debe espantar mano-

earn a living. Active in the development of a people's culture, Rini helped to found the Taller de Grabado de la Catedral de La Habana (Havana Cathedral Printmaking Workshop).

With the growing threat of full-scale U.S. attack in 1960 and early 1961, Rini became active in "Amigos de Cuba"—a group of Americans living in Cuba who opposed U.S. intervention. As part of its educational efforts, she circulated petitions and wrote articles. When the Bay of Pigs invasion began, "Amigos de Cuba" marched in a protest demonstration and Rini was there, bearing her country's flag, proud to be a U.S. citizen opposed to government policy.

Rini wrote many letters home to family and friends about her experiences, especially in the literacy campaign. This effort was carried out by 100,000 teachers organized in different brigades and spread throughout Cuba. Rini enlisted in one of the Workers Brigades and was assigned to the tiny village of Las Vegas del Toro, not far from the U.S. base at Guantánamo.

Rini's three pupils were an elderly farmer, the carpenter at the coffee pulping plant and the carpenter's sister.

El Toro, October 9, 1961

Antonio is Haitian-born, has spent most of his 60 years growing coffee here in Las Vegas, where he lives alone in a hut of palm leaves at the top of a steep little hill. He needs glasses that haven't yet got to this remote valley, and the pencil still seems alien in the grasp of his gnarled farmer's hand, but he is eager to learn and slowly, shakily, traces out each word in his copy book. The chickens climb onto the back of his wood and leather chair and he must constantly swat away mosquitoes, but he

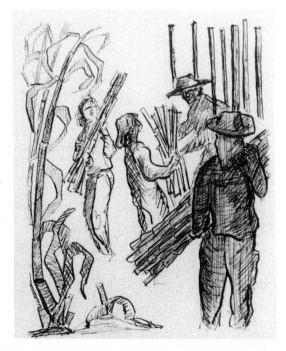

teando a los mosquitos, pero persiste con la lección. Quiere regalarme un pollo, es tan insistente que le digo que tendremos una fiesta el día que obtenga su certificado de alfabetización.

He pasado mi vida entre las palabras, pero nunca antes experimenté tan simple alegría como esta tarde, cuando las és de Antonio comenzaron a tener el lado correcto para arriba y la colocación derecha, más por hábito que por azar. Bajé la colina con un regalo de aguacates y naranjas, con un regalo de gozo por la tarde, por estas verdes colinas, por la Revolución.

persists with the lesson. He wants to give me a chicken, he is so insistent that I tell him we'll have a feast with it the day he gets his literacy certificate.

I have spent my life among words, but never before have I experienced such sheer joy in a letter as when this afternoon Antonio's "e's" began to be rightside up, and rightside foremost, by habit rather than by hazard. I came downhill with a gift of avocados and oranges —and with a gift of joy in the afternoon, in these green hills, in the Revolution.

Las Vegas del Toro, 16 de octubre de 1961

Nunca antes hubo escuelas o maestros aquí; ahora todos quieren aprender, todos están llenos de preguntas y aspiraciones. ¿Hay montañas en tu país? ¿Es cierto que los blancos y la gente de color viven en barrios separados en Estados Unidos? ¿Como se hacen las divisiones grandes? Y una conciencia social muy avanzada entre esta gente que vivió las fases de combate de la Revolución... el Ejército Rebelde tenía un campamento al otro lado del río y los campesinos iban a diario con plátanos verdes, camotes y yuca para alimentar a los soldados. Siempre los Rebeldes tenían algo que habían cogido para traerles. Se tenía que ser muy cuidadoso al ir al pueblo, cualquier campesino que fuera para comprar algo de arroz para su familia estaba en peligro de que lo torturaran o aún de que lo mataran por ser "colaborador".

Las Vegas del Toro, October 16, 1961

There were never schools, or teachers, here before; now everyone wants to learn, everyone is full of questions and aspirations. Are there mountains in your country? Is it true that white and colored people live in separate neighborhoods in the States? How do you do long division? And a very advanced social consciousness among these people, who lived through the revolution's phases of combat... the Rebel Army had an encampment just across the river from here, the *campesinos* would go daily with green bananas, sweet potatoes and malanga roots to feed the soldiers. And always the *Rebeldes* would have something they had raided, to bring. One had to be very careful going into town, any *campesino* who went to buy a little rice for his family was in danger of being tortured or even killed as a "collaborator."

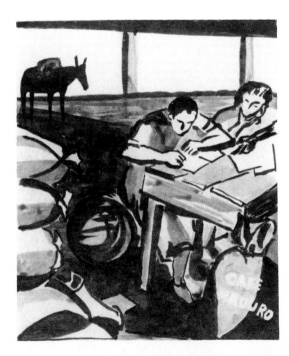

El Toro, 30 de octubre

El sol de la mañana llega con nubes que giran sobre el valle aún en sombras, hace bastante que los gallos han cantado y Fela, la

El Toro, October 30

The morning sun is brought on clouds that swirl over the still shadowed valley, the cocks have long since crowed and Fela, the mother

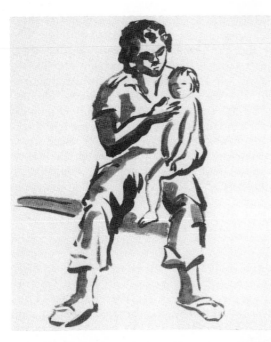

madre, llama a sus niños uno por uno para despertarlos en sus hamacas. El fogón de leña en la cocina despide un olor dulce como de leña de árbol frutal y el del primer café negro y dulce del día. La mañana cae de lleno sobre nosotros, y debo terminar esta carta que es para responder de alguna forma a tu pregunta de si alguna vez me iré de Cuba.

Figurativamente no. Es un no definitivo y claro. Nunca dejaré de amar lo que está sucediendo aquí. Literalmente la cuestión es más difícil. Las ideas que uno tiene del mundo cambian con el mayor conocimiento que uno tiene de él, y yo gateo entre las circunstancias cambiantes y la suerte en que se suceden, en búsqueda de material para mi trabajo.

5 de noviembre de 1961

Al anochecer mecanografiamos listas, [actas de informes]. El trabajo de oficina para la

of the house, calls one by one her children awake from their hammocks. The woodfire in the kitchen gives off the sweet smell of some fruit-tree wood and of the day's first sweet, black coffee. The morning is full upon us, and I must finish this—which is to say, I must make some answer to your asking if I will ever leave Cuba.

Figuratively, no. A flat and definite no. I shall never wrest myself from loving what is happening here. Literally, the question is more difficult. One's ideas of the world change with one's increasing knowledge of it, and I for one clamber among chance and shifting circumstances in search of the materials and content of my own work.

November 5, 1961

In the evening we are typing out lists... The paperwork of the campaign is endless. Two

campaña es interminable, [...] dos brigadistas cantan la Internacional mientras clasifican exámenes, otros se quejan. "Fidel pensó que la gente no aprendía porque no tenían escuelas —bien, *algunas* gentes son estúpidas, realmente demasiado estúpidas. Pero lo estamos haciendo bastante bien con los demás." Las muchachas en Bernardo extrañan su casa después de seis meses ininterrumpidos en las montañas. Pero cuando se les dijo que no vendrían nuevos brigadistas para dar clases en una región vecina, se presentaron como voluntarias, *en masse,* para cambiarse para allá y quedarse hasta que se complete la campaña.

brigadists are singing the International as they sort exam papers, others commiserating. "Fidel thought people didn't learn because they hadn't schools —well, *some* people are stupid, they're just too stupid. But we're doing pretty well with the rest." The girls in nearby Bernardo are homesick after six uninterrupted months in the mountains. But when they were told there were no new brigadists coming to teach in a neighboring region they volunteered, *en masse,* to move there and stay until the campaign is completed.

También en 1961, poco tiempo después de Playa Girón, Cuba tuvo su primer Festival de Teatro Obrero Campesino en La Habana. Seiscientos trabajadores y campesinos vinieron del interior.

Rini asistió al festival que duró dos semanas. Dejó constancia de cómo multitudes llenaban los teatros de este encuentro del campo y la ciudad.

Para Rini, los bailes y música se destacaban sobre todo. Así escribió sobre y dibujó a la Tumba Francesa *por ejemplo, "una extraordinaria combinación de estilos africano y antiguo francés como el* minuet, *con raíces en danzas disfrutadas por mulatos ricos de Haití".*

Also in 1961, shortly before the Bay of Pigs, Cuba held its first Festival de Teatro Obrero-Campesino (Festival of Worker-Peasant Theater) in Havana. Six hundred workers and farmers came from the interior. Rini attended the 2-week festival and recorded in detail this encounter of town and country, of modern and folkloric artistry. For Rini, the dance and music stood out above all. Thus she wrote about and sketched the Tumba Francesa, *for example, an extraordinary combination of African and old French styles like the minuet, with roots in dances enjoyed by rich mulattos in Haiti at the end of the 18th century.*

Durante un ensayo yo estaba asomada en la primera fila dibujando a un grupo folklórico de Oriente mientras ellos presentaban el Cabildo Carabalí. Los 20 metros de escenario eran algo vivo, con caras negras curtidas cantando desde un mar de brillantes trajes de satín que remolineaba y oscilaba, los tambores marcando profundamente debajo de los intercambios intrincadamente sostenidos del coro y la efervescencia de las sonajas: un espectáculo de una ri-

During one rehearsal I was perched in the front row sketching a folklore group from Oriente as they presented the Cabildo Carabali. The whole 60-foot stage was a thing alive, weathered black faces singing out from a whirling, swaying sea of bright satin costumes, the drums pulsing deep beneath the intricately sustained exchanges of the chorus and the effervescent rattles: a spectacle rich beyond description. I turned around to discover that I was about the only one in the house sitting

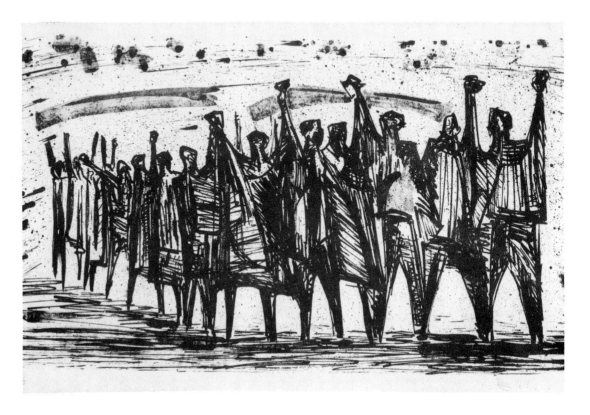

queza indescriptible. Me volví para descubrir que era casi la única persona en el teatro que permanecía sentada. Hacia adelante y atrás de los oscuros corredores uniéndose a ellos para cantar los coros, bailaba el grupo que esperaba su turno para subir al escenario. Me recordó algo que, como muchas otras cosas, ha sido mejor expresado por Fidel:

"Un pueblo empieza a ser feliz desde el momento mismo en que empieza a luchar por algo. Porque luchar por algo trae felicidad, al igual que sucumbir sin luchar, renunciar a luchar y a esforzarse trae miseria e infelicidad. No somos felices porque hemos conseguido algo —sino más bien, porque estamos luchando para lograr algo."

down. Back and forth through the dark aisles, joining in singing the choruses, danced the group waiting their turn to go on stage. It reminded me of something that has been, like so many things, best put by Fidel:

"A people begins to be happy from the very moment in which it begins to strive for something. For to strive for something brings happiness, just as succumbing without a struggle, renouncing struggle and effort, brings misery and unhappiness. We are not happy because we have achieved something but rather because we are striving to achieve something..."

Paisajes y plantas

Rini vivió diez años en un sitio mágico al norte del estado de Nuevo México donde se levantan junto a la vida del desierto las Montañas Sangre de Cristo —y especialmente la Montaña Taos. Ahí ella abrazó el concepto que ha sido fundamental para las luchas tanto de los indígenas norteamericanos como para los chicanos: "la tierra es nuestra madre". Es un concepto opuesto a la concepción de la tierra como propiedad privada, como una fuente de ganancia, como propiedad inmueble. Las montañas y los valles, el desierto y sus plantas, el cielo en su variedad infinita, todo debe defenderse contra la voracidad. Para Rini, también fueron una fuente de gozo inacabable.

Landscapes and plants

For ten years Rini lived in a magic place in northern New Mexico where the Sangre de Cristo Mountains—and especially Taos Mountain—rise alongside desert life. Here she embraced the concept that has been fundamental to the struggles of both Native Americans and Chicanos: "the land is our mother." It is a concept opposed to the view of land as private property, as a source of profit, as real estate. The mountains and valleys, the desert and its plants, the sky in its infinite variety—all must be defended against rapacity. For Rini, they were also a source of unending delight.

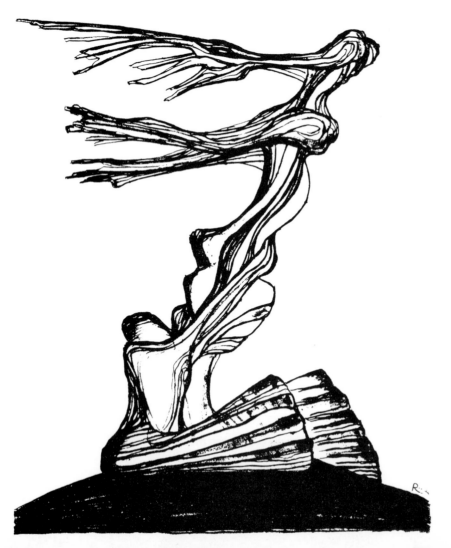

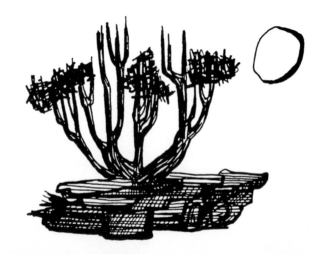

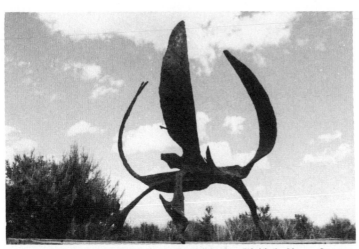

Soldadura de cobre • *Welded Sheet Copper*

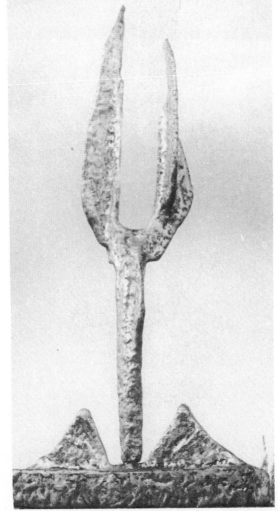

Las formas que toma la vida en el norte de Nuevo México son y se convierten en esculturas. Rini trabajó la escultura en varios materiales. La mayoría de las piezas que terminó fueron soldadas, hechas de cobre, bronce y acero usados solos o combinados. En los primeros años también talló la piedra y trabajó con acero y concreto, materiales en los cuales no han sobrevivido obras. Sus últimas técnicas incluían cera perdida (la mayoría piezas pequeñas en bronce) y el Abstracto de Nuevo México para el cual usaba un material no identificado que luego se vaciaba en fundición. De su escultura, Rini dijo en la década de los 60:

"Trabajo con la forma de las cosas. Cosas crecientes, que viven. Algunas veces con fuego.

Vacilo en hablar mucho sobre esto porque no es un proceso verbal. Una escultura funciona cuando de alguna manera reafirma la vida, cuando de alguna forma alimenta buenos sentimientos.

Mis declaraciones las hago no con palabras, sino con formas, son mi cosecha."

The life-forms of northern New Mexico are, and become, sculpture. Rini Templeton worked in several sculptural media. Most of her finished pieces were welded, and made of copper, brass and steel used singly or in combination. In the early years, she did stone carvings and also worked in steel and concrete, of which no pieces have survived. Her later techniques included lost wax (mostly small pieces in bronze) and New Mexican Abstract, using unidentified material which was then cast by a foundry. Of her sculpture, Rini said in the 1960's:

"I work with the shape of things. Growing things, living things. Sometimes fire.

"I hesitate to talk about it too much, because it's not a verbal process. A piece works when it somehow re-affirms life, when it somehow nourishes good feelings.

"Not words, but shapes, are my statement, my crop."

Escultura soldada • *Welded Sculpture*

29

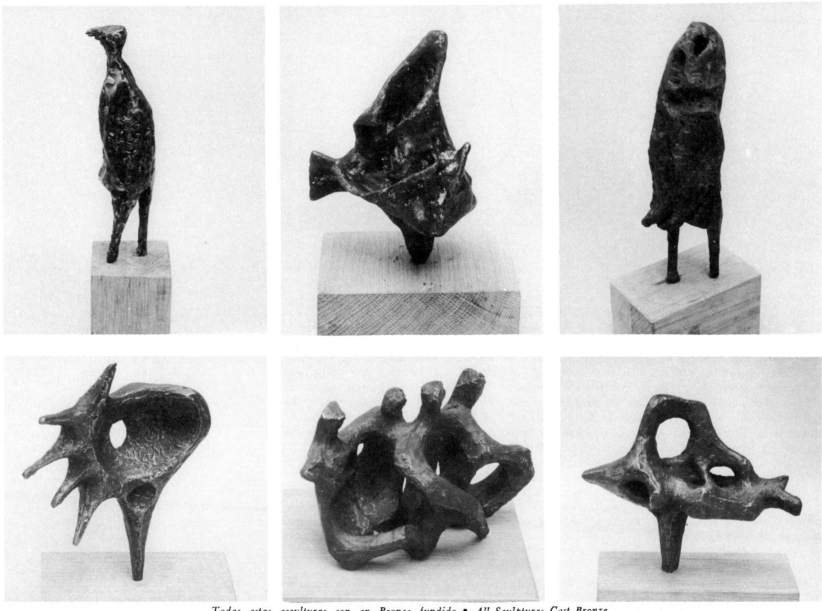

Todas estas esculturas son en Bronce fundido • All Sculptures Cast Bronze

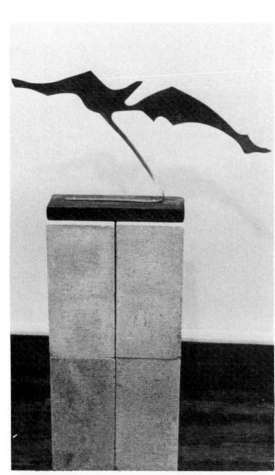

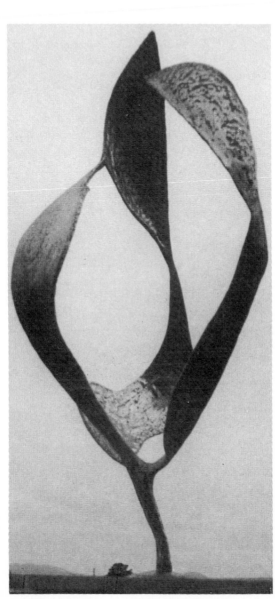

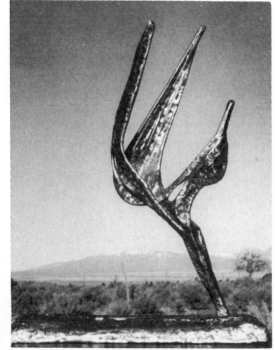

Soldadura de cobre • *Welded Sheet Copper* *Soldadura de cobre* • *Welded Sheet Copper* *Escultura soldada* • *Welded Sculpture*

31

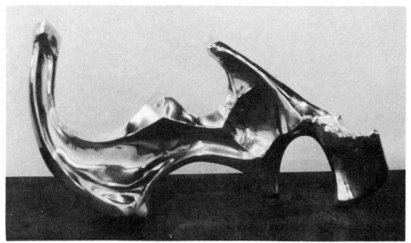

Fundición estilo Nambé • *Nambé Ware Casting*

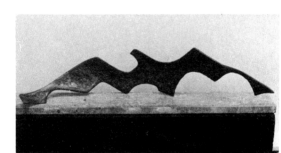

Cobre laminado y forjado • *Sheet Copper*

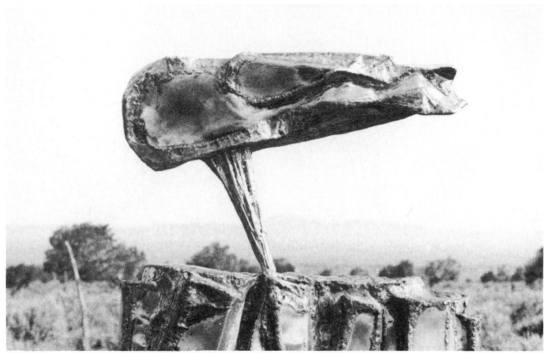

Soldadura de cobre, latón y acero • *Copper, Brass and Steel Welding*

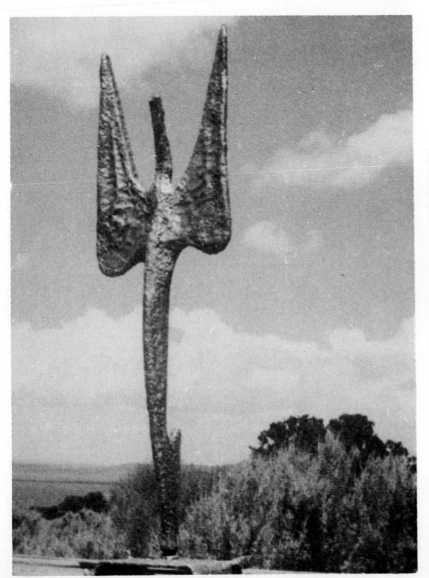

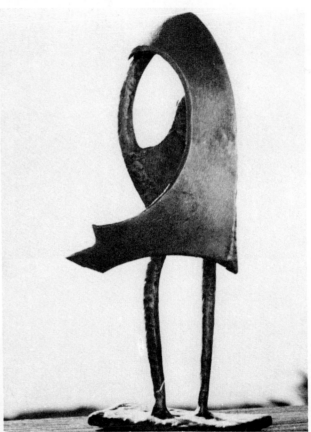

Escultura soldada • *Welded Sculpture*

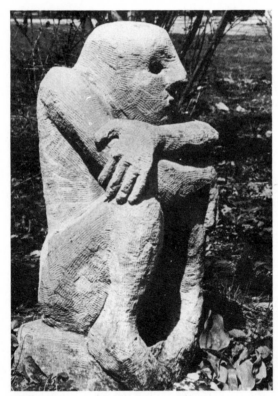

Piedra caliza ● *Limestone*

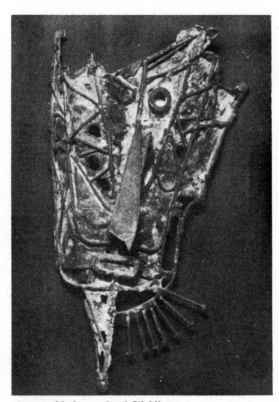

Acero soldado ● *Steel Welding*

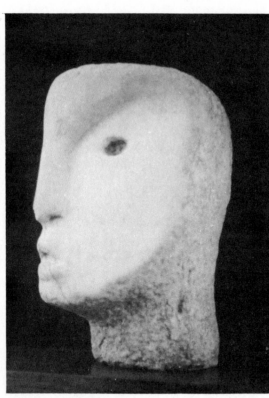

Mármol ● *Marble*

Gráfica para el pueblo en lucha

La década de los años 60 y el principio de la de los 70 fueron años de luchas masivas del pueblo chicano, cuando sus luchas por la justicia social hicieron nacer numerosos proyectos. Entre los proyectos generados por la lucha por la tierra en el norte de Nuevo México estaba el periódico del movimiento chicano de 1968 a 1973, *El Grito del Norte.*

Como artista de la redacción de *El Grito,* hizo dibujos acerca de la lucha por la tierra que encaraba una fuerte represión —por ejemplo, en 1967 cuando los tanques y guardias nacionales invadieron Tierra Amarilla para aterrorizar a la gente. Rini ilustró una serie de cuentos para niños así como canciones y juegos; hizo dibujos sobre temas políticos como la guerra en Vietnam en la cual estaban muriendo muchos chicanos. Con gráficas y artículos también apoyó las luchas de los indígenas norteamericanos por su tierra y su cultura.

Cuando *El Grito del Norte* dejó de publicarse, Rini trabajó con el Centro Chicano de Comunicaciones en la ciudad de Albuquerque en donde se publicó el libro *450 Años del Pueblo Chicano.*

De 1969 a 1972 fue artista de la planilla del *The New Mexico Review and Legislative Journal,* un periódico progresista. También participó en proyectos como la Cooperativa Agrícola y la Clínica del Pueblo, cerca de Tierra Amarilla, y creó el Taller Gráfico para enseñar serigrafía e imprimir grabados para obtener fondos de apoyo a estos proyectos. En este taller elaboró una colección de tarjetas que siguen circulando.

Graphics for the Movement

The 1960's and early 1970's were years of mass action by the Chicano people, when their struggles for social justice gave birth to numerous projects.

Among the projects generated by the struggle to recover land in northern New Mexico was *El Grito del Norte.* As staff artist of *El Grito,* Rini made drawings expressing the land struggle and the repression it faced—for example, in 1967 when tanks and National Guardsmen rolled into Tierra Amarilla to terrorize the people. Rini did the illustrations for children's stories and drawings on political themes like the war in Vietnam, in which many Chicanos were being killed, as well as the struggles of Native Americans for their land and culture. After *El Grito* ceased publication, Rini worked with the Chicano Communications Center on various efforts including the bilingual book *450 Years of Chicano History/450 Años del Pueblo Chicano.*

In 1969-72, she was staff artist of *The New Mexico Review and Legislative Journal,* a progressive, muckraking journal for which she did many drawings including landscapes and Indian rock art reproductions. During these same years, she worked closely with the new Agricultural Cooperative and the People's Clinic near Tierra Amarilla. She also set up a graphic workshop there to teach silkscreening to young people, who then produced note-cards and other items to support the projects. The cards are still being made and sold today.

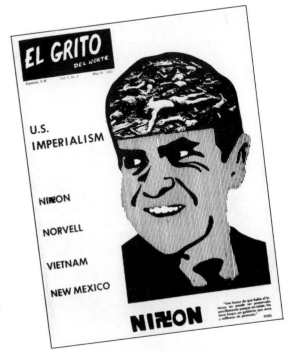

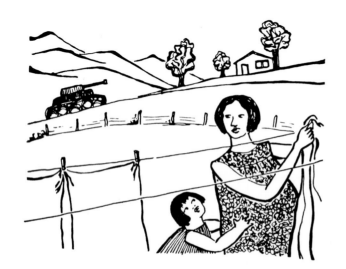

LA TIERRA ES DE TODOS

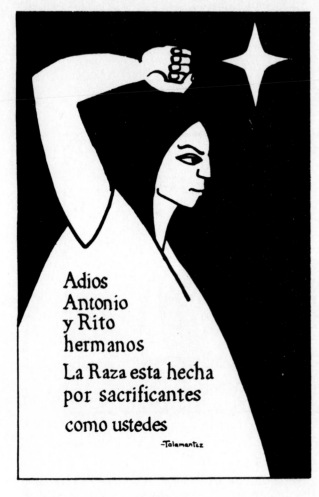

Adios
Antonio
y Rito
hermanos

La Raza esta hecha
por sacrificantes

como ustedes

—Talamantez

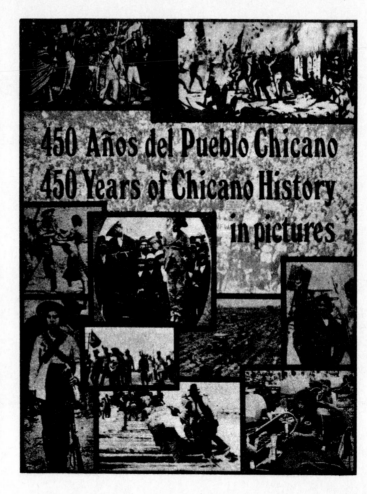

450 Años del Pueblo Chicano
450 Years of Chicano History
in pictures

Antonio Córdova y Rito Canales fueron dos activistas chicanos muertos por la policía en Albuquerque, Nuevo México, el 29 de enero de 1970.

◆

Antonio Cordova and Rito Canales were two Chicano activists shot to death by police in Albuquerque, N.M. on January 29, 1970.

Los Pavos

Las Hormigas Valientes

LOS TRES HERMANOS

MACARIO

La Muchacha y el Sapito

La Araña, El Sol, y Las Inditas

El Tepozteco

No queremos regresar hacia atrás. Pero tampoco queremos cambiar nuestro derecho a una vida digna en este planeta por una loca carrera hacia el plástico. Tenemos mucho que aprender de las costumbres de la gente del norte montañoso.

•

We do not want to go backwards. But neither do we want to exchange our right to a dignified life on this planet for a manipulated run through the plastic rat race. From the old ways of the people in the mountain north, we have much to learn.

Rini Templeton
El Grito del Norte

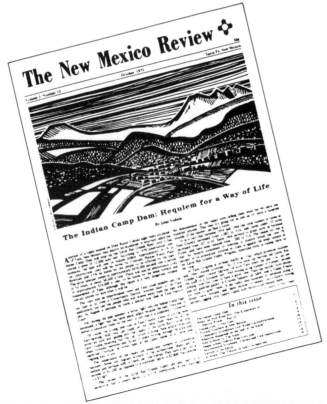

II

obra · works

1974-1986

Cuando Rini Templeton se mudó a México en 1974, sus calles eran escenarios de nuevas luchas. Después de varios años de represión, cientos de miles de obreros, campesinos, estudiantes y colonos deciden actuar públicamente para defender sus derechos. Con entusiasmo y trabajo, Rini se incorporó al pueblo que con su vida escribe cotidianamente la historia.

When Rini Templeton moved to Mexico in 1974, its streets were the scene of new struggles. After years of repression following the massive student movement of 1968, hundreds of thousands of workers, small farmers, students and squatters had decided to stand up in public for their rights. With hard work and enthusiasm, Rini joined those who were writing history every day with their lives.

Tendencia democrática

Mexico's Democratic Tendency

La participación de Rini Templeton como productora de imágenes para los movimientos de masas en México se inició con sus dibujos de la lucha por la democratización de los sindicatos en los años 70. Uno de los momentos más importantes de esta lucha fue la emprendida por trabajadores electricistas agrupados en la Tendencia Democrática. Este movimiento tiene su origen en la nacionalización de la industria eléctrica en 1960. En ese entonces existían dos sindicatos de electricistas con una posición política diferente: el de la Comisión Federal de Electricidad dominado por los charros y el STERM, que aglutinaba a trabajadores de varias empresas privadas y poseía una larga trayectoria de lucha democrática.

Con la nacionalización, las autoridades controlan la vida sindical de los electricistas al fundirse los dos sindicatos en el Sindicato Único de Trabajadores Electricistas de la República Mexicana (SUTERM). Un grupo combativo y disidente mantiene su lucha conformando la denominada Tendencia Democrática, cuyos dirigentes son expulsados del SUTERM en 1972. A partir de ese momento y durante ocho años,

Rini Templeton's work as an artist for the mass movements of Mexico began with her drawings of the struggle for union democracy in the 1970's. One of the most important stages in this struggle was launched by the "Democratic Tendency," in which electrical workers played a key role.

The story begins when the Mexican government nationalized the electricity industry in 1960. At that time there existed two electrical workers' unions with opposite positions—one of the Federal Electricity Commission, with *charro* (government-imposed) leaders and the other, STERM, which consisted of workers from private enterprise and had a long history of fighting for democracy. With nationalization, Mexican authorities merged the two unions into SUTERM, the Sole Electrical Workers' Union of Mexico. But an aggressive dissenting group kept the struggle alive, giving rise to the "Democratic Tendency" whose leaders were expelled from SUTERM in 1972. From then on, and for eight years, the Democratic Tendency took the lead in fighting for union democracy and began forming unions by job category.

la Tendencia Democrática encabezó la insurgencia sindical por la democratización de las agrupaciones obreras y promovió la sindicalización por ramas de los trabajadores.

Su última movilización fue el Campamento de la Dignidad, instalado en septiembre de 1977 frente a la residencia presidencial de Los Pinos. La policía lo desalojó dos meses después.

Its last mobilization was the Camp of Dignity, set up in front of the Presidential House at Los Pinos in September, 1977. Two months later police removed it.

This defeat was the final blow against Mexico's rank-and-file insurgency of the early 1970's and some years would pass before the movement grew strong again.

Conciencia y huelga en la Universidad

A mediados de 1977 el Sindicato de Traba-
jadores de la Universidad Nacional Autónoma
de México (STUNAM) se fue a la huelga por
la firma de un contrato único para trabajado-
res académicos y administrativos. El 7 de julio,
miles de policías con el apoyo del rector Gui-
llermo Soberón rompen la huelga violentamen-
te y apresan a más de 500 universitarios.

En esos años, el STUNAM era uno de los ejes
aglutinadores de los diversos movimientos en
lucha por la democracia sindical y en contra
de la represión. Su derrota estratégica fue la
base para dividir los intereses laborales de los
trabajadores universitarios del país, imponién-
dose una legislación que trata de evitar la ra-
dicalización y la conciencia crítica en los cen-
tros educativos, así como su extensión a otros
grupos sociales.

University Workers on Strike

In 1977 the STUNAM, National Auton-
omous University of Mexico Workers' Union,
went on strike to win a single contract covering
both academic and administrative personnel.
On July 7, thousands police of broke the strike
by force with the support of rector Guillermo
Soberon and arrested over 500 university work-
ers and students.

In those days STUNAM was a key element
in the fight for union democracy and against
repression. Its strategic defeat was the basis
for splitting university workers in Mexico and
imposing laws that seek to prevent radicalization
and critical thinking at educational centers as
well as in other social sectors.

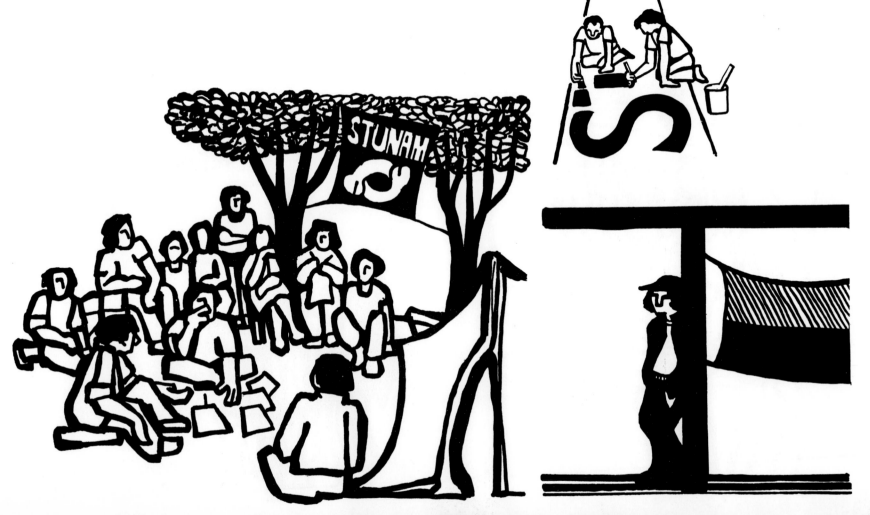

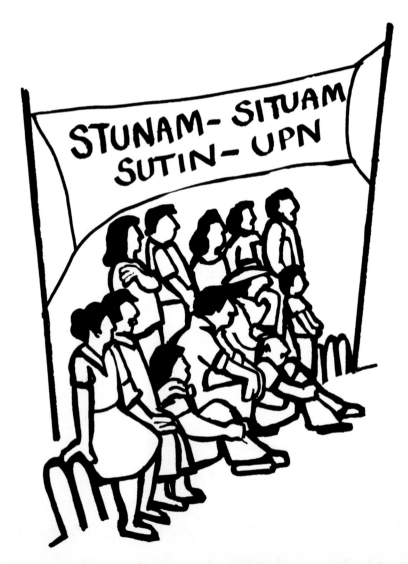

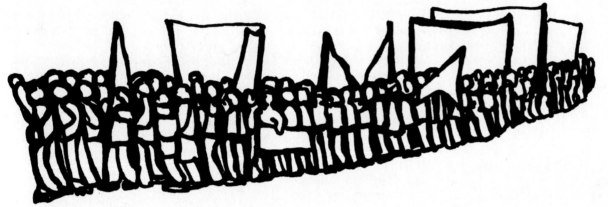

En lo nuclear: integración y no división

En diciembre de 1977 la Cámara de Senadores en México aprobó un proyecto de Ley Nuclear que preveía la desintegración del Instituto Nacional de Energía Nuclear (INEN) y la desarticulación de los trabajadores nucleares como gremio. Por un lado, los trabajadores dedicados a la investigación y producción de tecnología se regirían por el apartado B de la Ley Federal del Trabajo, en tanto que los dedicados a funciones productivas se incluirían en el apartado A. Con esta decisión, se dio inicio a una movilización que duró cerca de un año.

Nuclear Industry Workers

In December, 1977, Mexico's Senate passed a law providing for the elimination of the National Institute of Nuclear Energy and the disbanding of the nuclear industry workers' union. Workers in the area of technology became subject to Section B of the Federal Work Law, meaning they could not strike, while production workers could do so. The 1977 law began a movement lasting almost a year.

Policías en el Hospital

En mayo de 1977, una planilla democrática y representativa de 4 500 trabajadores del Hospital General de la Ciudad de México ganó las elecciones de la Sección XIV del Sindicato de Trabajadores de Salubridad y Asistencia, a pesar del robo de urnas y la falsificación de boletas que hizo el corrupto Comité Ejecutivo Nacional para conservar su poder y control.

La dirección democrática de la Sección luchó por mejorar los salarios, las condiciones de trabajo y los servicios prestados por la institución. En agosto de 1978 las autoridades del Hospital General reprimieron un paro de labores hasta llegar al encarcelamiento y la tortura de sus dirigentes. Con ocho dirigentes en prisión, el hospital permaneció en virtual estado de sitio durante muchos meses.

Police at Mexico City's General Hospital

In May, 1977, a democratic and representative group of 4,500 workers at Mexico City General Hospital won the elections for their section of the National Health Care Workers' Union despite the fact that ballot theft and forgery were committed by the corrupt National Executive Committee in order to keep control. Section 14's leaders fought to improve wages, labor conditions and services.

In August, 1978, General Hospital authorities repressed a work stoppage; they imprisoned and tortured its leaders. The hospital remained in a virtual state of martial law for many months.

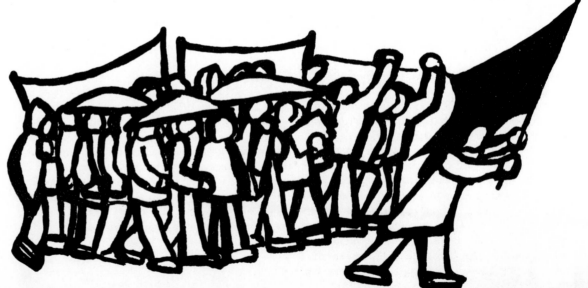

Safeway contra las sobrecargas de trabajo

En 1978, ante la crisis del capitalismo, varias corporaciones estadounidenses impusieron nuevas medidas para obligar a los trabajadores a una mayor productividad. Cargadores de la cadena de supermercados Safeway iniciaron un movimiento de huelga en Richmond, California, afirmando que nuevos procedimientos habían creado un peligroso sistema de aumento en el ritmo de trabajo. Los *teamsters* (camioneros) se mantuvieron firmes durante semanas contra la respuesta de Safeway a la huelga, que incluyó contratar guardias para sus camiones.

Safeway Workers Strike Against Speedup

In 1978, faced by the growing capitalist crisis, large U.S. corporations imposed new measures to force workers into greater productivity. Warehousemen in Richmond, California struck the Safeway supermarket chain, claiming that new procedures amounted to dangerous speedup. Teamsters Local 315 stood firm for weeks against Safeway's response to the strike, which included hiring guards to escort trucks.

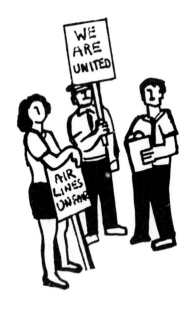

La huelga de los empleados de la United Arlines

Entre 1981 y 1985, los pilotos de la compañía aérea *United* —una de las más relevantes de Estados Unidos— declararon varias huelgas, entre las cuales cabe destacar la de 1985, que contó con la participación del 95% de su personal. Los pilotos se oponían a un plan que contemplaba el incremento de las horas laborales para que la compañía pudiera reducir el personal calificado, y además exigían aumento salarial.

United Airlines Employees Strike

A major U.S. airline, United was the target of several strikes by pilots in the early 1980's, with 95% of the pilots striking in 1985. They opposed the company's plan to increase their hours so it could reduce the number of pilots, and also made salary demands.

Resistencia en contra de nuevas disposiciones antilaborales

Las iniciativas de leyes antilaborales, propuestas generalmente bajo la falsa denominación de leyes para "el derecho al trabajo", se ha extendido por todos los Estados Unidos. En realidad, son leyes a favor de los talleres libres, donde se prohibe la contratación sindical colectiva, que exige que todo trabajador de un determinado centro de trabajo pague cuotas sindicales. En enero de 1979, trabajadores y gente de la comunidad de Santa Fe, Nuevo México, se reunieron para protestar en contra de la proliferación de estas disposiciones antisindicales reaccionarias.

New Anti-Labor Laws Resisted

New anti-worker laws have been proposed across the U.S., sometimes under the false name of "Right to Work" laws. Actually these are open shop laws that prohibit union contracts requiring all employees at a job-site to pay union dues. In January, 1979, workers and community people rallied in Santa Fe, New Mexico, to protest one of these rightwing anti-union laws.

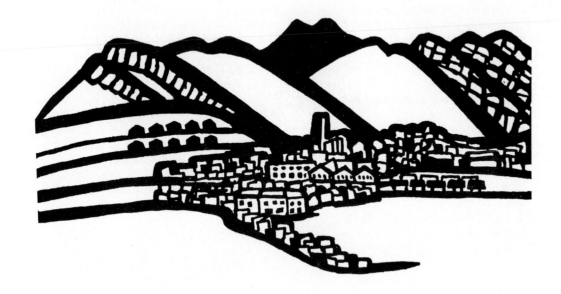

La lucha minera: sin fronteras

Durante 1978, en un contexto nacional marcado por la política de austeridad, los 5,700 mineros de La Caridad en Nacozari, Sonora, estuvieron dos veces en huelga buscando ser reconocidos como la Sección 277 del Sindicato de Trabajadores Minero Metalúrgicos y Similares de la República Mexicana.

La primera huelga, iniciada en febrero, fue levantada después de 42 días con la promesa presidencial de un *referendum* entre los mineros para ver quién tendría la titularidad del sindicato y el contrato con la empresa. Sin embargo, ante su incumplimiento, el 27 de abril vuelven a estallar la huelga demandando mejores condiciones de seguridad y la reinstalación de los despedidos de la primera huelga.

El 10 de mayo el ejército tomó la mina. Los mineros decidieron estallar la huelga nueva-

A Miners' Struggle Without Borders

In 1978, at a time of nationwide austerity policies, 5,700 Mexican miners at *La Caridad* in Nacozari (not far from the U.S. border) went on strike twice to be recognized as Section 277 of the Mexican Mine and Metallurgical Workers' Union.

The first strike, which started in February, ended when the President of Mexico promised a referendum among miners to see who would control the union contract. With this promise broken, the miners decided to strike again on April 27, demanding safer conditions and the rehiring of personnel fired during the first strike. After winning some concessions, the miners returned to work but continued organizing.

On May 10 the military took over the mine, and the miners decided to go on strike again on May 22. The day before that, police arrested

mente para el 22 de mayo. Un día antes la policía detiene y encarcela durante 14 días a 38 de los dirigentes de la Comisión Coordinadora, máximo órgano democrático de los obreros. La resistencia de los mineros de Nacozari fue castigada hasta provocar el exilio de los dirigentes, la disolución de la Comisión Coordinadora y el regreso a la sumisión laboral en La Caridad.

Rini elaboró un folleto para conseguir la solidaridad de los chicanos y otros sectores estadounidenses con esta huelga; contenía un mapa, dibujos, testimonios de los mineros y poemas. Una página que ilustra sus inumerables esfuerzos, durante esta lucha y otras, afirma que para los pobres y la clase trabajadora, no existen fronteras.

and imprisoned 38 members of the Coordinating Committee, the leading democratic workers' organization. The Nacozari miners' resistance was punished repeatedly until finally the leaders were exiled, the Coordinating Committee disintegrated and the miners went back to work.

To help build solidarity with the Nacozari strikers among Chicanos and other Americans, Rini prepared a booklet. It offered a map, drawings, quotations of the miners' own words, and poems. One page from the booklet typifies her efforts, during this struggle and many others, to affirm that for poor and working people, there are no borders.

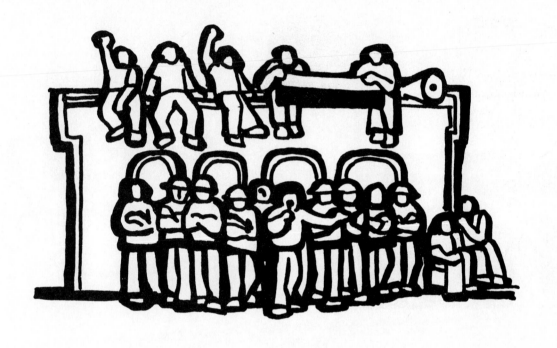

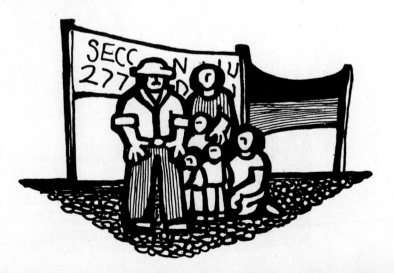

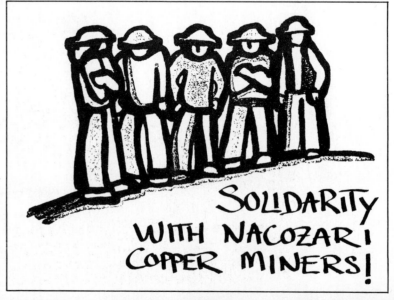

SOLIDARITY WITH NACOZARI COPPER MINERS!

Luchando también se enseña

Al comienzo de los años ochenta y durante cuatro años, las luchas de los trabajadores de la educación ocuparon el primer plano de la escena política en México. Un movimiento masivo, y en parte espontáneo, puso en jaque al Estado al romper el control del charrismo sobre el sindicato más grande del país y de América Latina. Más de cien mil maestros realizaron movilizaciones en 12 estados del país para mostrar su descontento por la antidemocracia sindical, la represión y sus deterioradas condiciones laborales.

La Coordinadora Nacional de Trabajadores de la Educación (CNTE), organización independiente del gobierno y del PRI, se constituye en esos años, y se mantiene hasta la fecha como vanguardia política del magisterio.

To Struggle is also To Teach

In the early 1980's, for four years, teachers' struggles were the most important political development in Mexico. A mass movement, in part spontaneous, threatened to break the state's control (through *charros*) over the biggest union in all Latin America. More than 100,000 teachers were mobilized in 12 states throughout the country to demonstrate their opposition to antidemocratic unions, repression and bad working conditions.

The CNTE, National Coordinator of Educational Workers, an organization independent of the government and the PRI (the Institutional Revolutionary Party, which has ruled Mexico politically for decades), was established in those years and continues today as the teachers' political vanguard.

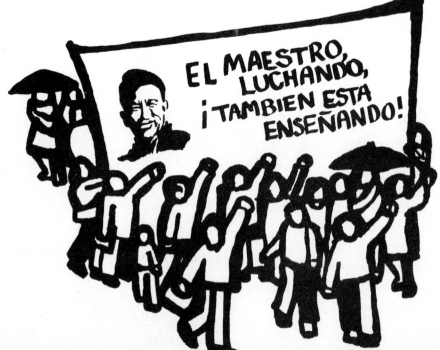

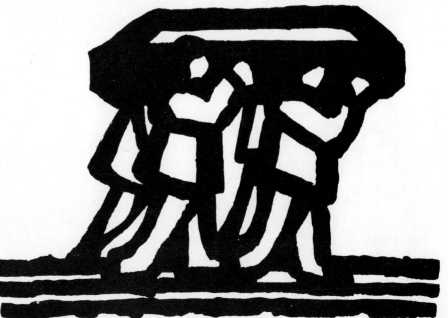

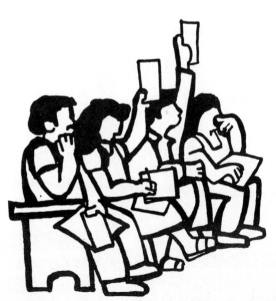

Contra la política de austeridad

Desde su nacimiento, en 1976, el Sindicato Independiente de Trabajadores de la Universidad Autónoma Metropolitana (SITUAM) del Distrito Federal, con más de 5 mil afiliados, ha luchado por romper los topes salariales que el gobierno ha impuesto como parte sustancial de un programa de austeridad pactado con el Fondo Monetario Internacional. También el SITUAM ha impulsado políticas académicas avanzadas y se distingue entre los sindicatos universitarios por la solidaridad que brinda a las luchas democráticas y contra la represión. En 1981, Rini trabajó intensamente en el SITUAM, donde creó un archivo gráfico y fungió como diseñadora en el Departamento de Prensa.

Against Austerity Policies

Since its establishment in 1979 the SITUAM, Autonomous Metropolitan University Workers' Independent Union, with more than 5,000 members, has struggled in Mexico City for the elimination of wage ceilings imposed by the government as part of an austerity program arranged with the International Monetary Fund. SITUAM has also advocated progressive academic policies and it stands out among university unions because of its solidarity with struggles for democracy and against repression. In 1981 Rini worked intensively with SITUAM; she set up a graphics file and was the designer in its Press Department.

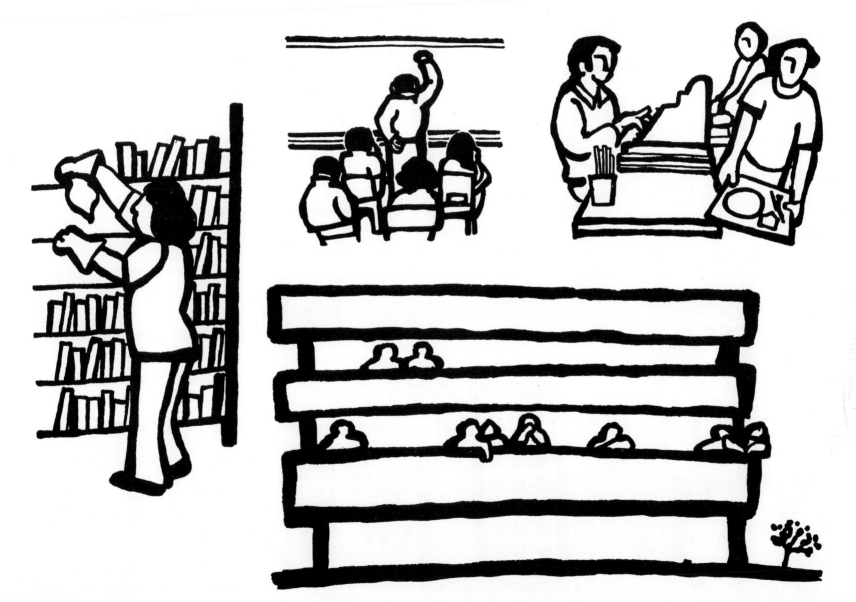

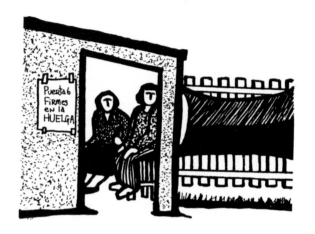

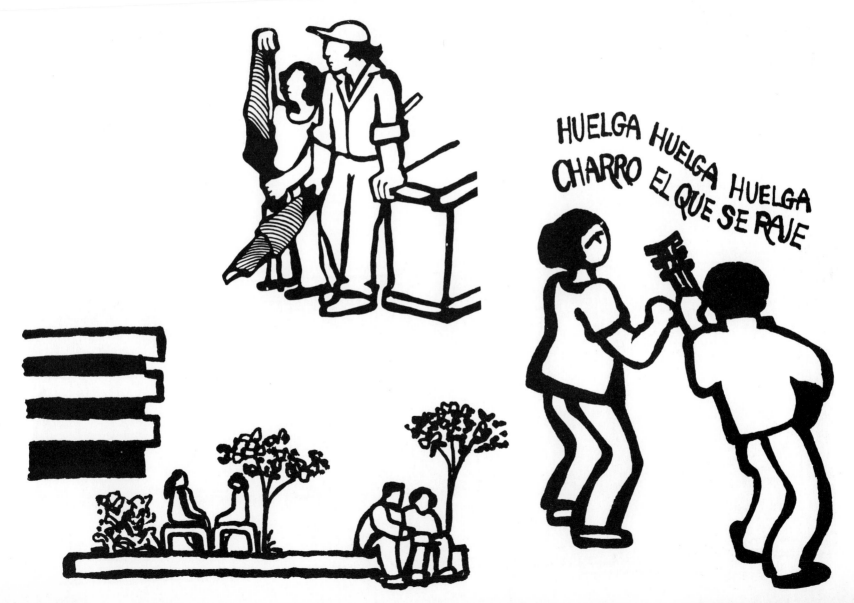

Los obreros tienen la palabra

Uno de los esfuerzos de coordinación entre los obreros mexicanos más importantes en la década de los ochenta, lo constituye la Coordinadora Sindical Nacional (CoSiNa). Conformada en noviembre de 1982 por más de 50 organizaciones sindicales, se plantea cuatro ejes de lucha: contra la austeridad, por el derecho de huelga, por la democracia sindical y contra la represión.

La CoSiNa ha conducido importantes luchas, coordinando la solidaridad con otros destacamentos sociales, y ha convocado a celebrar combativamente el Día Internacional del Trabajo.

Workers Together Speak Out

One of the most important coordinating efforts among Mexican workers in the 80's is represented by CoSiNa, the National Coordinator of Unions. Established in November, 1982, by more than 50 labor organizations, it fights on four fronts: against austerity, for the right to strike, for union democracy and against repression. CoSiNa has carried out important struggles, coordinating with other social movements, and has brought people together to celebrate May Day, International Workers' Day, in a militant way.

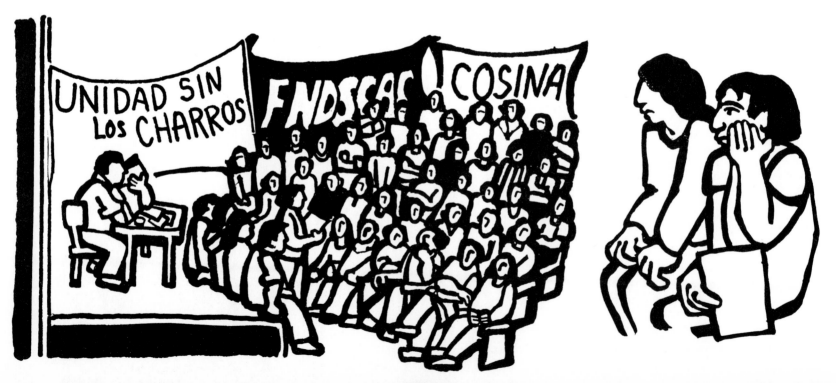

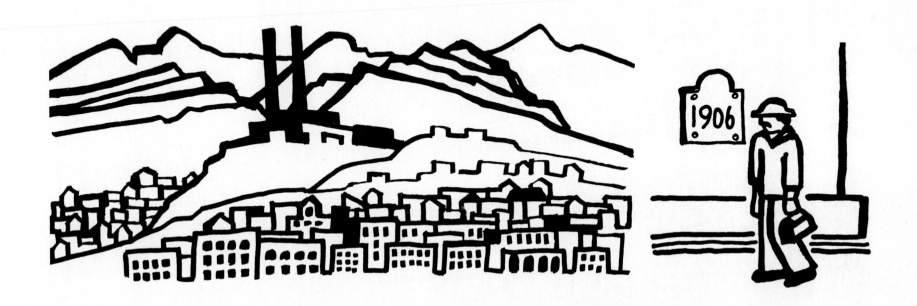

Todo empezó en 1906

Entre los antecedentes de la Revolución Mexicana destaca la huelga de los mineros de Cananea, Sonora, en 1906, que demandaban igual paga que los norteamericanos.

En septiembre de 1983, después de 22 años de no hacerlo, estos mineros estallan una huelga en defensa de su contrato colectivo, por 50% de aumento salarial e incremento a los incentivos laborales. A pesar del nulo apoyo de los charros de la dirección nacional del Sindicato Minero, obtuvieron su aumento y otras prestaciones.

It all began in 1906...

The Mexican miners' strike of 1906 at Cananea, Sonora for the same wage as Americans working there was a precursor of the Mexican Revolution. In September, 1983, the Cananea miners again went on strike, this time to defend their contract calling for a 50% raise in wages and to demand an increase in production bonuses. They won this increase and other concessions even though the *charro* union leaders gave no support.

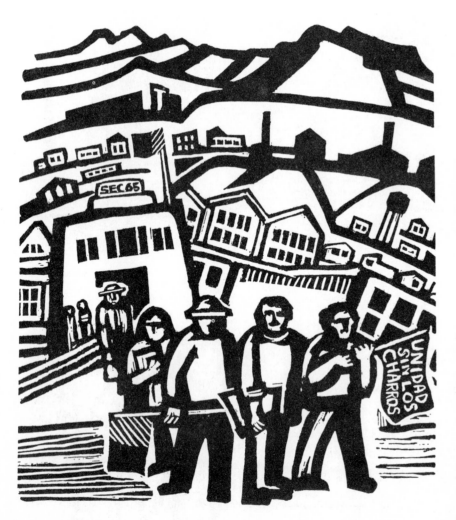

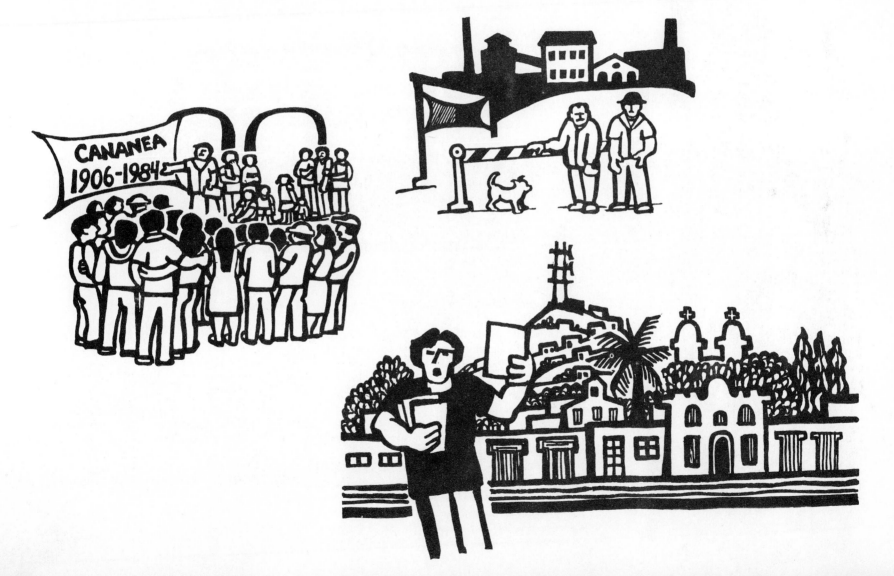

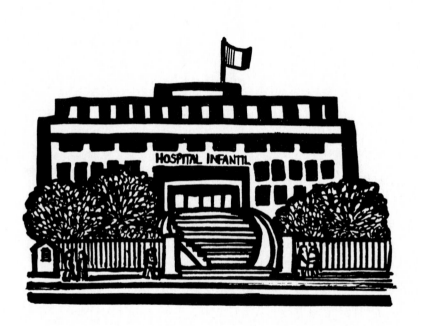

Un Hospital Infantil sin charros

En 1970 los empleados del Hospital Infantil de México emprenden un movimiento que culmina con el triunfo en 1971 de una planilla encabezada por un grupo democrático. La ausencia de mínimos derechos laborales y una actividad sindical efectiva, fueron los principales motores para la conquista del comité ejecutivo de la sección 84 del Sindicato de Trabajadores de Salubridad y Asistencia (SNTSA). A partir de ese momento las autoridades del Hospital Infantil y los "charros" del comité ejecutivo nacional del SNTSA se han unido para frenar el avance de los trabajadores de este centro de trabajo. A pesar de ello, las voces democráticas no han sido acalladas y continúan sus luchas.

At Mexico City Children's Hospital

In 1970 workers at Mexico City Children's Hospital started a struggle that triumphed in 1971 with a democratically led union. The lack of workers' rights and an effective union were the main grievances; the workers won control over the executive commitee of the SNATSA, National Health Care Workers' Union, Section 84. Since then, hospital authorities and *charro* union leaders have joined in trying to stop the advance of the workers. But the cry for democracy has not been silenced and the struggle goes on.

No nos moverán

En junio de 1983, como resultado de los rígidos topes salariales impuestos a México por el FMI, se producen un gran número de huelgas y movimientos por aumento salarial, entre los que se destacan los de los trabajadores de las industrias cementera, hulera, refresquera, transporte, minero metalúrgica, papelera y también del magisterio, de la industria nuclear, la universidad y los trabajadores al servicio del Estado. Una de las formas de lucha a la que recurrieron los trabajadores con mayor frecuencia en estos años, fueron los plantones en la Secretaría del Trabajo, ya que ésta se mostró abiertamente coludida con los patrones, desconociendo huelgas, declarándolas inexistentes y dilatando los trámites de emplazamiento.

"We Shall Not be Moved"

In June, 1983, as a result of the brutal wage ceilings imposed on Mexico by the Internatianal Monetary Fund, many workers fought for wage increases. They included workers in the cement, rubber, soft drink, transportation, mining and paper industries, as well as in education and the nuclear industry, and state service workers. One of their most common tactics was the sit-in at the Ministry of Labor, since this entity colluded with employers and refused to recognize strikes, stating they did not even exist.

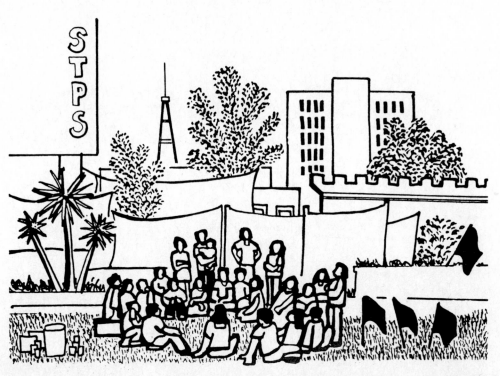

Todo el pueblo al poder

El 25 de junio se realizó en la Ciudad de México la primera reunión de la Asamblea Nacional Obrero Campesino Popular (ANOCP), integrada por dos mil quinientos miembros de cien organizaciones sociales y políticas. El resultado inmediato de esa reunión fue la convocatoria a una Jornada Nacional de Lucha contra la austeridad, la política antipopular del régimen y la intervención imperialista en México, organizando movilizaciones regionales previas a la realización de un paro cívico nacional. En el estado de Jalisco, el Frente Regional en Defensa del Salario, Contra la Austeridad y la Carestía (FRDSCAC) decidió, con otras organizaciones, transformarse en la Asamblea Regional Obrero Campesino Popular (AROCP) y llevar adelante las iniciativas de lucha acordadas en la Ciudad de México.

All Power to the People

On June 25, 1983, in Mexico City the ANOCP, First National Assembly of Workers, Farmers and the People, was held with 2,500 people from 100 social and political organizations. The immediate result was the announcement of a National Day Against Austerity, Antipopular Government Policies and U.S. Intervention in Mexico, with a view to organizing regionally for a nationwide citizens' strike. In the state of Jalisco, the FRDSCAC, Regional Front for Wage Defense and Against Austerity and Shortages decided, along with other organizations, to become the AROPC, Popular Workers and Farmers Regional Assembly, and carry out plans for struggle adopted in Mexico City.

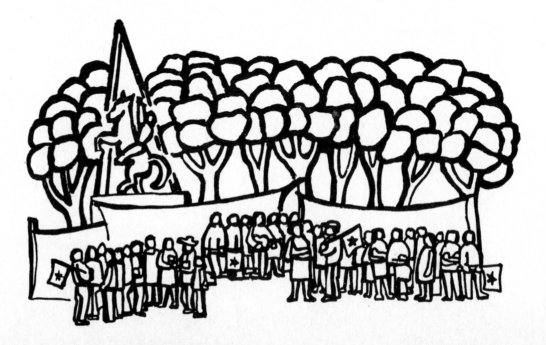

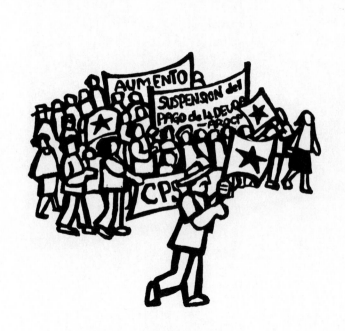

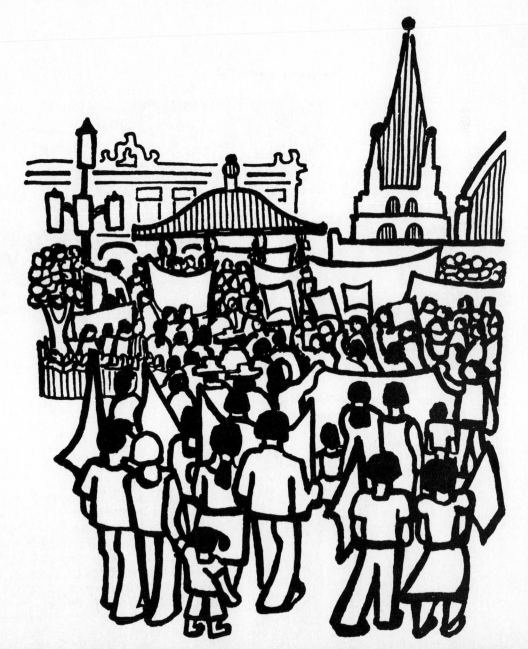

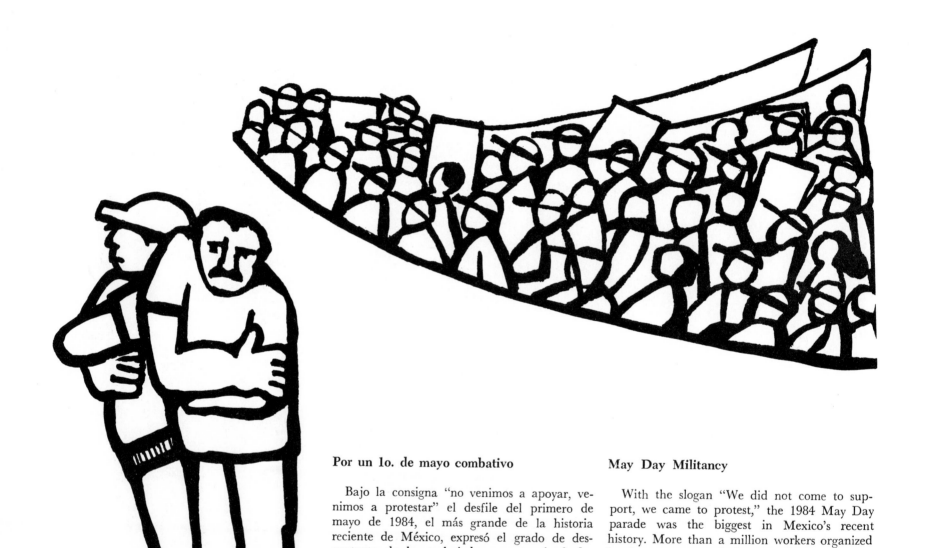

Por un 1o. de mayo combativo

Bajo la consigna "no venimos a apoyar, venimos a protestar" el desfile del primero de mayo de 1984, el más grande de la historia reciente de México, expresó el grado de descontento de los trabajadores, a través de los aglutinados en la Asamblea Nacional Obrera Campesina Popular, quienes marcharon por el Zócalo de la Ciudad de México durante más de dos horas protestando en contra de la política gubernamental y del charrismo sindical.

May Day Militancy

With the slogan "We did not come to support, we came to protest," the 1984 May Day parade was the biggest in Mexico's recent history. More than a million workers organized by the ANOPC marched, protesting government policies and *charro* unions.

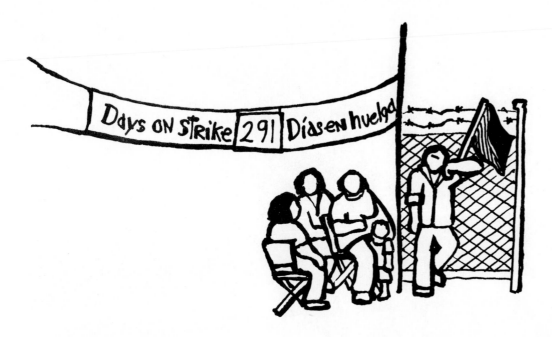

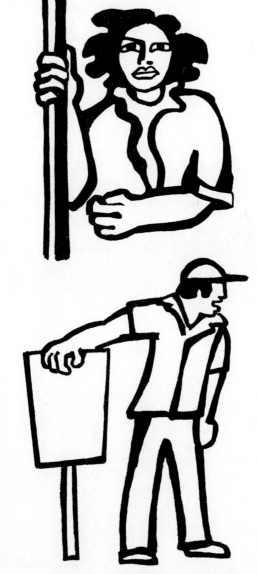

Los trabajadores de la industria del vestido no se rinden

La grave crisis económica y la elección de Reagan como presidente de los Estados Unidos, en 1980, propiciaron más ataques a la clase trabajadora. Las grandes corporaciones intentaron, a fin de incrementar sus ganancias, disminuir sus costos negociando reducciones de salarios al vencerse los contratos colectivos. Con frecuencia, los sindicatos aceptaban los ajustes. Sin embargo, las obreras de *Southern California Davis Pleating* en Los Ángeles, California, miembros del Sindicato Internacional de Mujeres Trabajadoras de la Industria del Vestido (ILGWU), no pactaron. Al grito de "no daremos un paso atrás", en agosto de 1983, se fueron a la huelga durante un año.

"No Concessions" From Garment Workers

With the election of President Reagan in 1980, and at a time of continuing economic crisis, U.S. workers came under new attack. To improve their profit margin, big corporations tried to cut wages when new contracts were being negotiated. Unions often accepted the cuts. But at Southern California Davis Pleating in Los Angeles, workers of the International Ladies Garment Workers Union (ILGWU) refused. With the cry of "No Concessions!" and singing "Solidarity Forever" *(Solidaridad p'siempre)*, they went on strike for a solid year in August, 1983.

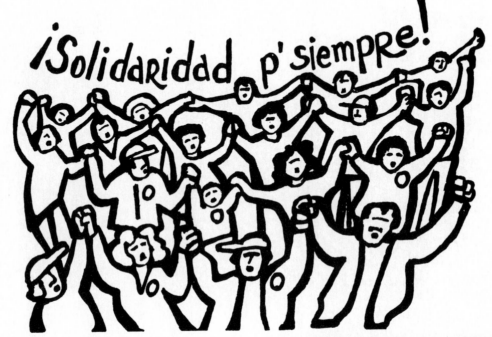

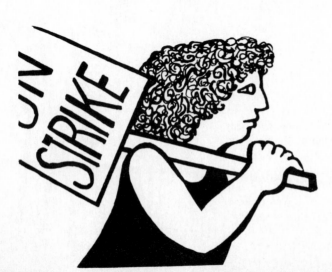

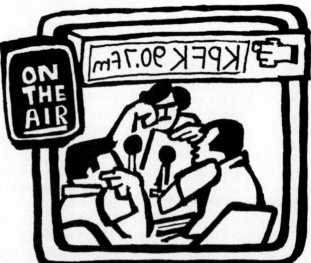

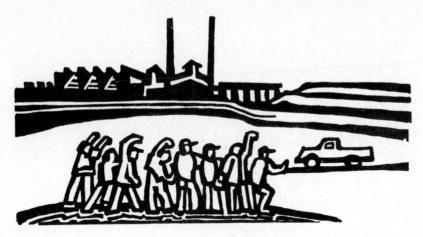

Los mineros del cobre en Arizona

Los mineros del cobre, en su mayoría mexicanos, que trabajan entre Clifton y Morenci en Arizona, han luchado por más de ochenta años. Los obreros se declararon en huelga el primero de julio de 1983, cuando la minera *Phelps-Dodge* pretendió reducir sus salarios y prestaciones. En poco tiempo, la huelga se extendió también a la comunidad convirtiéndose en un movimiento popular. Los trabajadores tomaron la mina: el gobernador envió a la Guardia Nacional a rescatarla. Los huelguistas y sus simpatizantes fueron arrestados varias veces. Policías estatales usaron gas lacrimógeno y balas de madera; los huelguistas hicieron muchas denuncias de brutalidad policiaca.

Pese a la falta de apoyo del Sindicato a nivel nacional y también a la presencia constante de muchos esquiroles, los huelguistas se mantuvieron firmes. El 5 de mayo de 1984, dirigentes y bases celebraban esta fecha con un rally y con una fiesta organizada por el comité femenil. Ese día las autoridades enviaron, como invasión en tiempos de guerra, helicópteros de la Guardia Nacional que se abalanzaron contra la gente que se encontraba ahí. La huelga no concluyó oficialmente hasta 1986.

The Copper Miners of Arizona

The copper miners, mostly Mexican, of Arizona's Clifton-Morenci area have been struggling for over 80 years. When the Phelps-Dodge mining company tried to impose cuts in wages and benefits, workers struck on July 1, 1983. It soon became not just a strike but a movement—of the rank-and-file and community people. Workers closed the mine with pickets; the Governor sent in National Guardsmen to open it by force. Strikers and supporters were arrested at various times dueing the long struggle. State troopers used tear gas and wooden bullets against them, leading to many charges of brutality and civil rights violations.

In the face of all this as well as lack of support from the International and the presence of scabs, the strikers stood strong. On May 5, 1984, the rank-and-file celebrated this Mexican holiday with a rally and *fiesta* organized by the Women's Auxiliary. Like a wartime invasion, National Guard helicopters descended on the people. The strike did not end officially until 1986, when the International recognized a U.S. government ruling against it. But Rini's images make it clear that this struggle is not over.

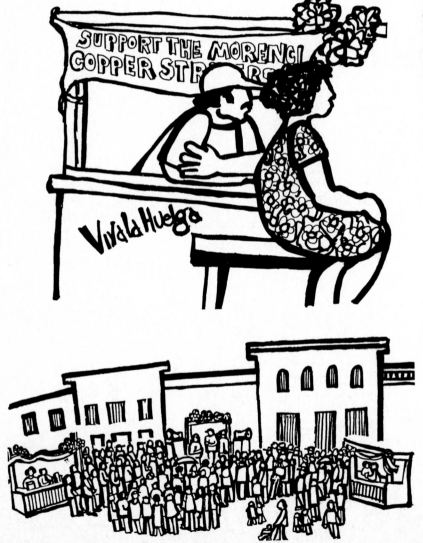

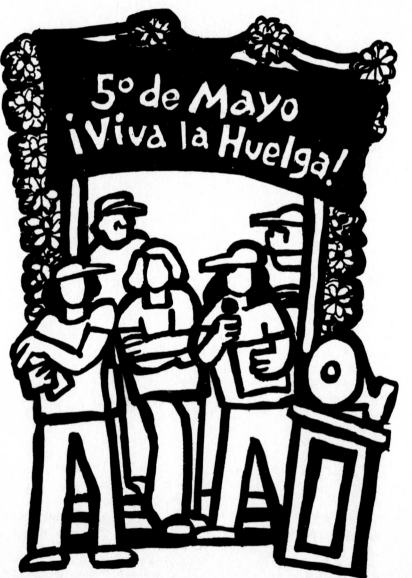

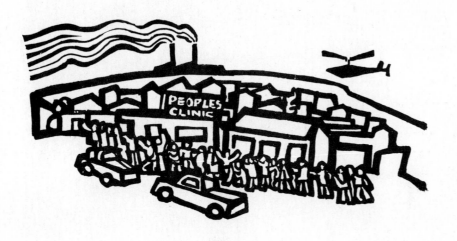

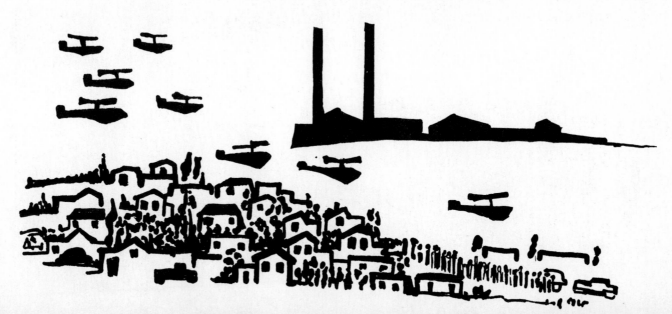

For over ten months, miners and their families in Clifton and Morenci Arizona have been fighting for their jobs, their union, their homes and their community.

When the Morenci Miners Women's Auxiliary organized a Cinco de Mayo festival, the Arizona Department of Public Safety turned it into a police riot and the governor sent 14 helicopters of National Guard

These graphics come from those days in Clifton Morenci. Please use them any way you can to build more support for the copper strikers. Send messages and contributions

For all our jobs, for all our unions,
 for all our communities
 Support the Copper Strikers!

Alto a los despidos en las siderúrgicas

Después de una huelga entre septiembre y octubre de 1985, los trabajadores de Aceros Chihuahua, México, lograron independizarse del Sindicato Nacional de Trabajadores del Hierro y del Acero, controlado por el gobierno. Ese mismo año fueron nuevamente a la huelga por aumento salarial, reposición de 100 plazas y reinstalación de 17 despedidos, enfrentándose con la negativa de la empresa que argüía falta de liquidez.

Más adelante y después de haberse visto involucrada en el accidente nuclear más grave del país por fundir y comercializar varilla radioactiva, la empresa fue declarada en quiebra y cerrada, desconociéndose los derechos de sus trabajadores.

Iron and Steel Workers Protest

After a strike in September-October, 1985, Mexican steel workers at *Aceros Chihuahua* broke with the government-controlled Iron and Steel Workers' Union. They went on a second strike for wage increases and the restoration of 100 jobs and 17 fired workers, which the company rejected on the grounds that it lacked funds.

Later, and after being involved in Mexico's most serious nuclear accident as a result of selling radioactive metal rods, the company declared bankruptcy and closed, with no compensation to its workers.

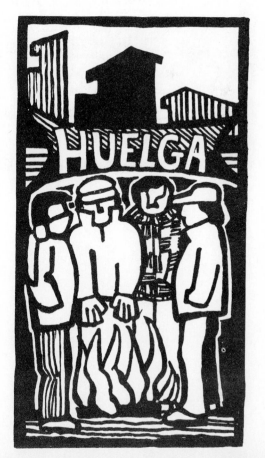

Los trabajadores del cemento en pie de lucha

Los trabajadores de Cementos Guadalajara organizados en el Sindicato Nacional de la Industria del Cemento, Cal, Yeso, Asbesto y Similares de la República Mexicana, iniciaron un proceso de democratización de la Sección 4, fundada 35 años antes. El proceso de modernización de esta rama industrial en los últimos años ha dejado sin contrato a más de mil trabajadores eventuales, quienes en 1985 y 1986 mantuvieron una decidida lucha por su empleo.

Cement Workers

Modernization of the cement industry has in recent years displaced more than 1,000 temporary workers, who fought for their jobs in 1985 and 1986. As a result workers at *Cementos Guadalajara* belonging to the National Union of the Cement, Lime, Gypsum, Asbestos and Related Industries also began a struggle for union democracy.

La salud no se vende

Los obreros venden su mano de obra por un salario, y esto en ocasiones les cuesta la vida al trabajar en industrias riesgosas como la nuclear y la de asbesto. Rini ilustró dos publicaciones dedicadas a la salud ocupacional y realizó diversos trabajos de apoyo a las luchas antinucleares, en los cuales se denuncia la negligencia de los patrones antes las enfermedades de sus trabajadores, la imposición de riesgos a la población y la exportación de industrias contaminantes de los Estados Unidos a países del Tercer Mundo.

"Dying for Work"

Worker sell their labor for a salary, and sometimes this costs them their lives if they work in the nuclear industry, asbestos plants or other dangerous occupations. Rini illustrated two publications devoted to occupational health and carried out various projects in support of the struggle by Mexicans against nuclear power plants. These included denunciations of the owners as being negligent about threats to workers' health, threats to the population in general, and the exportation of poisonous industries from the U. S. to the Third World.

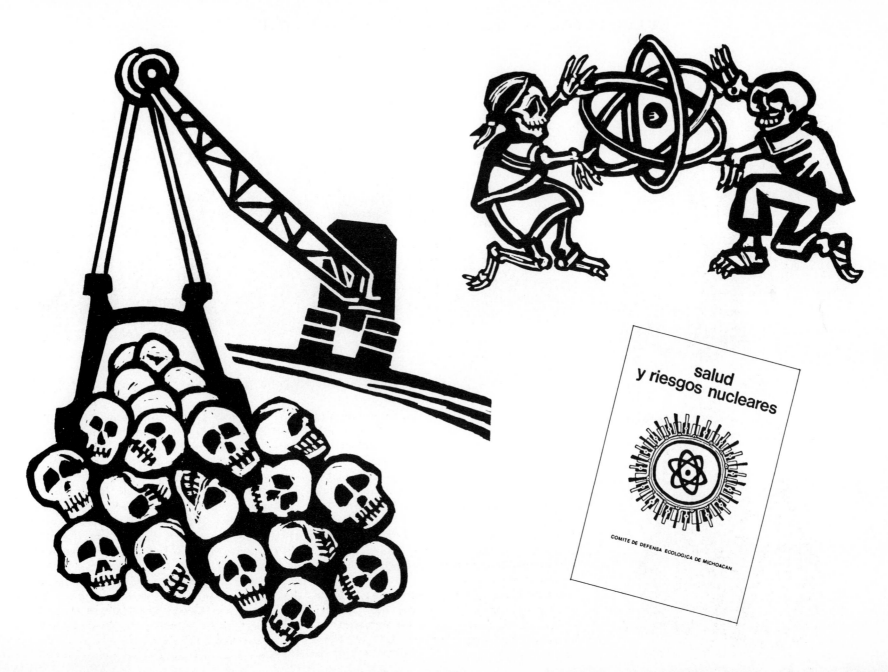

salud
y riesgos nucleares

COMITE DE DEFENSA ECOLOGICA DE MICHOACAN

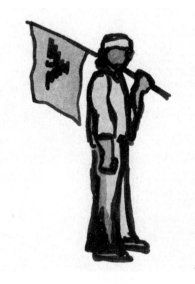

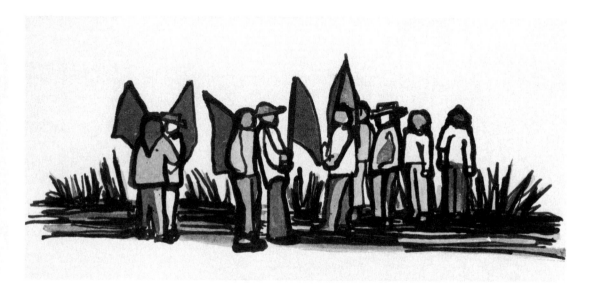

California: El arduo camino recorrido

El poblado de Delano, California, se hizo famoso hace veinte años, a raíz de que jornaleros mexicanos y filipinos que trabajaban en el cultivo de la uva se declararon en huelga. Pronto, la *United Farm Workers* (Unión de Trabajadores Agrícolas) cuyo símbolo era un águila y que dirigía César Chávez, creció y se fortaleció a lo largo de toda California. La UFW obtuvo victoria tras victoria representando a personas que jamás habían contado con un sindicato propio; en especial, uno reconocido.

En 1977, Rini, en el transcurso de sus viajes a Delano y otras comunidades agrícolas del vasto Valle de San Joaquín, fue testigo de las luchas de los trabajadores agrícolas por defender sus derechos.

Mighty Hard Road

The name of Delano, California became famous 20 years ago when Filipino and Mexican grape workers there went on strike. Soon the United Farm Workers, led by César Chávez and with an eagle as its symbol, grew strong all over California. But the big growers have constantly worked to undermine those gains. In 1977, when Rini traveled to Delano and other farming centers in the vast San Joaquín Valley, agricultural workers were still marching to defend their rights. In 1979 she also visited Fresno and the People, Food & Land Foundation. There she met former farmworkers who had managed to become small farmers engaged in a legal battle with big corporate growers over water and land access.

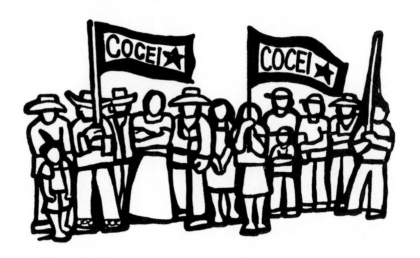

Por un municipio libre en Juchitán

En el Istmo de Tehuantepec, al sur de la República Mexicana, el pueblo zapoteca ha luchado durante siglos por mantener su identidad cultural y la integridad de sus bienes comunales. En 1974, surge en Juchitán la Coalición Obrero Campesino Estudiantil del Istmo (COCEI) como una organización de masas auténticamente popular y arraigada a las tradiciones zapotecas; desde entonces ha sostenido un activo movimiento en contra del despojo de tierras a campesinos, la imposición de autoridades municipales, la explotación de trabajadores, la represión y las malas condiciones de vida en los pueblos de la región.

Después de violentos enfrentamientos electorales con el PRI, el partido en el poder que no ha perdido una sola elección desde hace 60 años, la COCEI logró conquistar el ayuntamiento de Juchitán en 1981, y establecer un poder popular y un programa a favor de los desposeídos. Dos años más tarde, el PRI, respaldado por las fuerzas militares y policiacas, se apodera fraudulentamente del municipio, encarcelando y persiguiendo a los miembros de la COCEI.

For a Free Juchitán

Zapotec Indian people living in the Isthmus of Tehuantepec in southern Mexico have been fighting for centuries to keep their cultural identity and their communal property. In 1974 the COCEI, Coalition of Isthmus Workers, Farmers and Students, was established in Juchitán as a truly mass organization rooted in Zapotec tradition. It has sustained an active movement against evictions from the land, the imposition of municipal authorities, worker exploitation, repression and poor living conditions.

After violent electoral struggles against the PRI, the ruling party, which had not lost an election for 60 years, COCEI won the elections in the municipality of Juchitán in 1981 and was able to establish a program favoring the poor and dispossessed Two years later the PRI, aided by the armed forces and police, illegally restored its control over the municipality, persecuting and imprisoning COCEI members.

La lucha por la tierra y el poder

La Coordinadora Nacional Plan de Ayala (CNPA) aglutina en México a más de 60 organizaciones campesinas que luchan en forma independiente del Estado y sus mecanismos de control corporativos. Surgida en 1979, sin filiación partidista, ha seguido los principios agraristas que Emiliano Zapata plasmó en su Plan de Ayala, siendo su lema "Hoy luchamos por la tierra y también por el poder", consigna que sintetiza las enseñanzas del pasado.

El 10 de abril de 1981, aniversario de la muerte de Zapata, la CNPA realizó una gran marcha por las calles de la Ciudad de México, donde decenas de miles de campesinos hicieron oír su voz después de una década de represión y contención social en el campo. A partir de esta movilización, la CNPA, junto con organizaciones como la Central Independiente de Obreros Agrícolas y Campesinos (CIOAC), ha llevado a cabo acciones nacionales para liberar campesinos presos, recuperar tierras, democratizar ejidos, obtener mejores precios por sus cosechas, así como detener la represión.

For Land and Power

The CNPA, National *Plan de Ayala* Coordinator, encompasses more than 60 Mexican small farmer groups that struggle independent of the government and its agencies. Created in 1979, this movement has followed the principles established in Emiliano Zapata's Plan de Ayala, for land reform. Its motto is, "Today we are fighting for land and also for power," a slogan that summarizes past lessons.

On April 10, 1981, anniversary of Zapata's death, the CNPA organized a march in Mexico City where thousands of small farmers made themselves heard after 10 years of repression. Since then, CNPA and other groups have organized several nationwide movements to free imprisoned farmers and for land recovery, higher prices for their crops and an end to repression.

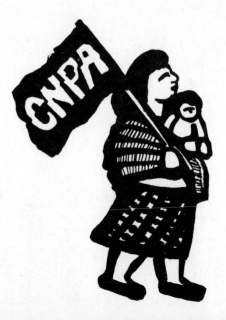

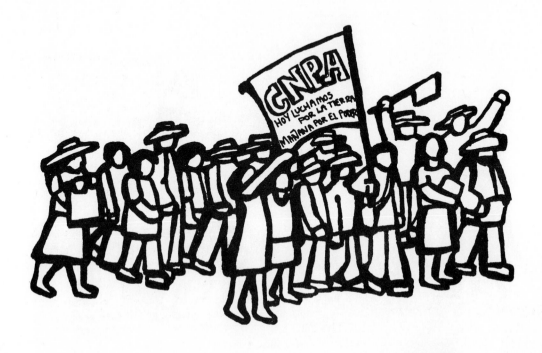

Organización en El Mirage, Arizona

En 1981 y 1983, cuando Rini visitó el Sindicato de Trabajadores Agrícolas de Arizona en el pequeño poblado de El Mirage, éste se encontraba en campaña electoral. El Sindicato pedía a los campesinos que votaran para que él los representara. Asimismo, luchaba por aumentos salariales y mejores prestaciones. En ese periodo constituían la vanguardia los recolectores de cebolla. El sindicato no sólo se enfrentó a los grandes terratenientes, sino también a la "migra" (Servicio de Inmigración y Naturalización) que lo asolaba con continuas deportaciones.

Organizing in El Mirage, Arizona

In 1981 and 1983, when Rini visited the Arizona Farm Workers in the small town of El Mirage, the union was trying to get workers to vote for the AFW as their representative. It also fought for higher wages and benefits. A major focus at that time was the onion workers, of whom Rini made drawings. Against the union stood not only the big growers but also the INS (Immigration and Naturalization Service, *"La Migra"*), with its constant deportations.

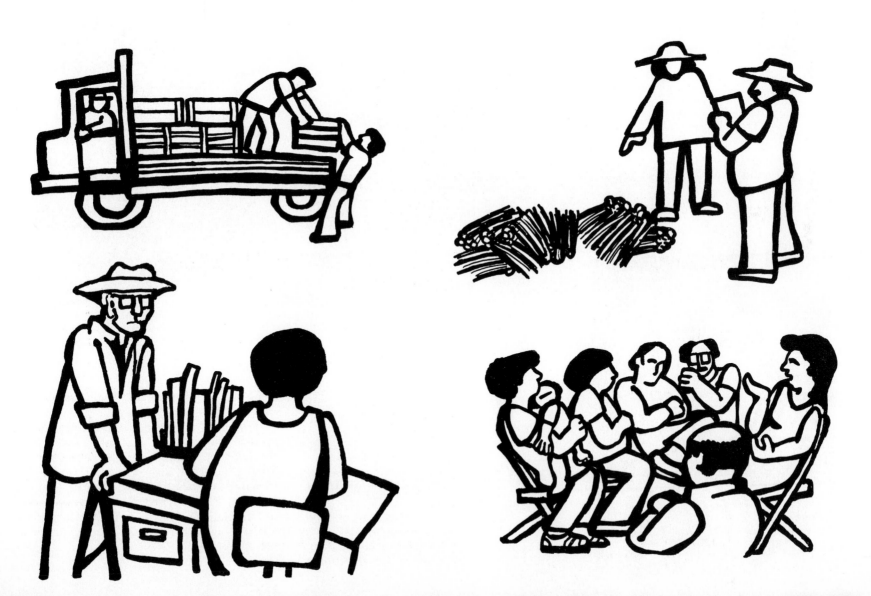

Diez años de lucha campesina

En mayo de 1985, la Unión Campesina Independiente (UCI), miembro de la CNPA, celebró sus primeros diez años de lucha en la Sierra Norte de Puebla y el Centro de Veracruz. En medio de una intensa campaña electoral para elegir diputados al Congreso de la Unión, Rini viajó a la planicie costera del Golfo de México para apoyar las labores de propaganda de la UCI y plasmar en sus dibujos la vida y las demandas de los cafeticultores de la región.

Ten Years of Struggle by Small Farmers

In May, 1985, the UCI, Independent Small Farmers Union, which is a member of CNPA, celebrated ten years of struggle in the Mexican states of Puebla and Veracruz. During an intensive campaign for the election of Congressmen, Rini traveled to the coastal region on the Gulf of Mexico to help UCI produce materials and to record the life and needs of coffee workers.

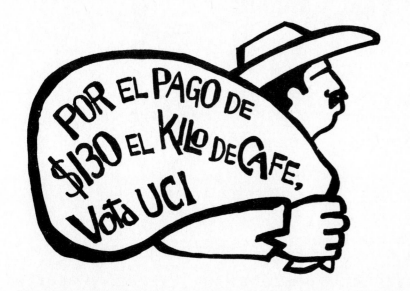

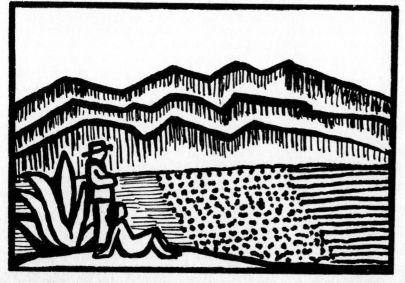

En Big Mountain: No al despojo

Los indios navajos y hopis de Arizona, han enfrentado por más de diez años la mayor amenaza para la existencia de gente indígena en Estados Unidos en lo que va de este siglo. El gobierno de Estados Unidos coludido con algunas poderosas corporaciones de la energía, comenzó en 1977 la expulsión de cerca de 16 mil navajos de un territorio de 730 mil hectáreas, rico en carbón mineral y uranio.

La explotación del carbón a cielo abierto ha inutilizado la tierra para uso agrícola, a la vez que está contaminando las reservas de agua y provoca inumerables enfermedades en la población. El pueblo navajo es el grupo étnico más pobre de los Estados Unidos. La pelea por su sobrevivencia y el respeto a la naturaleza la han encabezado las mujeres de mayor edad y experiencia. Los navajos que viven en Big Mountain están dedicados al pastoreo de ovejas y han llegado a ser símbolo de la resistencia indígena en Estados Unidos.

Big Mountain: No Relocation!

Native American people face the most massive threat to their existence in this century. The U.S. government and powerful energy corporations are trying to remove an estimated 16,000 Navajo so that 1.8 million acres of mineral-rich Indian land can be more easily exploited. They have already removed about 100 Hopi. Since 1977 resistance by the Navajo has centered at Big Mountain in Arizona, but has also included a dozen other communities.

Vast coal reserves and half of the U.S. uranium are on Indian land in the Southwest. Stripmining, the method used to get the coal, makes it impossible to reclaim the land later. Uranium mining has seriously depleted the water supply; radiation has caused disease and birth defects.

The Navajo people are the poorest ethnic group in the U.S.; those at Big Mountain are sheep-herders, and the government has also been confiscating 90% of their livestock. Opposition to removal has been headed by the elder women. They fight for their people's survival but also for life on this planet.

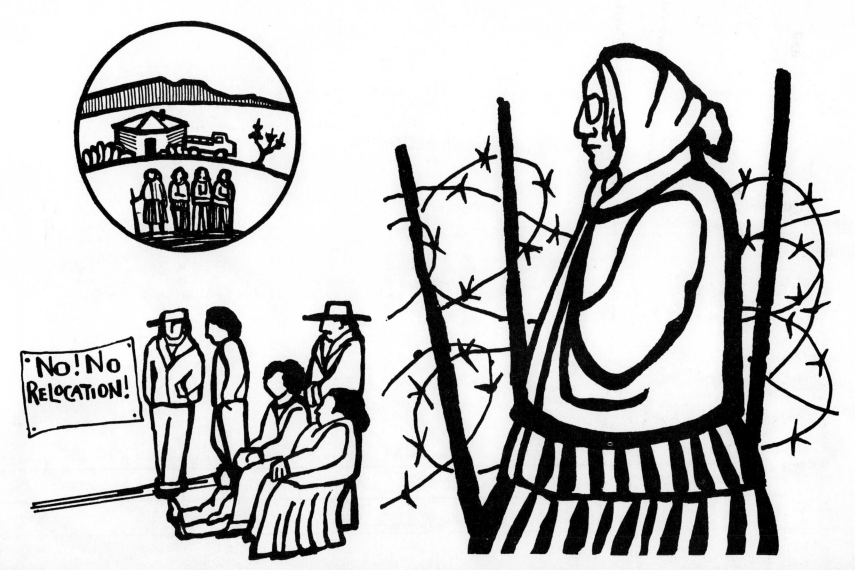

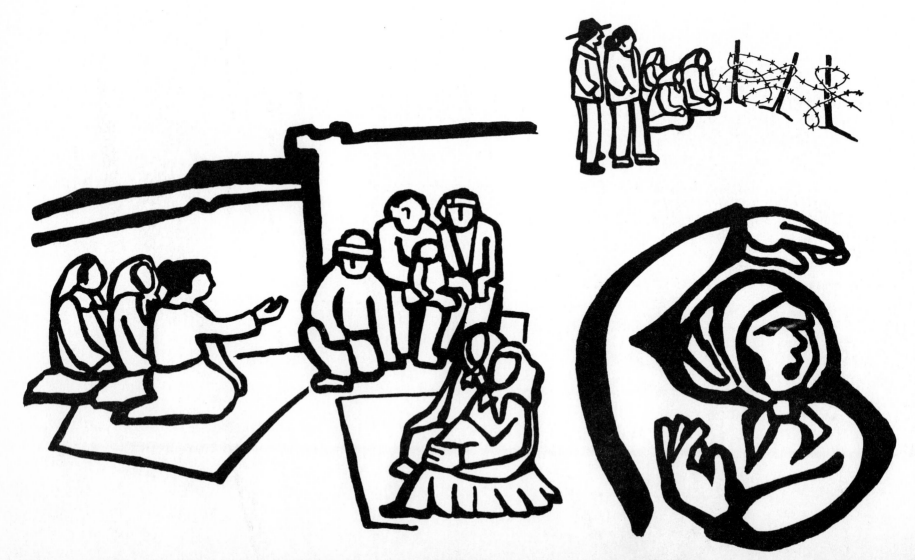

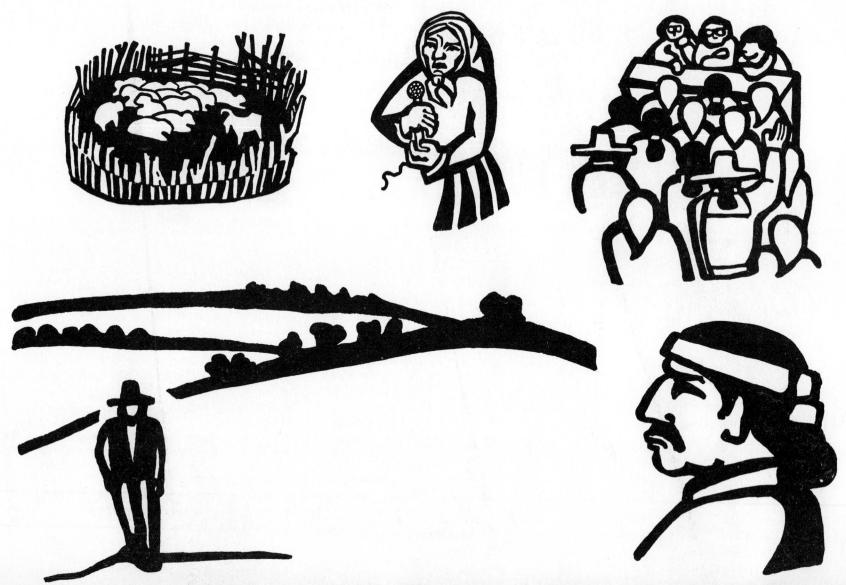

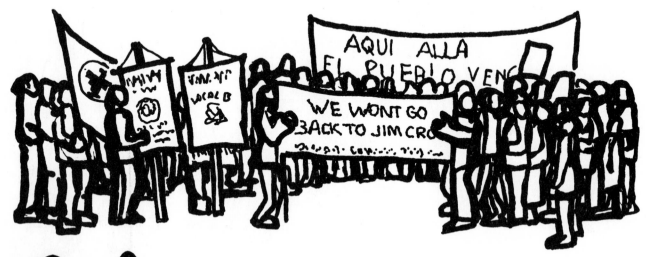

Derechos igualitarios a la educación

Durante los años sesenta, se obtuvieron algunas concesiones con respecto a la discriminación racial y sexual en Estados Unidos. La Escuela de Medicina de la Universidad de California, por ejemplo, destinó 16 plazas de cada cien a estudiantes calificados de origen étnico minoritario. Sin embargo, para 1970 se trataba de echar por tierra esas ventajas. Un caso famoso fue el de un estudiante blanco, Allan Bakke, al que se le negó el ingreso a la Escuela de Medicina en la ciudad Davis de la Universidad de California; reclamó aduciendo que era víctima de discriminación a la inversa. La Suprema Corte de Justicia dictaminó a su favor en la célebre "Decisión Bakke" de septiembre de 1976, provocando numerosas protestas. Así, el nombre que caracterizó toda una era de discriminación en el país, Jim Crow, recuperó su vigencia.

Equal Rights to Education

In the 1960's, after militant struggles against racist and sexist discrimination in the U.S., certain concessions were won. At the medical school of the University of California, for example, 16 slots out of 100 would now be reserved for qualified minority students. But by the 1970's such gains were under sharp attack. In one famous case, a white man who had been refused admission to the U.C. medical school at Davis claimed he had been the victim of "reverse discrimination." The California Supreme Court upheld him in the notorious "Bakke Decision" of September, 1976, leading to many protests. "Jim Crow," the phrase symbolizing a century of racism that supposedly ended, is all too alive.

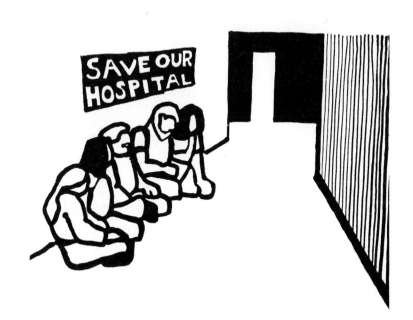

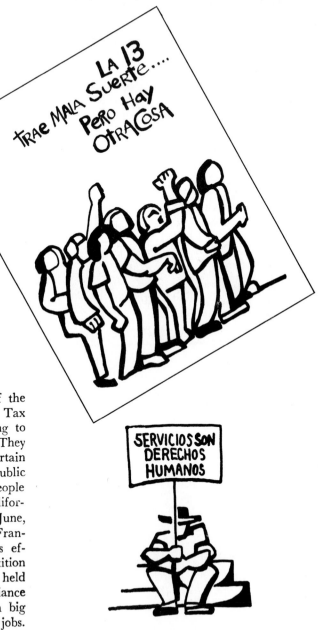

This 13 brings bad luck but there's something else ...
(Below) Services are Human Rights

San Francisco:
la lucha en contra de la Proposición 13

Como reflejo de los embates sistemáticos en contra de los éxitos de los años sesenta, surgió la denominada "Revuelta fiscal de la clase media", punta de lanza de las clases ascendentes que buscaban mejorar su posición.

En California, la Revuelta Fiscal se expresó a través de la Proposición 13 que, promulgada como ley en junio de 1978, disminuía ciertos gravámenes sobre la propiedad. En San Francisco se organizaron numerosos grupos para combatir los efectos de la proposición: más de 60 mil personas firmaron un pliego petitorio en contra de los recortes esperados, y además se realizó un plantón en el Hospital General de San Francisco; la *Grass Roots Alliance* (Alianza Popular) luchó incansablemente para promulgar una ley que incrementara los impuestos de las grandes corporaciones a fin de defender el empleo y los servicios.

San Francisco:
The Fight Against Prop. 13

Along with the assault on the gains of the 1960's came the so-called "Middle Class Tax Revolt" of upwardly mobile sectors seeking to safeguard and improve their position. They forced 19 states to pass laws limiting certain taxes. Lost tax income meant cuts in public services and jobs that hurt working-class people the most. The "Tax Revolt" began in California with Proposition 13, a law passed in June, 1978 to reduce property taxes. In San Francisco, many groups organized to fight its effects. Over 60,000 people signed a petition against anticipated cutbacks; a sit-in was held at General Hospital; the Grass Roots Alliance almost passed a law raising the taxes on big corporations as a way to save services and jobs. Rini did a booklet on this long struggle.

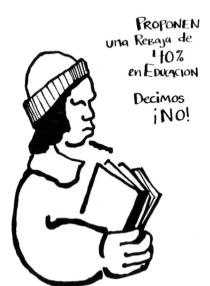

PROPONEN
una Rebaja de
40%
en Educacion

Decimos
¡NO!

PROPONEN CERRAR
Los Hospitales

Decimos ¡NO!

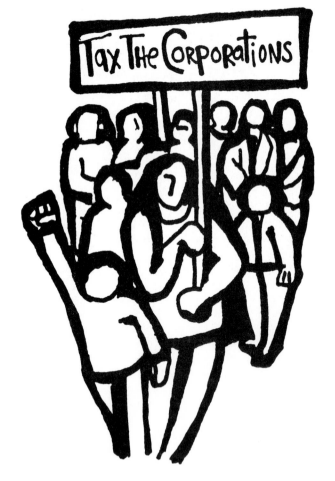

They're proposing a 40% cut in Education...
They're proposing to shut the hospitals.

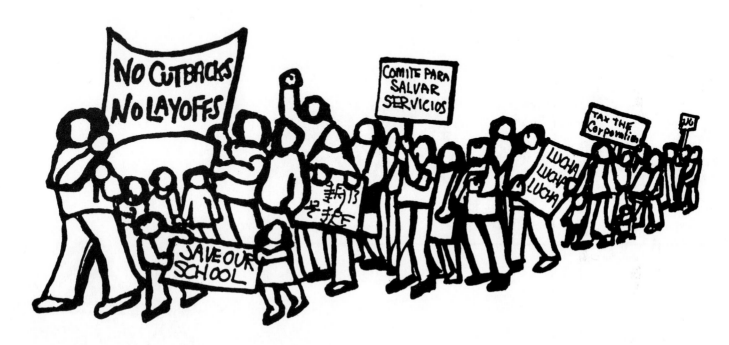

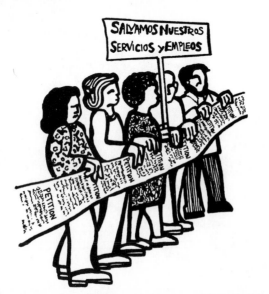

Chicago: al rescate del hospital popular

Los ciudadanos de Chicago, Illinois, también trataron de conservar sus servicios públicos. El *Cook County Hospital* (Hospital del Condado de Cook), uno de los tres hospitales públicos más grandes de Estados Unidos con 750 mil pacientes en consulta externa al año, literalmente se quedó sin dinero en 1979. La gente pobre, en su mayoría latinos y negros, se enfrentaba a un futuro sin servicio médico. Tanto el personal hospitalario como los sindicatos y miembros de la comunidad formaron una coalición bajo la consigna "¡A mantener las puertas del Cook abiertas!", lo cual se logró.

Saving the People's Hospital

People in Chicago, Illinois were also trying to save their services. Cook County Hospital, one of the 3 largest public hospitals in the U.S. with 750,000 outpatients a year, literally ran out of money in 1979. Poor people, many of them black and Latino, faced a future without health care. The hospital staff, unions and community members formed a coalition to "Keep County Open!" and succeeded.

Que hablen los pacientes

La mayor parte de los habitantes hispano-parlantes de San Francisco dependen del servicio médico del *Mission Neighborhood Health Center* (Centro de Salud de la Vecindad de la Misión). Sin embargo, en 1978, muchos pacientes se habían quejado de los servicios. Cuando el consejo directivo (MAHA) se negó, de acuerdo con los reglamentos, a convocar a elecciones para renovar a sus miembros, como se requiere, 800 pacientes organizaron un boicot contra el centro. Un grupo, en su mayoría compuesto por mujeres, se mantuvo por varios meses frente al Centro gritando consignas como "MAHA y Somoza son la misma cosa". Finalmente las elecciones se efectuaron y los candidatos de los pacientes ganaron 12 de los 16 puestos.

Let the patients speak

In San Francisco, many Spanish-speaking people have depended on the Mission Neighborhood Health Center for medical care. But in 1978 many patients were complaining about the services offered. When the Center's governing board, MAHA, refused to hold elections for a new board as its bylaws required, 800 patients organized to boycott the center. A group of them, mostly women, picketed every day calling out chants like "MAHA y Somoza, son la misma cosa" —MAHA and Somoza (former dictator of Nicaragua) are the same. Elections were finally held and the patients' candidates won 12 out of 16 board seats.

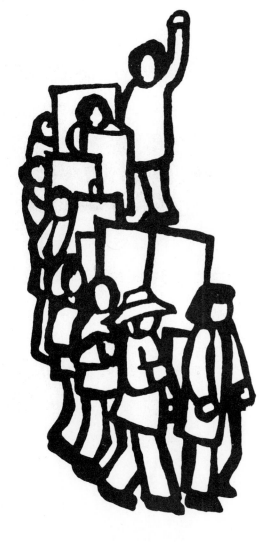

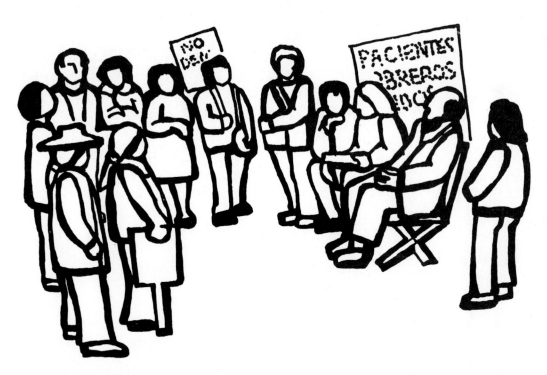

El pueblo se organiza en Chihuahua

En el estado de Chihuahua, México, el Comité de Defensa Popular (CDP) agrupa amplios sectores populares y campesinos, vinculados por su posición geográfica, con las organizaciones chicanas y los trabajadores del sur de Estados Unidos.

Inicialmente se constituyó como un frente para frenar la represión que tendía a generalizarse tras la derrota militar al movimiento guerrillero local en 1972. Más tarde se transformó en una sólida corriente política y de movilización por mejores servicios urbanos y tierras para la producción y la vivienda.

Organizing in Chihuahua, Mexico

In the state of Chihuahua the CDP, People's Defense Committee, brought together broad sectors of community people and peasants who were linked by their geographic location to Chicano organizations and workers in the southern United States.

The CDP was initially established as a united front to combat the repression which spread after the military defeat of local guerrilla movements in 1972. Later it became a strong political force that mobilized people to fight for better urban services, farmland and housing.

¡Por la Revolución Proletaria! CDP

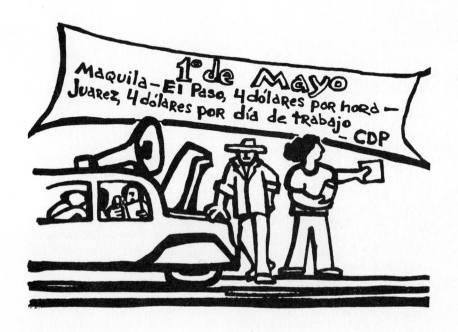

Una vivienda digna para los damnificados

Después de los sismos de septiembre de 1985 que destruyeron grandes áreas de la Ciudad de México, dejando sin techo a miles de sus habitantes, en los barrios derruidos surgieron agrupaciones de inquilinos y colonos que formaron campamentos organizados para defenderse del saqueo, los desalojos y las expulsiones de edificios poco dañados, así como para protegerse de la voracidad de los caseros y la corrupción e ineficiencia de los funcionarios del gobierno designados para la reconstrucción.

La Coordinadora Única de Damnificados (CUD) se distinguió en este periodo por su esfuerzo para beneficiar a los que, sin dinero, no podían tener acceso a una vivienda digna. Entre sus miembros, la Coordinadora de Cuartos de Azotea de Tlatelolco (CCAT) logró la construcción de edificios que los albergaran, tras numerosas movilizaciones. Como homenaje a quien compartiera con ellos meses de dolor y lucha, uno de esos nuevos edificios lleva el nombre de "Rini Templeton".

Rini se encontraba en los Estados Unidos durante el terremoto de México, e inmediatamente organizó un fondo de emergencia para la reconstrucción. Entre las actividades más sobresalientes que realizó, se pueden mencionar conferencias y entrevistas con radiodifusoras, prácticas no muy frecuentes en ella. En sus alocuciones públicas, Rini insistía que la devastación de México, aún antes del temblor, se debía a las políticas de austeridad y represión del gobierno.

Decent Housing For Earthquake Victims

After the September, 1985 earthquake that destroyed large areas of Mexico City, leaving thousands of people homeless, groups were established in devastated neighborhoods to defend people from robbery, eviction without reason, and the corruption and inefficiency of government officials responsible for reconstruction.

The CUD, Earthquake Victims Coordinating Committee, stood out in this period because of its efforts to help poor people who had no hope of getting a decent home and were often lucky just to have a rooftop room of the type originally used as servants' quarters. A member of the CUD, the Tlatelolco Rooftop Rooms Coordinating Committee (CCAT), succeeded in having buildings constructed for these people after a long fight. One of the buildings is named after Rini Templeton in recognition of her support during the long months of suffering and constant struggle.

At the time of the earthquake, Rini happened to be in the U.S. and immediately organized an emergency fund for reconstruction. She stressed the fact that Mexico was devastated even before the earthquake by government policies of austerity and repression. For this reason aid from the fund was channeled not through the government but directly to independent people's organizations that had long worked for decent housing and against illegal evictions.

Feliz Navidad y Una Vida Digna

Merry Christmas and a Decent Life

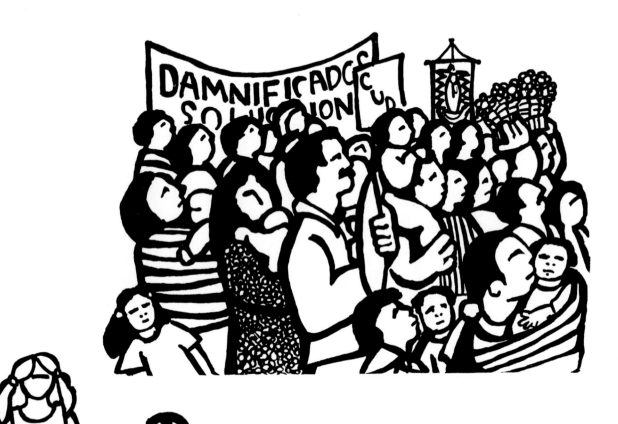

Somos hermanos. Es el momento de abrazar a nuestros hermanos y así, fuerte, solidaria, cariñosamente, como hermanos... Es el momento para expresar nuestra hermandad con México.

We are brothers. It is the hour to embrace our brothers and embrace them hard, tight, with affection, like brothers and sisters. It is the hour to express our brotherhood with Mexico.

Rini Templeton
September 30, 1985

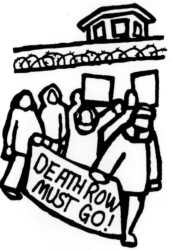

Revuelta en la prisión estatal de Santa Fe

En los Estados Unidos, la población carcelaria crece aceleradamente debido a la pobreza y a que no hay alternativas carcelarias. Al mismo tiempo, las pésimas condiciones en que viven los presos, tales como la sobrepoblación, encienden rebeliones periódicas que son duramente reprimidas y logran, si acaso, algunas reformas. Uno de los motines más sangrientos tuvo lugar en la Penitenciaria de Santa Fe en Nuevo México el 2 de febrero de 1980. Cada año, los familiares de los presos, grupos religiosos y gente de la comunidad conmemoran este suceso con manifestaciones en las que exigen reformas genuinas. Estos dibujos fueron inspirados en la concentración de 1982.

Uprising at the Santa Fe State Prison

In the U.S. the prison population rises steadily because of poverty and lack of alternatives to imprisonment. At the same time, brutal conditions such as overcrowding spark periodic rebellions which are then met with repression and few if any reforms. One of the most bloody uprisings took place at the penitentiary in Santa Fe, New Mexico, on February 2, 1980. On each anniversary of that rebellion, families along with community and church groups have demonstrated at the prison to demand genuine reforms. These drawings are from the 1982 observance.

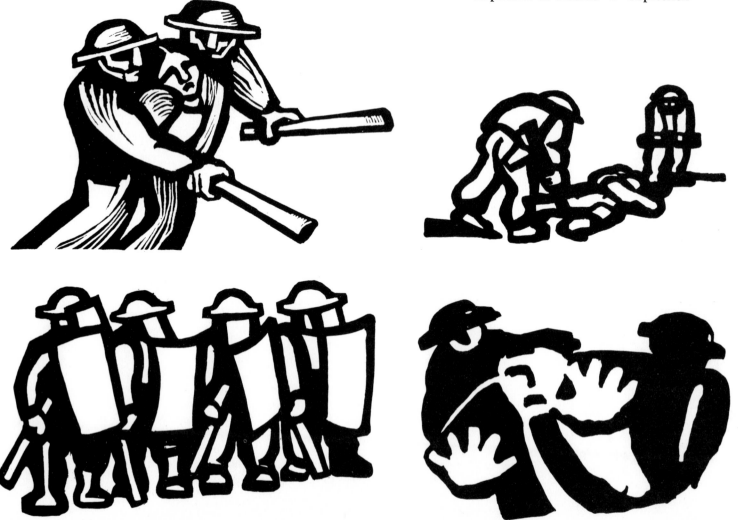

118

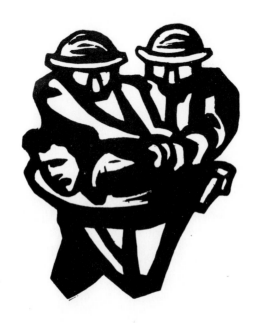

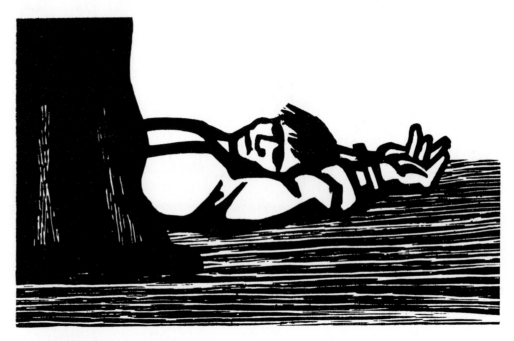

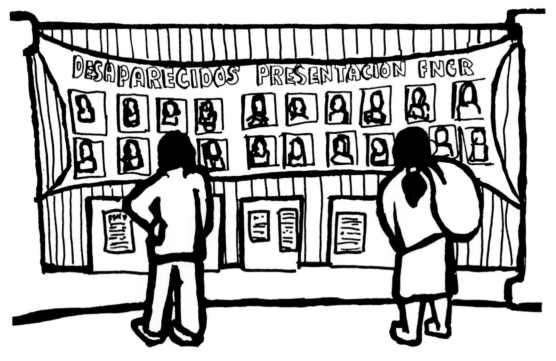

La Resistencia

En México se cuentan más de 500 personas que por motivos políticos fueron secuestradas violentamente por las fuerzas policiacas del gobierno y cuyo paradero se desconoce. En 1976, los familiares de estas personas fundaron el Comité Pro-Defensa de Presos, Perseguidos, Desaparecidos y Exiliados Políticos, que tras años de lucha aglutinó a organizaciones políticas, sindicales y sociales para constituir el Frente Nacional Contra la Represión (FNCR). Éste ha realizado huelgas de hambre, marchas, plantones y muy diversas acciones, con las cuales ha logrado la expedición de una Ley de Amnistía, la libertad de más de mil presos, el regreso de 200 exiliados y la presentación con vida de 80 desaparecidos.

The Resistance

More than 500 persons have been kidnapped in Mexico by government police forces and are now missing. In 1976 members of the families of those persons established the Committee for the Defense of Imprisoned, Persecuted and Missing Persons and Political Exiles. After years of struggle, it extended its focus and joined with political, labor and social organizations to form the FNCR, the National Front Against Repression. The Front has organized hunger strikes, marches, sit-ins and other actions. These led to an Amnesty Act, the freeing of 1,000 prisoners, 200 exiles being readmitted and 80 missing persons reappearing alive.

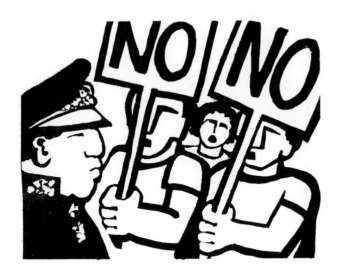

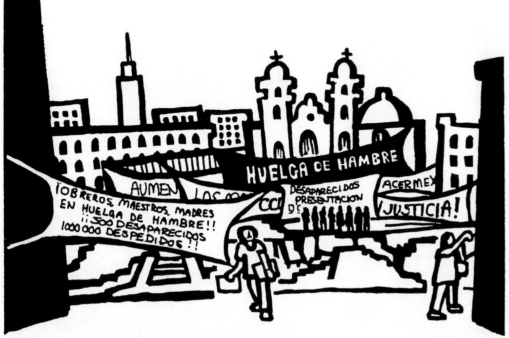

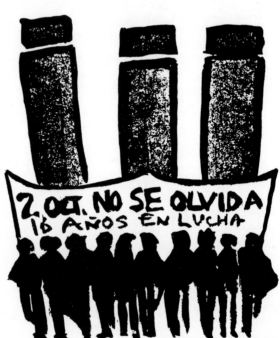

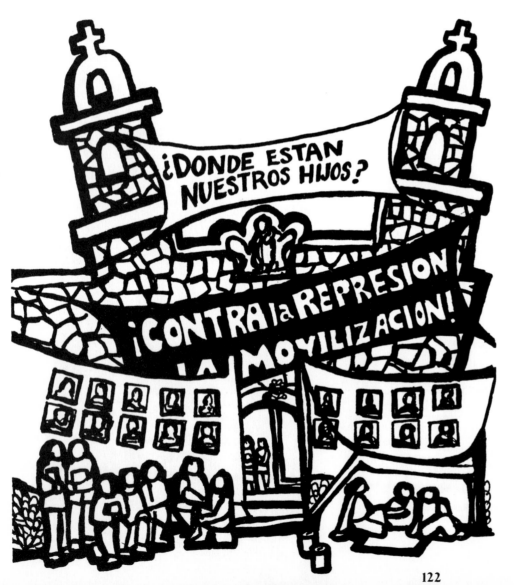

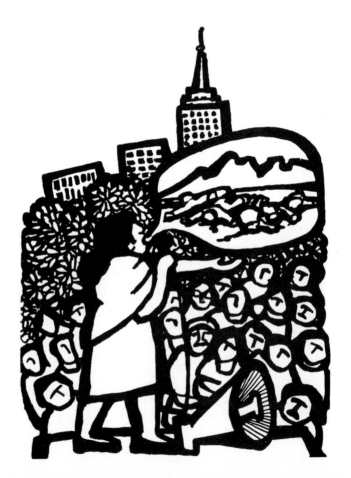

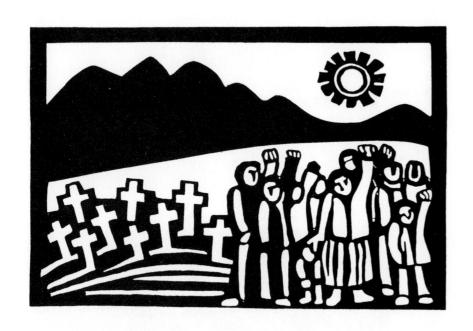

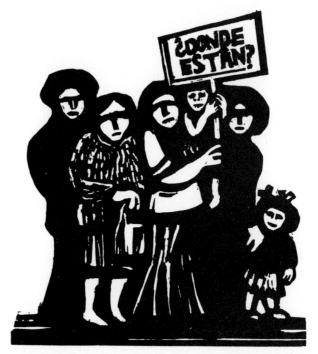

Where are they?

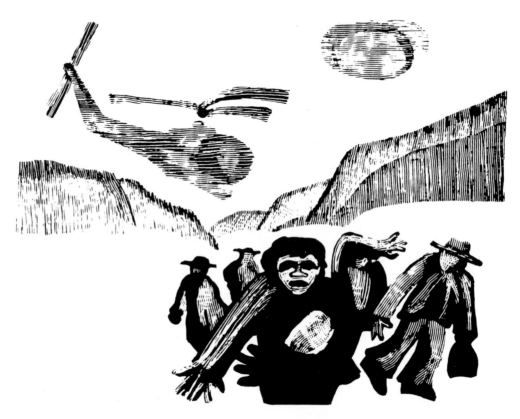

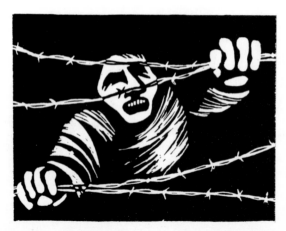

Para millones de trabajadores mexicanos, la frontera México-Estados Unidos ha sido una línea divisoria sin significado, excepto como mecanismo para garantizar mano de obra barata mediante la manipulación de la categoría de "ilegal" o "legal". Para Rini, nada era más importante que afirmar que los pueblos en ambos lados de esa línea son hermanos y hermanas que encaran una opresión común. Rini dibujó a la gente del mundo fronterizo de importación y deportación, esperanza y terror. Actualmente el movimiento por los derechos de los inmigrantes y los refugiados usa sus dibujos.

For millions of Mexican workers the U.S.-Mexican border has long been a dividing line without meaning except as a mechanism to guarantee cheap labor by manipulating the status of "illegal" and "legal." For Rini nothing was more important than affirming that people on both sides of that line are brothers and sisters facing a common oppression. She sketched people in the border world of importation and deportation, hope and terror. Her drawings are used today by the movement for immigrant and refugee rights.

Solidaridad con Chile

El 11 de septiembre de 1973 un golpe de Estado patrocinado por Estados Unidos derrocó al gobierno democráticamente elegido de la Unidad Popular de Salvador Allende y ocasionó el asesinato de unos 40 mil chilenos. Para reunir fondos para el pueblo chileno, Rini preparó una carpeta grande titulada *Homage to Neruda (Homenaje a Neruda —Una carpeta desde Nuevo México para el poeta chileno y su pueblo)*. Contenía poesía de Neruda, dibujos de Rini, pinturas de John DePuy, y comentarios del escritor Stan Steiner.

Solidarity with Chile

On September 11, 1973, a U.S.-sponsored coup destroyed the democratically elected Popular Unity government of Salvador Allende and caused the murder of an estimated 40,000 Chileans. To raise funds for the Chilean people, Rini prepared a large portfolio entitled *Homage to Neruda—A Folio from New Mexico for the Chilean Poet and his People*. It contained poetry by Neruda, Rini's drawings, paintings by John DePuy, and commentary by author Stan Steiner.

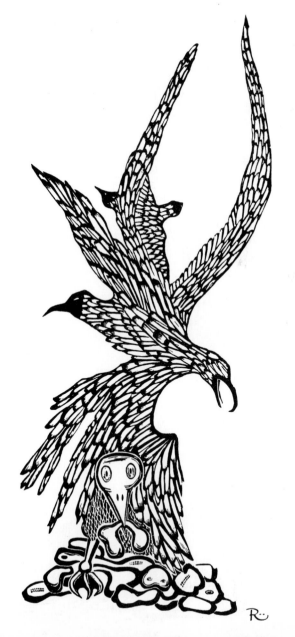

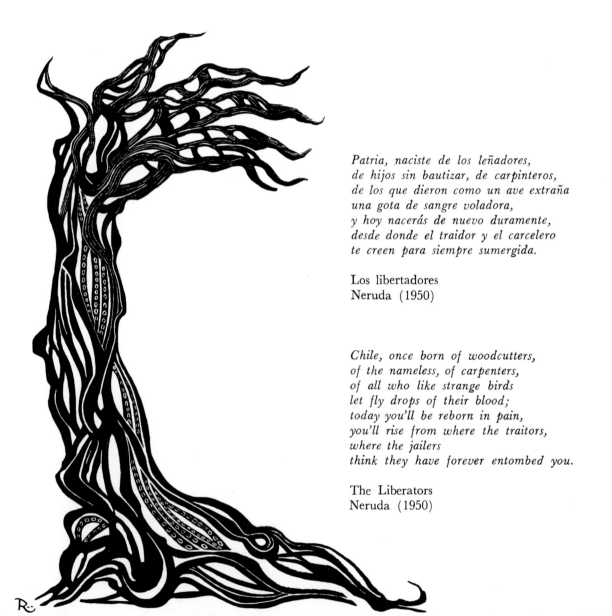

Patria, naciste de los leñadores,
de hijos sin bautizar, de carpinteros,
de los que dieron como un ave extraña
una gota de sangre voladora,
y hoy nacerás de nuevo duramente,
desde donde el traidor y el carcelero
te creen para siempre sumergida.

Los libertadores
Neruda (1950)

Chile, once born of woodcutters,
of the nameless, of carpenters,
of all who like strange birds
let fly drops of their blood;
today you'll be reborn in pain,
you'll rise from where the traitors,
where the jailers
think they have forever entombed you.

The Liberators
Neruda (1950)

Guatemala: Vamos Patria a caminar

Como ningún otro poeta guatemalteco, Otto René Castillo expresó el ánimo de luchar y vencer a la miseria y la explotación en que la oligarquía guatemalteca tiene sumido al pueblo quiché. Rini gustaba particularmente de la poesía de Otto René y elaboró una serie de grabados que nunca publicó, pues decía con modestia que los grabados no tenían la misma calidad que los poemas.

Let's go, country...

Better than any other Guatemalan poet, Otto René Castillo expressed the spirit of fighting and winning against the misery which the oligarchy of his country had imposed on its people, symbolized by the struggle of the Quiché Indians. Rini liked his poetry very much and prepared a series of graphics as illustrations for it. They were never published during her lifetime because she thought they were not good enough for his poems.

Panamá

En enero de 1977, Rini viajó a Panamá en una breve visita para realizar bosquejos, según ella escribió. Una vez más, y a pesar de que el escenario le era desconocido, dibujó una realidad vívida: un país tropical de pobreza y explotación lacerante; una cultura con rasgos africanos; la inescapable presencia militar estadounidense; el Canal; y el apoyo popular para el General Torrijos.

Panama

In January, 1977, Rini traveled to Panama. Once again she illuminated a Latin American reality, this time a world of semi-tropical poverty and exploitation, Afro-Panamanian cultural influences, U.S. militarism, the Canal, and popular support for nationalist President Omar Torrijos. Many of her drawings were published in the Panamanian journal *Diálogo Social*.

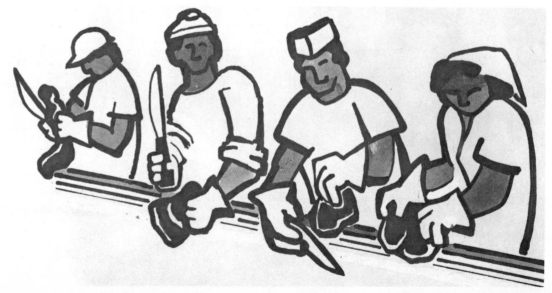

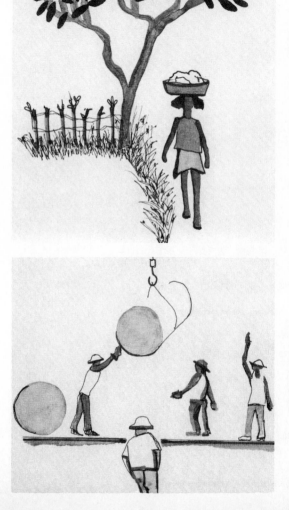

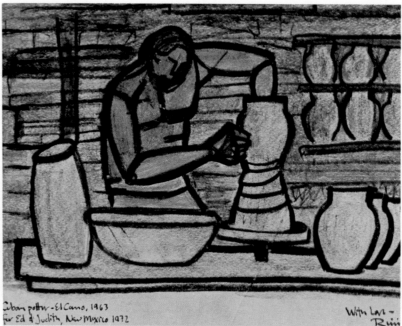

Cuban potter—El Cano, 1963
for Ed & Judith, New Mexico 1972

With Love—
Ruii

Cuba 1963: Haciendo cerámica/making pottery, 1963.

Cuba 1964: Río Jibacoa, Provincia de La Habana/Havana Province

Oakland, California 1976: manifestación contra el asesinato policiaco de un joven chicano/demonstration against police killing of a young Chicano, José Barlow Benavidez

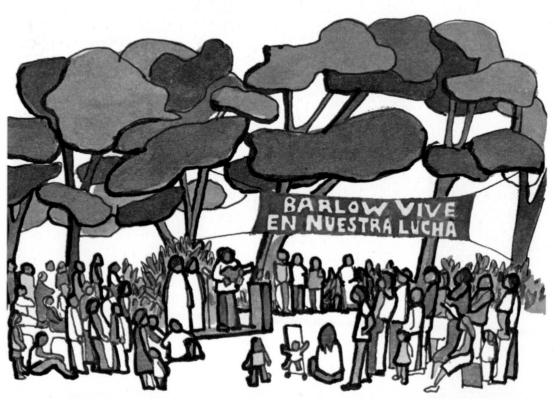

México

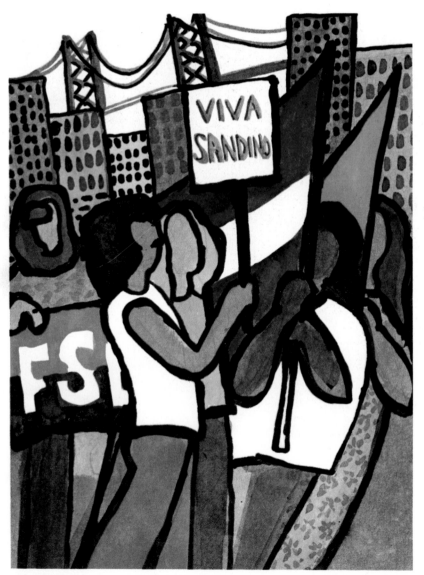

San Francisco, California, 1978

California y/and México: Trabajadores agrícolas/Farmworkers

México

Gridley, California, 1978

Fotocopias de color/Color photo-copies

Construyendo una Nueva Nicaragua

Los siguientes textos fueron escritos por Mauricio Gómez, quien viajó junto con Rini desde México a Nicaragua en 1980.

Ella se presentó puntual a la cita, como siempre, con tres bolsos descomunales al hombro, un paliacate en la cabeza, sus lentes oscuros, sus grandes zapatos y fumando uno de sus inseparables *Delicados* con filtro. Lista a partir con su hogar a cuestas, como siempre.

En uno de los mágicos bolsos llevaba algo así como una muda más de ropa y materiales para el trabajo gráfico; otra de ellas repleta de este material; y la tercera consistía más bien en un portafolio donde traía una exposición de serigrafías de Malaquías Montoya, lista pa'colgarse y otra secuencia gráfica de fotocopias sobre la lucha de la mujer que ella había hecho y reproducido.

Pero antes de seguir: ¿Cómo empezó esta historia? Una tarde Nicaragua se acercó al Grupo Germinal, al recibir una carta con el sello del Ministerio de Cultura invitándonos a trabajar allá durante la campaña de alfabetización. Así de entrada nos quedamos mudos, como se dice en las novelas, para pasar a una emoción que no nos cabía en el pecho y que por lo mismo nos hizo gritar espantando a los vecinos. La carta extendía la invitación a otra compañera: Rini Templeton. Fue en las primeras reuniones del Frente Mexicano de Trabajadores de la Cultura donde la conocimos. Lo primero que nos llamó la atención era su nombre. ¿Qué cómo se llama? ¿Trini? ¿Pini? —no güey se llama Rini— Ah! Y la fuimos conociendo mejor en la chamba concreta, haciendo mantas, carteles, fotocopias, ¿dibujos en fotocopia? ¡Ah chingá!, pues sí ñero, dile a Rini que te explique.

Building a New Nicaragua

The following notes were written by Mauricio Gómez, who traveled with Rini from Mexico to Nicaragua in 1980.

As always she arrived punctually, carrying three enormous bags and with a kerchief on her head, wearing dark glasses and big shoes. Ready to leave, carrying her "home" with her.

In one of her magic bags she had packed a change of clothes and materials for making graphics; the second bag was full of the same materials; and in the third, which looked more like a briefcase, she had an exhibit of silk-screen work by Malaquías Montoya, ready to be hanged, and a series of xeroxed graphics about the women's struggle that she had drawn.

We met at the DINA truck plant in Mexico City. Nicaragua, Central America, was the destination. We would be traveling four or five days on one of the busses that the Mexican government was selling to Nicaragua at that time.

But how did it all begin? One afternoon, our group—*Grupo Germinal* (of Mexican graphic workers)—received a letter with the seal of Nicaragua's Ministry of Culture on it, inviting us to work there during the literacy campaign. At first we couldn't say a word, then we couldn't contain ourselves and let out shouts that must have frightened the neighbors to death. The letter included an invitation to Rini Templeton.

We had met her at one of the meetings of the Mexican Cultural Workers Front. The first thing that caught our attention was her name. What was her name? Trini? Pini? No, dummy, her name is Rini. Oh! And then we came to know her more closely, working together, making placards, posters, xeroxes. What? Xerox

A veinte años de distancia Rini estaba presente otra vez en el segundo movimiento revolucionario triunfante de América Latina. ¡Vaya equipaje que traía Rini consigo!

Ya reunidos en Managua los primeros días pasamos algunas dificultades para conseguir alojamiento. Cuando llegué me encontré a todos hospedados en la casa donde vivía una paisana, Gloria Valdés. Ahí permanecimos las primeras semanas, los seis amontonados en una recámara. Como vi que mis compas de Germinal tenían caras de trasnochados les pregunté el porqué. Entre molestos e impresionados me contestaron que estaban desvelados porque Rini se levantaba todas las noches a las cuatro de la madrugada a trabajar en los dibujos que había hecho durante el día. Simplemente se levantaba, prendía la luz y en un rincón del cuarto donde había improvisado una mesa con algunas tablas, se concentraba afanosamente en los trazos a tinta de sus dibujos. Los compas no hallaban la manera de plantearle la cuestión a Rini puesto que ella lo hacía con la más fresca naturalidad sin percatarse de nuestra mundana costumbre de dormir a esas horas. Esta situación estaba causando cierta tensión en el ambiente y por el éxito del viaje tenía que ser despejada. Hablamos entonces con Rini. Estaba desolada y apenada, no había una pizca de malicia en su actitud sino una profunda ingenuidad.

Quizá sin proponérselo conscientemente Rini nos enseñaba un método de trabajo y el ánimo requerido para realizarlo. Aunque nos "sacaban de onda" estos hábitos de Rini, ahora que lo pienso hicieron huella en nosotros. Recuerdo perfectamente bien, por ejemplo, la víspera del primer primero de mayo sandinista en Nicaragua, cuando rompimos el récord de mantas que se podían realizar en un día. Para entonces vivíamos en la casa de los niños sandinistas. Llegaban compañeros de todos lados a realizar mantas para la marcha y la concentra-

drawings? What the hell. Yes, guy, ask Rini to explain it to you. Besides her teaching, we knew her from her brief but unequivocal comments in the internal discussions of the Front. Among its activities, the Front promoted and participated in political/cultural events and actions in solidarity with the Nicaraguan people.

After 20 years Rini was once again sharing in the triumph of a revolutionary movement in Latin America. She carried so much experience with her!

In Managua the Germinal Group and Rini had some difficulty in finding lodging. We stayed the first weeks with a Mexican woman, Gloria Valdés, six us in the same room. I noticed after a while that my friends looked tired and asked them why. Somewhere between annoyed and amazed, they answered that they could not sleep well because Rini rose at four o'clock in the morning to work on the drawings she had done during the day. She just woke up, put on the light and, in the corner of the room where she had improvised a table with some planks, she concentrated totally on her drawings. My friends felt uncomfortable about saying anything to Rini, because she did it all very naturally, oblivious to our mundane custom of sleeping at that hour. The situation was causing some tension and, for the sake of the trip, we talked to Rini. She was miserable and ashamed; there was no malice in her attitude, just a deep ingenuousness.

Perhaps without being conscious of doing so, Rini taught us a work method and the energy it required. Although we sometimes did not understand her habits, now that I think about it, they left a certain impression on us.

I remember perfectly, for example, the day before the first Sandinista May Day in Managua. We established a new record for making placards in 24 hours. At that time, we were living in the House of Sandinista Children.

ción popular en la Plaza de la Revolución. No había pared sin mantas en toda la casa. Los niños estaban felices. Era la primera vez que nos quedábamos literalmente dormidos con una brocha en la mano. En los seis meses que estuvimos por allá hicimos muchas más mantas que las realizadas en México en tres años. La creatividad y la fertilidad de la revolución nos tomaron por asalto. Rini lo tenía asumido como forma de vida, pero nosotros nos tardamos en comprenderlo.

Por los mismos motivos radicales y profundos, en las jornadas de trabajo voluntario para la pizca de algodón organizados por el Ministerio de Cultura, llegados al campo Rini tomó su respectivo costal y con su "pareja" de zurco escogió recoger las motas de algodón de la parte baja de la planta. Esto era el trabajo más duro de la faena pues casi todo el tiempo hay que ir agachado, en cuclillas o hincado sacudiendo las motas y con el sol mordiéndote la nuca y la espalda. Después de experimentar un día de trabajo como campesinos, el responsable de la brigada avisó que dormiríamos ahí mismo a descampado, sin pensarlo dos veces todo el grupo se lanzó a buscar el mejor pedazo de tierra con pasto donde estirar el esqueleto para dormir... salvo Rini que permanecía de pie, inmutable, esperando la indicación precisa del responsable.

Rini fue dejando una estela por donde an-

Compañeros came from all over to make placards for the march and rally in the *Plaza de la Revolución*. There wasn't a wall in the house without one. The children were delighted, and it was the first time we literally fell asleep brush in hand. During the six months we were in Nicaragua, we made more placards than we had made during the last three years in Mexico. The creativity and productivity of the revolution took us by surprise.

While we were busy making placards and getting to know the Nicaraguan *compas,* Rini devoted herself completely to the historical moment she was living and what it demanded of her. While we discovered revolutions were possible and real, Rini confirmed that they were (are) necessary, urgent and unstoppable.

For the same reasons, during the days of voluntary work picking cotton that the Ministry of Culture organized, Rini chose to pick from the lower part of the plant. This was the hardest part of the job, since you had to bend over all the time, crouching or kneeling to shake the cotton, with the sun burning your back. After our first brigade work-day, the person in charge told us we would camp in the field that night. Without thinking twice the entire group rushed to find the best spot to stretch out... except Rini, who stood without moving, waiting for the man to give precise instructions.

Rini left footprints wherever she went in

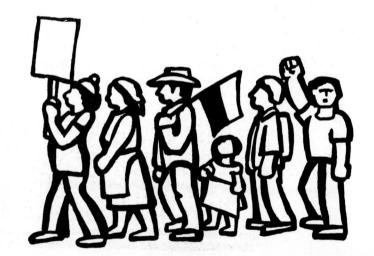

duvo en Nicaragua. No sólo estuvimos en Managua. Cada uno fue a lugares diferentes. Rini anduvo por Monimbó, el barrio indígena artesano de la ciudad de Masaya, estuvo en Boaco, zona ganadera del centro del país, y en Bluefields, el puerto más importante de la Costa Atlántica. Fue aquí donde Rini más se emocionó. Me platicaba que descubrió ahí una extraña réplica caribeña de Nuevo Orleans: Bluefields, con sus casas de madera levantadas del suelo sobre pilotes, con un porche en la entrada, con techos de dos aguas y pintadas de colores vivos. Para llegar había que navegar el río Rama unas 6 o 7 horas en un barquito de vapor lleno de gente, animales y cosas. Cuando Rini desembarcó y empezó a caminar por las calles del pueblo, la recibió un cortejo fúnebre de hombres y mujeres negros cantando en un extraño inglés, decía Rini que sólo le faltaba ver alguien cantando un blues sentado en el porche, para sentirse en algún pueblo ribereño del Misisípi. Bluenfields es un ejemplo más del sincretismo histórico y cultural del Caribe. En ese fértil medio Rini enseñó a producir serigrafía, a realizar carteles y a utilizar la propaganda como arma eficaz.

Nicaragua. We didn't stay in Managua all the time. We spread out to different places. Rini visited Monimbó, the center of indigenous craftsmanship in Masaya; she went to Boaco, a cattle area in the central part of the country; and to Bluefields, the most important harbor on the Atlantic Coast. This place fascinated Rini most of all. When I saw her again, Rini told me that she had discovered a strange Caribbean copy of New Orleans: Bluefields, with wooden houses that were built on piles, had a porch at the entrance and roofs with two slopes, and were painted in bright colors. To get there, you had to travel on the Rama river about six or seven hours in a little steamboat full of people, animals and packages. When Rini went ashore, she started to walk through the village and was met by a funeral procession of black men and women singing in an unfamiliar English. Rini told me that the only thing lacking to make you feel you were in a small town on the Mississippi was someone sitting on a porch, singing the blues. Bluefields is an example of the historical and cultural synthesis of the Caribbean. In this fertile environment Rini taught people how

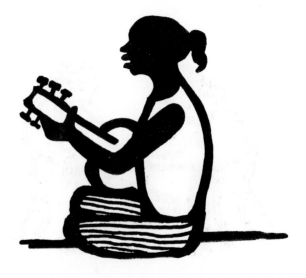

Frente a la cultura ágrafa de Occidente, todo el mentado "tercer mundo", mejor conocido como los pueblos explotados, tienen una larga tradición de cultura y comunicación gráficas. Éste era el resorte, la raíz de la que Rini partía para producir y enseñar. Tan elocuentes y claros resultaban sus trabajos que se integraban naturalmente a la propaganda y a las publicaciones de los diferentes organismos de masas con los que colaboró. Como en la Central Sandinista de Trabajadores José Benito Escobar donde impartió un curso/taller para aprender a utilizar la fotocopiadora para aplicaciones gráficas: el porqué, el para qué y el cómo integrar un archivo gráfico; el cómo hacer e imprimir publicaciones. Al taller asistieron obreros de diferentes lados que se llevaron las enseñanzas de Rini a sus fábricas, a sus Comités de Defensa Sandinista. Como era costumbre, Rini dejó un extenso archivo de ilustraciones en la Central de Trabajadores que todavía hoy se utilizan en el periódico *El Trabajador* y en las mantas. En la Asociación de Mujeres Nicaragüenses "Luisa Amanda Espinoza" también dejó un buen tambache de dibujos y la secuencia exposición de fotocopias sobre la lucha de la mujer, que a su vez se reprodujo para distribuirse en otros lados. La exposición de Malaquías la colgó en todos los lugares por donde pasó: en escuelas, fábricas, casas, etcétera.

De aquellos tiempos en Nicaragua, yo conservo la memoria de Rini, en sus perfiles humanos y militantes. La veo caminando, con grandes zancadas y paso firme, la veo fumando y dibujando a la sombra de un árbol, la veo aquella noche en la casa de la colonia Roma antes de partir a Nicaragua, la veo llena de plaza y pueblo en una marcha, la veo dándome un abrazo, la veo sencilla y limpia, la veo puño, la veo estrella, surco, nube, paloma.

to make silkscreen posters and to use such materials effectively.

Unlike Western culture, the whole damn "third world"—better known as the exploited world—has a long tradition of graphic culture and communication. This was Rini's starting point when she set out to produce and teach. Her images were so clear and eloquent, they flowed naturally into the publications of the various mass organizations with which she worked in Nicaragua, such as the José Benito Escobar Sandinista Workers Central. There she taught and organized workshops on how to use Xerox machines for graphic work; the purposes, uses and ways of creating a graphics file; how to prepare and print publications. *Compas* from different places participated in these workshop, then applied their new knowledge in their factories and Sandinista Defense Committees.

As usual Rini left a big file of graphics in the Workers Central, which are still used in the paper *El Trabajador* (The Worker) and in placards. At the Luisa Amanda Espinosa Nicaraguan Women's Association, she left a bunch of drawings and the exhibit of xeroxed drawings, about women's struggles, which were reproduced and distributed all over. The show of Malaquías Montoya was hung wherever she passed, in schools, factories, houses.

That is my memory of Rini, as human being and activist. I can see her smoking and drawing in the shadow of a tree. I can see her walking with long, steady strides. I can see her in the house in Colonia Roma before leaving Nicaragua. I can see her full of the place and the people, in a march. I can see her giving me a hug. I can see her, natural and pure, I can see her in a fist, a star, a furrow, a cloud, a dove.

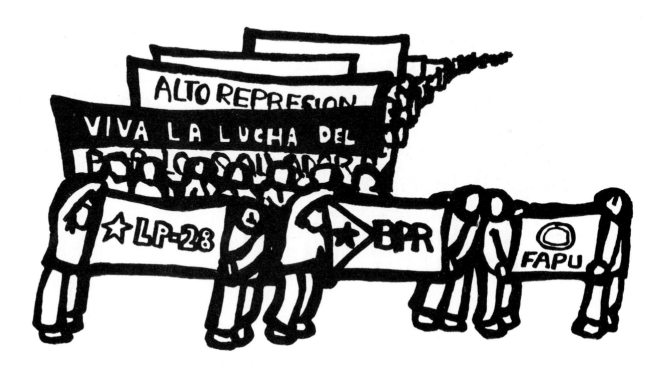

Otra batalla por ganar en El Salvador

Cerca de cincuenta años después de la Masacre de 1932, en la que más de 60 mil campesinos salvadoreños encabezados por Farabundo Martí fueron asesinados, se movilizan las organizaciones de masas junto con las organizaciones político-militares para enfrentar a la política antipopular del gobierno de la oligarquía terrateniente y las empresas transnacionales.

La movilización del pueblo mexicano en apoyo a la insurgencia salvadoreña fue muy intensa en ese momento y Rini dejó constancia de ella en muchos dibujos de las marchas realizadas en la Ciudad de México.

El Salvador: Another Battle to Win

It is over 50 years since the 1932 massacre in which 60,000 peasants led by Farabundo Martí were murdered in El Salvador. Mass organizations together with political/military organizations are fighting the Salvadoran government, which represents the landed oligarchy and multinational corporations. In Mexico people have mobilized energetically to support the Salvadoran insurgency. Rini left many drawings of demonstrations held in Mexico City in the early 80's.

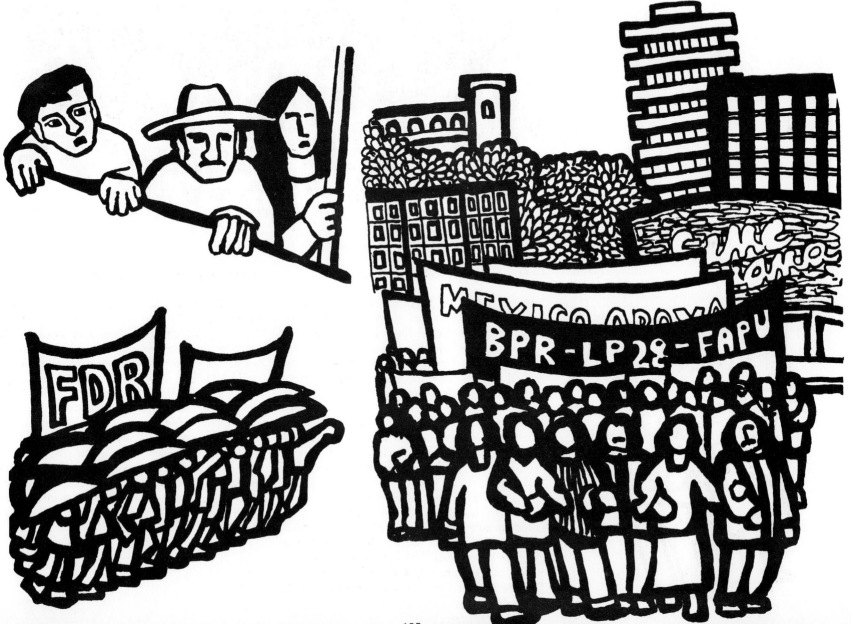

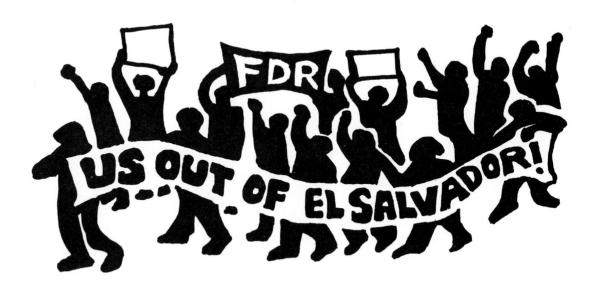

Contra la intervención y por la paz

Al intensificarse la intervención estadounidense en Centroamérica durante los primeros años de la década de los ochenta, dentro de los Estados Unidos empezó a crecer un fuerte movimiento de oposición. Acontecimientos como el asesinato del arzobispo Óscar Arnulfo Romero en El Salvador hicieron que muchos norteamericanos vieran la política de su gobierno desde una nueva perspectiva. Al mismo tiempo, el aumento del militarismo bajo Reagan, cuyo gobierno ve la guerra nuclear como algo a "considerarse", obligó al movimiento pacifista a protestar.

Las manifestaciones, entre ellas actos de desobediencia civil, han sido frecuentes en sitios como la base de la fuerza aérea Kirtland en Albuquerque, Nuevo México. Rini dibujó muchas de las protestas, incluyendo una manifestación en Sacramento, California, cuando los Estados Unidos invadieron la pequeña isla de Granada.

Against Intervention and For Peace

As U.S. intervention in Central America intensified during the early 1980's, a strong movement of opposition began to grow. Such events as the assassination of Archbishop Oscar Romero in El Salvador made many Americans see U.S. policy in a new light. At the same time, the general rise of militarism under Reagan—whose administration viewed nuclear war as "thinkable"—compelled new protest by U.S. peace activists. Marches, rallies and acts of civil disobedience have been frequent at such sites as Kirtland Air Force Base in Albuquerque, N.M. Rini depicted many of these, including a demonstration in Sacramento, California, when the U.S. invaded the tiny island of Grenada.

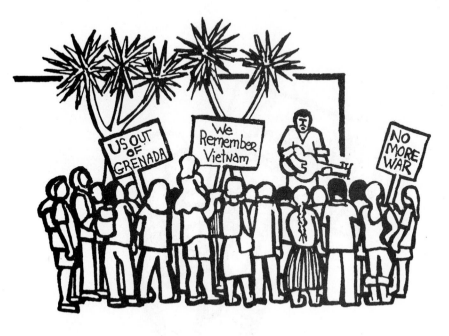

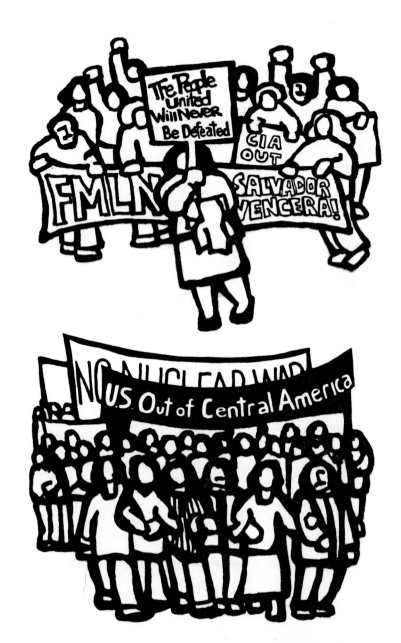

DONDE HAY VIDA ◆ WHERE THERE IS LIFE

En el campo y la ciudad • In the Countryside and the City

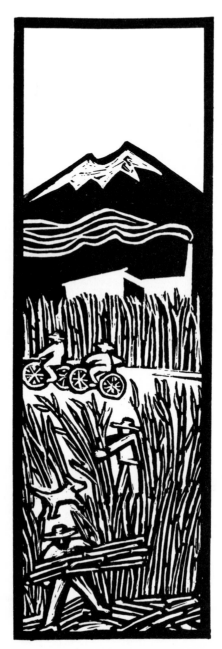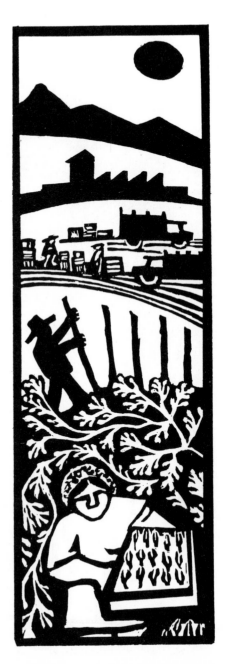

Un día en Guerrero

Guerrero es ante todo una entidad de fuertes desequilibrios y contrastes. Coexisten en el mismo espacio la riqueza fastuosa de los centros turísticos de Acapulco e Ixtapa y la miseria de los campesinos y habitantes de las ciudades perdidas. En la historia reciente del pueblo guerrerense destacan los movimientos guerrilleros que entre 1967 y 1974 enfrentaron al gobierno y, la constitución de grupos campesinos y colonos que en los años ochenta han luchado por mejores niveles de vida.

Rini vivió ahí diversos momentos de esta lucha popular, sus dibujos de 1978 reflejan fielmente la vida de los guerrerenses.

Days of Guerrero

Guerrero is a Mexican state of sharp contrasts. The luxurious tourist resorts of Acapulco and Ixtapa stand side by side with the misery of peasants and slum-dwellers. Guerrero has seen guerrilla struggles that challenged the government repeatedly between 1967 and 1974, and the formation of mass organizations to fight for a better life during the 1980's. Rini lived there in different periods; her 1978 drawings faithfully reflect life in Guerrero.

El rostro del Pueblo • Faces of the People

177

Los niños

Muchas veces los niños que crecen en la sociedad estadounidense no tienen oportunidades de asimilar la importancia del trabajo y los trabajadores. Rini, junto con otras personas de Nuevo México, elaboraron dos folletos infantiles en torno a los lugares de trabajo titulados *La gente que trabaja en los hospitales* y *La gente que trabaja en los supermercados* con el objeto de inculcar a los niños respeto por quienes producen bienes y proporcionan servicios. Estos folletos impresos en fotocopiadora, son fáciles de reproducir y distribuir por los maestros. Los textos bilingües son indispensables para difundir la idea de que el mundo gira gracias a la gente de diferentes razas, edades y sexos que laboran juntos.

Los niños son personajes especiales y queridos en la obra gráfica de Rini. En México ilustró un libro de juegos y cantos de los niños de Campeche, así como realizó múltiples retratos de niños en la vida cotidiana y acompañando a sus padres en la lucha por sus derechos.

Children

Young children growing up in U.S. society often do not learn about the importance of work and workers. To help teach respect for the labor that goes into producing our goods and services, Rini together with others in New Mexico created two booklets: *People Who Work in the Hospital* and *People Who Work in the Supermarket*. Printed on a Xerox machine, these booklets are easy for teachers to reproduce and expand if they wish. Having bilingual texts helps to convey the message: it is people of different races, ages and sexes working together who make the world go around.

Rini's work showed great love for children. In Mexico she illustrated a book of songs and games of children in Campeche. She also did many drawings of children in their day-to-day lives, sharing the struggles of their parents.

Gente que trabaja
en el Supermercado

People who work in the Supermarket

Yo soy Emma,
y casi siempre
acompaño a mi
mamá cuando va
de compras.

I'm Emma, and I almost always go
shopping with my mom.

Nuestra vecina Mary Jane trabaja de chequeadora.
Our neighbor Mary Jane works as a checker.

Y el Sr. Sandoval ayuda a David a pesar sus tomates.
And Mr. Sandoval helps David weigh his tomatoes.

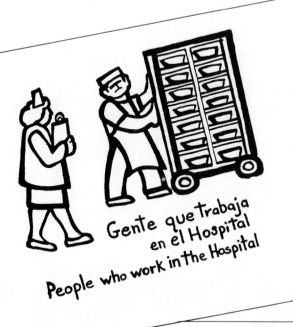

Gente que trabaja
en el Hospital
People who work in the Hospital

Una vez cuando Cora
buscaba su gato en el
árbol, se rompió la
rama, y la niña cayó
a tierra, lastimada.
La mamá de su amiga
la llevó al hospital.

Once Cora was getting her
cat from a tree, when the
branch broke, and she fell
to the ground, hurt. Her friend's
mother took her to the hospital.

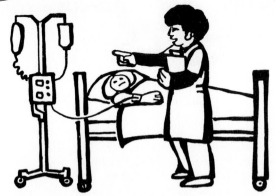

La señora Ortega explicó como funciona la medicina intravenosa.
Mrs. Ortega explained how the intravenous medicine worked.

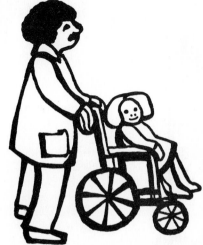

Al otro día, un asistente
dió a Cora un paseo
por todo el hospital
en una
silla de ruedas.

The next morning,
an orderly gave Cora
a wheelchair ride
all through the hospital.

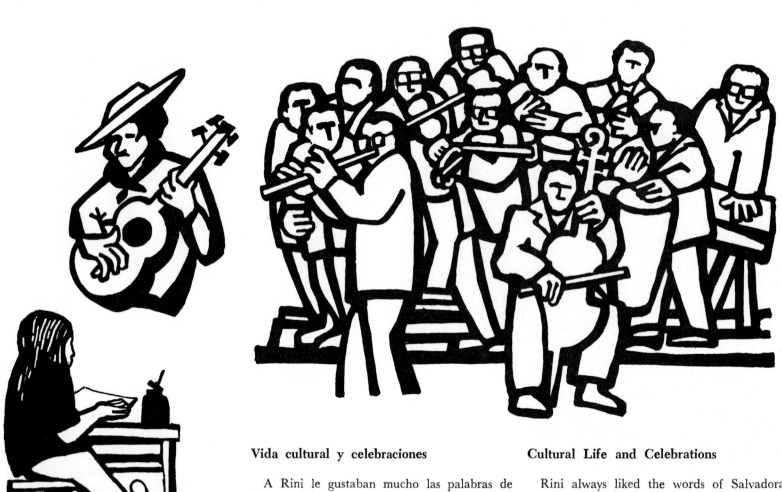

Vida cultural y celebraciones

A Rini le gustaban mucho las palabras de
Roque Dalton, "La alegría también es revo-
lucionaria". Con este espíritu Rini plasmó la
lucha de los trabajadores de la cultura y las
celebraciones populares. Dos ejemplos de estas
celebraciones son las festividades en San Fran-
cisco del 10⁰ aniversario de la Fundación
Vanguard, que apoya las luchas de la comu-
nidad, y las posadas organizadas por la revista
Punto Crítico.

Cultural Life and Celebrations

Rini always liked the words of Salvadoran
poet Roque Dalton, "Joy is also revolutionary."
In this spirit, she drew many pictures of cul-
tural workers and celebrations. Two examples
of these celebrations are the 10th anniversary
of the Vanguard Foundation, which supports
many movement projects, in Dolores Park, San
Francisco on May Day, 1982, and the Christ-
mas *posadas* organized by *Punto Crítico*.

Some Loose
Leaves for
WOMENS DAY 1979
— add more to them —

por las que dan voz
a nuestro silencio,

Casi cada año, Rini preparaba un folleto para el 8 de marzo, Día Internacional de la Mujer. Como lo afirma en todo momento su arte, en los otros 364 días del año Rini también se unía a las mujeres en su lucha por sobrevivir, crecer, crear, hacer la revolución o sencillamente sobrevivir con dignidad.

Almost every year Rini prepared a booklet of graphics and texts for International Women's Day on March 8; some pages are shown here. As her art constantly affirms, on the other 364 days of the year she also united with women in the struggle to grow, to create, to make revolution or simply to survive with dignity.

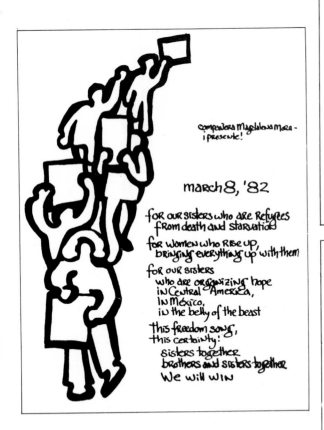

compañera Magdalena Mora -
¡presente!

march 8, '82

for our sisters who are Refugees
from death and starvation

for women who Rise up,
bringing everything up with them

for our sisters
who are organizing hope
in Central America,
in México,
in the belly of the beast

this freedom song,
this certainty:
sisters together
brothers and sisters together
We will win

por las que huyen el hambre
y la muerte,

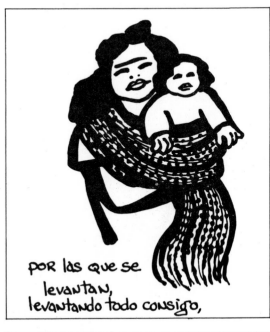

por las que se
levantan,
levantando todo consigo,

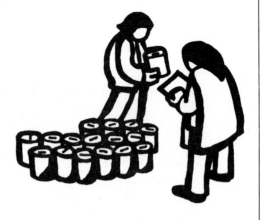

por las que organicen
nuestra esperanza,

cantamos: ¡libertad!
unidas y unidos
venceremos

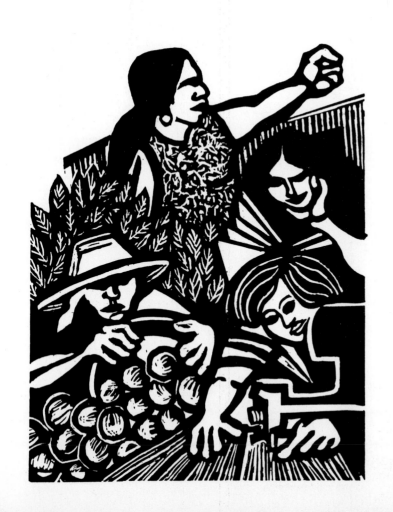

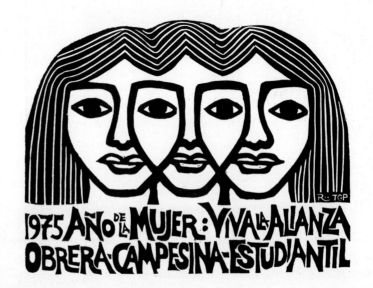

Como el caracol, vivíamos en la concha sin desarrollarnos, porque hasta ahora me doy cuenta que yo tenía mi sabiduría, pero escondida... por ejemplo, para hablar sin miedo a la gente, para pedir, para rogar, y todo eso...

Sra. Refugio Talamante
Trabajadora chicana de California

Like a sea-shell, I lived turned inward and not growing out, and only now I realize I did have my wisdom, but it was hidden... for instance, to be able to talk fearlessly with people, to ask for things, all that...

Sra. Refugio Talamante
Gilroy, California worker

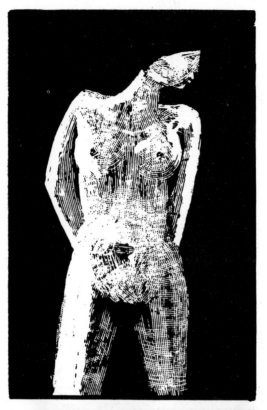

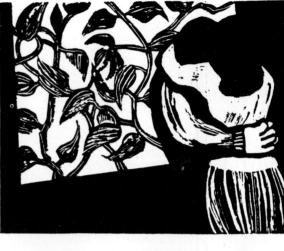

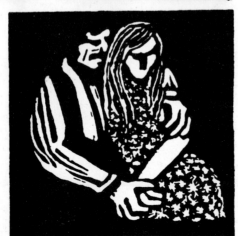

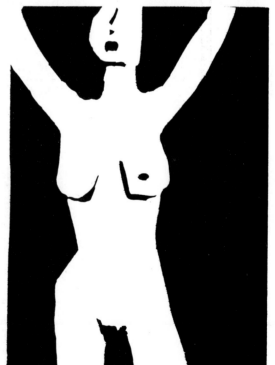

EDUCACIÓN POLÍTICA ◆ POLITICAL EDUCATION
Y TRABAJO DE DISEÑO ◆ AND DESIGN WORK

Desde la infancia, Rini siempre enseñó a la gente nuevas formas de entender los acontecimientos, así como artesanías y nuevas técnicas de trabajo. Enseñó a la gente sobre todo a creer en su propia habilidad para aprender y mejorar sus vidas, dándoles seguridad.

En este trabajo, Rini preparó o ayudó a preparar muchos volantes, panfletos y exposiciones; dirigió talleres y estableció colecciones para reunir fondos. El producto podía ser un manual sobre la reproducción barata de materiales impresos o una exhibición con información sencilla vívidamente presentada sobre una lucha popular. Dos de los paneles mostrados aquí son de una exhibición sobre México presentada en una reunión de teatro chicano en Nuevo México.

Parte de su trabajo más importante se hizo en el *Data Center,* una oficina de investigación e información en Oakland, California. Ahí ayudó a preparar tres "mini-exposiciones". Estas exhibiciones prefabricadas combinan texto e imágenes que creó, la mayoría a partir de fotografías, sobre pliegos de papel de colores brillantes que podían mandarse por correo y montarse sin gran esfuerzo por cualquiera que siguiera sus sencillas instrucciones. Una de las "mini-expo" narra los cierres de fábricas en Estados Unidos. Otra, titulada "El derecho de saber" examina el problema del acceso a la información en la sociedad estadounidense; la tercera es sobre Nicaragua.

Rini también diseñó muchos libros, incluyendo sus portadas e ilustraciones; diseñó cubiertas de discos y logotipos para diferentes organizaciones; también dibujó tarjetas navideñas y calendarios para ayudar a los grupos a reunir fondos.

From childhood Rini was always teaching people—teaching facts and new ways to understand events, teaching crafts and techniques. Dedicated to the empowerment of the powerless, she taught people above all to believe in their own ability to learn and to improve their lives.

In this work, Rini prepared or helped to prepare many leaflets, pamphlets, and exhibits; conducted workshops; and set up resource collections. The product might be a manual on reproducing printed materials cheaply or a display offering simple, vividly presented information on a current struggle. Two of the panels shown here are from an exhibit about Mexico, shown at a Chicano theater event in New Mexico.

Some of her most important work was done at the Data Center, a research and information facility in Oakland, California. There she helped to prepare three "Mini-Expos." These ready-made exhibits combine text with images she created, mostly from photographs, on bright-colored paper panels that can be mailed in a single large envelope and mounted inexpensively by anyone following the simple instructions. One of the Mini-Expos concerns U.S. plant closures. Another, entitled "The Right to Know," examines the problem of access to information in U.S. society; the third is on Nicaragua.

Rini also designed many books, including their covers and illustrations; designed record jackets; and drew greeting cards and calendars to help groups raise funds. She created logos for organizations ranging from a coalition for prisoner rights and a workers' chorus in the U.S., to a teachers' group and a peasant organization in Mexico.

BARRIOS EN LUCHA

CENTRO DE CULTURA POPULAR "JOSE MARTI"

C P

"ser cultos para ser libres"

El Pueblo, Unido,

Jamás Será Vencido

**People
United
for
Justice**

ISLA

**INFORMATION SERVICES ON
LATIN AMERICA**

EN PIE DE
LUCHA

PERIODICO DE LA COORDINADORA REGIONAL SUR 9
CONSEJO CENTRAL DE LUCHA VALLE DE MEXICO

UNIDAD

BOLETIN DE LA SOCIEDAD DE PADRES DE FAMILIA.
ESCUELA PRIMARIA FEDERAL LAZARO CARDENAS
STA. BARBARA IXTAPALUCA. 1

**CENTRO CHICANO
DE COMUNICACIONES**

*Cooperativa Agrícola
de Tierra Amarilla*

Cartas de Nuestros Lectores
Letters from our Readers

El Grito del Norte, N.M.

Hard Times – time for change

la crisis económica - como combatirla

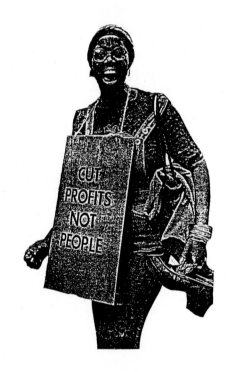

Una estimación oficial señala que el total de empleos perdidos, por cierre de plantas en EE UU, entre 1969 y 1976, alcanza la cifra de 15 millones. Esta cifra equivale aproximadamente al 15% de la población estadounidense. Otra implicación directa del cierre de plantas industriales es su repercusión sobre servicios y comercios: por cada empleo perdido en la industria tres empleos de servicios y comercios deben ser suprimidos.

A conservative estimate of total job loss from plant closings between 1969 and 1976 places the figure at 15 million—15% of the working population. And for every manufacturing job lost, another three in commerce and services go down the drain.

Mini-Expo

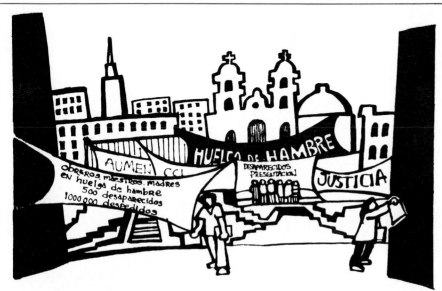

A pesar de una decada de intentos de diversificar
sus relaciones económicas y políticas, Mexico sigue
siendo un país dependiente de EEUU. A pesar
de la retórica oficial de "unidad nacional" entre
clases sociales, las condiciones de vida de los
trabajadores de la ciudad y del campo sufren un
deterioro continuo. Con una deuda externa de
81 mil millones de dólares, Mexico vive bajo el signo
del FMI. El nuevo presidente impone la austeridad:
topes salariales, reducciones en el gasto público,
supresión de los subsidios y liberación de precios.

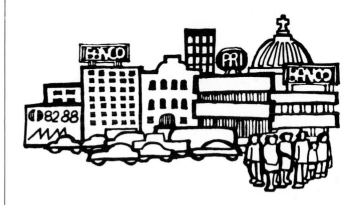

Despite a decade of efforts to diversify economic
and political ties, Mexico remains overwhelmingly
dependent on the U.S. Despite official rhetoric
about "national unity" between social classes,
living conditions of rural and urban workers
continue to worsen.

The crisis has worsened. With over 81 billion
dollars in debt, Mexico lives under the sign of the IMF.
The new president is imposing austerity policies:
strict wage controls, public spending cuts,
elimination of subsidies, end of price controls.

El folleto de folletos

Los "folletos", pequeños cuadernos de información política, son los principales materiales de educación en las organizaciones populares de México. Rini ilustró y diseñó muchos de ellos, pero como militante y artista gráfica hizo una guía práctica para su realización a la que denominó *Folleto de folletos*. En éste introduce conceptos estéticos y pedagógicos a través de un lenguaje sencillo, con el fin de elevar la calidad de estas publicaciones, que generalmente se hacen en forma apresurada y con pocos recursos técnicos y económicos.

The Pamphlet about Pamphlets

Small pamphlets containing political information are the main kind of educational material produced by mass organizations in Mexico. Rini illustrated and designed many of them. Since she was an organizer and a graphic artist, she also produced a manual so that people could make their own pamphlets. In *El Folleto de Folletos* (The Pamphlet About Pamphlets), Rini introduced esthetic and pedagogic concepts in very simple language. Her aim was to improve the quality of these publications, which are usually made in a rush and with few technical or economic resources.

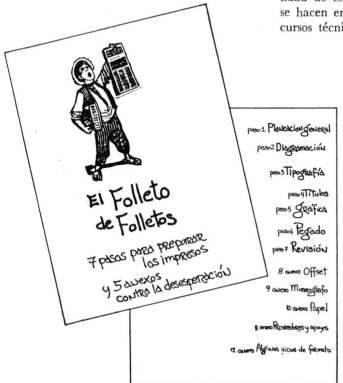

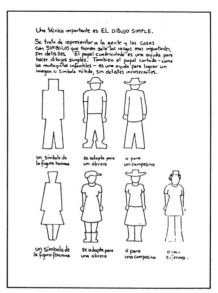

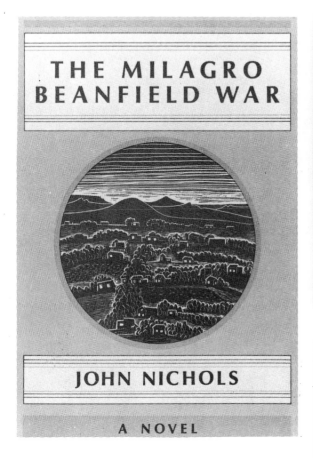

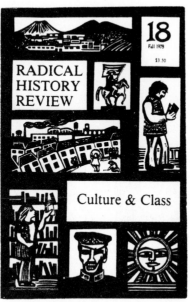

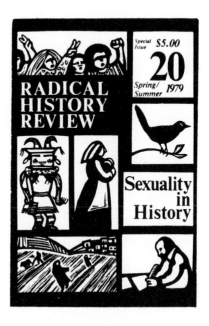

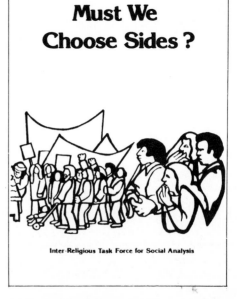

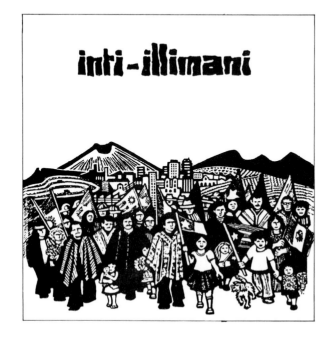

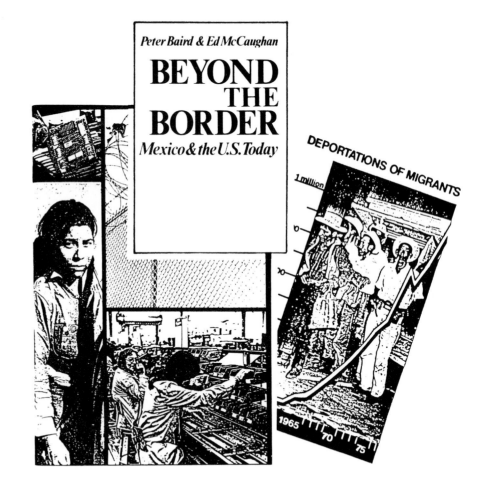

Portadas de la revista Punto Crítico

Punto Crítico es la revista en circulación más antigua de la izquierda en México, donde ha quedado un registro de las luchas del pueblo trabajador en las últimas décadas. Rini diseñó durante nueve años sus páginas, integrándose como militante a la organización política y fue responsable de su edición. Sus portadas y dibujos crearon una imagen propia, haciéndola más legible y directa, sin perder su mensaje radical.

Punto Crítico Magazine

Punto Crítico is the oldest left magazine still being published in Mexico. The struggles of Mexico's working people have been recorded in it since 1971. For nine years Rini designed its pages and was responsible for its production. Her front covers and drawings gave the magazine its image. She also succeeded in making it clear and more readable, while maintaining its radical message.

MOVIMIENTO CAMPESINO

No a la militarización de Chiapas

pudio a la represión y la antidemocracia
anzar en el impulso y la coordinación de los
pulares, el Frente Nacional contra la Repre-
R) promovió un Encuentro Nacional contra la
on el Movimiento Campesino de Chiapas,
19 y 20 de marzo en Tuxtla Gutiérrez. En
n representadas las organizaciones del
Coordinadora Nacional Plan de Ayala,
rsos grupos del Estado.
Democrático Tonalteco, surgida en la
corrupción del alcalde y por la defensa
denunció el cacique. En dos años,
Jidos 35 presidentes municipales,
han comprobado fraudes con los
s por el Comité de Confianza
por el gobierno del estado para
ingresos, provenientes del petró-
tricas, destinados al beneficio

provisional Campesina, nucleada
dad de Venustiano Carranza,
políticas promovidas por el

gobierno para detener el ascenso campesino. Como
muestra de ellas, unas 200 integrantes del grupo
provocador infiltrado en Carranza, "los coras",
desfilaron ante el Palacio de Gobierno el 10 de
marzo, en oposición a la comisión que exigía la liber-
tad de cuatro presos políticos de la comunidad.
La Coordinadora denunció también la sistemática
represión contra los campesinos que rechazan la
política de venta de tierra del gobernador Sabines,
que significa cancelar los expedientes agrarios, asegu-
rar altas indemnizaciones a los finqueros e imponer
deudas injustas a los campesinos.
El Bloque Campesino de Chiapas anunció su de-
cisión de reorganizar la lucha por la tierra, realizando
un encuentro regional en Tapachula a principios de
junio. Denunció que los finqueros manipulan a los
jornaleros guatemaltecos para obligarlos a trabajar
por salarios inferiores a los que pagan a los mexicanos.
El Comité Coordinador Chiapaneco de solidaridad
con Guatemala planteó la situación en que se encuen-
tran miles de campesinos refugiados en nuestro país,
destacando las incursiones de bandas paramilitares y
soldados guatemaltecos vestidos de civiles. A esto

CRONICA NACIONAL

1982: transición del auge petrolero al colapso structural

... para refrescar la
. acontecimientos,
rcosas ya casi ine-
. José López Porti-
esquema de recu-
pas, para 1977-78
mica para corregir
51 Echeverría; en
. y para 1981-82,
rado. Vamos a in-
n desarrollo acele-

rdar es que, tan
na recuperaba su
cana nacional do-
por los nacionalis-

tas "revolucionarios quienes aseguraban que, gracias al
petróleo, México podría sobrevivir sin crisis y que ha-
bia que preparse para "administrar el auge". La
falta de precisión política nada 'importa, pues si la rea-
lidad cambia ellos se ajustan: así, pasaron de propo-
nerse como administradores del auge, a intentar su
actuación en la administración de la crisis.
En 1982, vivimos la transición del auge petrolero a
una severa crisis financiera que apareció entreverada
con la transición y el cambio de un gobierno a otro,
lo que acabó complicando severamente el cuadro po-
lítico, económico y social del país. Sin embargo, po-
demos periodizar los acontecimientos acoplando
nuestro foco de atención al despliegue del diagnóstico
gubernamental sobre la crisis.
Así aparecen, una primera fase que va del "tropie-

En 1982 pasamos
de un
"tropiezo coyuntural"
a un "problema de caja"
a una "crisis financiera"
a una "crisis estructural"

Primer deudor mundial,
con persistentes riesgos
de insolvencia
¿será México
el eslabón más débil
de la cadena imperialista?

●PUNTO CRITICO 3

● PUNTO CRITICO

1º de mayo
Jornada de lucha
contra la austeridad
y los topes salariales

año XII núm 132 mayo 1983 $ 30.00

Tlatelolco

El último trabajo gráfico que realizó Rini fue la ilustración del libro *Tlatelolco, mi amor* de Daniel Molina. En él se compilan textos sobre los distintos momentos históricos que revelan su importancia desde la época prehispánica hasta el sismo. Los símbolos aztecas de "Temblor" y "Tlatelolco" fueron redibujados por Rini para mostrar al lector la vigencia de los ideogramas en la tragedia de los edificios derrumbados.

Rini también hizo la portada e ilustró los poemas del libro *Como Quieras,* del mismo autor.

Tlatelolco

The last graphic work done by Rini was illustrating the book *Tlatelolco, mi amor* by Daniel Molina. This book contains writings from different historical periods, from pre-Columbian times up to the 1985 earthquake, that reveal the importance of the ancient Mexico City neighborhood called Tlatelolco. The Aztec symbols for earthquake and for Tlatelolco were redrawn by Rini to show the reader the relevance of these ideograms to the earthquake tragedy of 1985.

She also did the cover and illustrations for a book of love poems by the same author, entitled *Como Quieras* (As You Like).

CRONOLOGÍA DE LA VIDA DE RINI TEMPLETON ◆ CHRONOLOGY OF RINI TEMPLETON'S LIFE

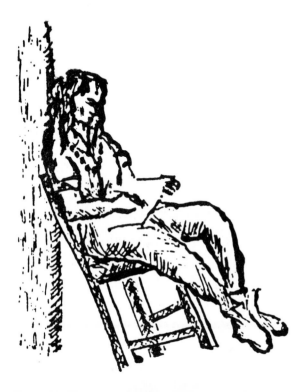

Julio 1, 1935: Buffalo, Nueva York. Lucille Corinne Templeton, hija de Corinne Flaacke y Richard Templeton II, nace dentro de una "familia de clase media que llevaba a sus niños, en cuanto sabían caminar, a la playa en el verano y al museo en el invierno" (según palabras de Rini).

Diciembre 19, 1937: Nace su hermano Richard H. Templeton III.

Octubre 11, 1940: Nace su hermana Lynne Templeton.

1943: La familia se mudó al área de Washington, D.C. cuando su padre trabajó para la Oficina de Presupuesto del gobierno de EEUU durante la Segunda Guerra Mundial.

Mayo 13, 1945: Se publica en el *Evening Star* el poema de Rini sobre el día del Armisticio cuando terminó en Europa la Segunda Guerra Mundial. El *Evening Star* era uno de los diarios importantes de Washington.

Julio, 1946: La familia se traslada a Chicago, Illinois, donde su padre trabajó como consejero de inversiones y Rini asistió a la escuela pública.

1947: Se le hizo pasar una prueba de IQ (coeficiente intelectual), y Rini calificó tan alto que los responsables repitieron la prueba dos veces para estar seguros de que no habían cometido un error. Como resultado recibió una beca completa para la Escuela Laboratorio de la Universidad de Chicago, escuela primaria y secundaria que atendía en primer lugar a los hijos de los profesores.

1947-1949: Fue niña catedrática del programa de radio de la NBC y luego del de un canal de televisión que presentaba un grupo de niños prodigio que contestaban preguntas sobre sus

July 1, 1935: Buffalo, New York, Rini is born Lucille Corinne Templeton, daughter of Corinne Flaacke and Richard Templeton II, into "a middle-class family that took their children, as soon as they could walk, to the beach in the summer and the museum in the winter" (Rini's later words).

Dec. 19, 1937: brother, Richard H. Templeton III, born.

Oct. 11, 1940: sister, Lynne Templeton, born.

1943: family moved to the Washington, D.C. area where her father worked for the Bureau of the Budget, U.S. government, during World War II.

May 13, 1945: Rini's poem about V-E Day (when World War II ended in Europe) published by the *Evening Star,* one of the two major dailies in Washington, D. C.

July 1946: family moved to Chicago, Illinois where her father worked as an investment counselor and Rini attended public school.

1947: when given an IQ (Intelligence Quotient) test, Rini scored so high that officials repeated the test twice to be sure no error had been made. As a result, she received a full scholarship to the Laboratory School of the University of Chicago, an elementary and secondary school primarily for faculty children.

1947-1949: was a "Quiz Kid" on the NBC radio and later television program presenting a panel of child prodigies who would answer questions in their fields of interest. Her specialities were Shakespeare, music (especially opera) and baseball. Also learned photography and built her own darkroom at age 13.

1949: published *Chicagoverse,* a collection of poems.

temas de interés. Las especialidades de Rini eran Shakespeare, la música (especialmente la ópera) y el beisbol. También aprendió fotografía y construyó su propio cuarto oscuro a los 13 años.

1949: Se publicó una colección de sus poemas bajo el título *Chicagoverse.*

1950: Editora del periódico de la Escuela Laboratorio; completó su último año ahí pero nunca recibió el diploma porque se negó a tomar educación física.

1951-1952: Toma cursos, en su mayoría de posgrado, en la Universidad de Chicago. Estuvo en el consejo editorial del periódico de la universidad, *The Maroon;* los miembros del consejo fueron puestos en la lista negra en los años del macartismo.

Agosto, 1952 al invierno 1953-1954: Desapareció de su hogar y viajó de aventón por unos 30 estados haciendo trabajos tales como lavar platos para sostenerse.

A su regreso a Chicago trabajó como aprendiz de impresor y tenedora de libros para Philip Reed, el ilustrador e impresor que editó *Chicagoverse.*

Diciembre, 1954 a agosto, 1957: Viajó al extranjero con el dinero ganado como niña catedrática. Pasó 1955-1956 en París y vivió ese invierno en Mallorca, donde hizo su primer trabajo artístico comercial. En 1956 se interesó seriamente en el arte y estudió escultura en Inglaterra con Bernard Meadows en la Academia Bath de Corsham. Para sostenerse cantó en las calles, remendó ropa e hizo otros trabajos menudos. Estuvo casada por corto tiempo con Alistair Graham, un músico escocés.

Septiembre a diciembre, 1957: Vivió con su tía Mary en Buffalo después de la muerte de su abuela paterna. Ese invierno regresó por un breve periodo al hogar de sus padres, donde estableció un estudio de escultura.

1958-1960: Parte de este periodo vivió en Taos, Nuevo México, y trabajó como editora artística del periódico progresista *El Crepúsculo* con Mildred Tolbert, el escritor Edward Abbey y otros. Estudió escultura un verano con Harold Tovish en la Escuela de Pintura y Escultura en

1950: editor of the Laboratory School newspaper; completed her final year there but never received a diploma because she refused to take physical education.

1951-1952: took mostly graduate courses at the University of Chicago. Was on the editorial board of the university newspaper, *The Maroon;* the entire board was blacklisted in these years of McCarthyism.

Active in the Quadrangle Players, a predecessor of the noted performing group, Second City. Because of conflicts with parents, began living in a university dormitory.

Aug. 1952-Winter 1953-1954: disappeared from home and hitch-hiked through some 30 states, doing such work as dishwashing to support herself.

On her return to Chicago, worked as an apprentice in printing and bookkeeper to Philip Reed, the illustrator and printer who had done *Chicagoverse.*

Dec. 1954-Aug. 1957: traveled abroad using money she had earned as a Quiz Kid. Spent 1955-1956 in Paris and lived that winter in Majorca, where she did her first known commercial art work. In 1956 became seriously interested in art and studied sculpture in England under Bernard Meadows at the Bath Academy, Corsham. She did mending and reweaving, sang in the street, and took other odd jobs to earn a living, and was briefly married to Alistair Graham, a musician and Scotsman.

Sept.-Dec. 1957: lived with her Aunt Mary in Buffalo following the death there of her paternal grandmother. That winter, returned briefly to her parents' home, where she set up a sculpture studio.

1958-1960: lived some of the time in Taos, New Mexico and worked as art editor of the progressive newspaper *El Crepúsculo* (The Dawn) with Mildred Tolbert, Edward Abbey and others. Studied sculpture one summer with Harold Tovish at the Skowhegan School of Painting and Sculpture in Skowhegan, Maine. Also studied printmaking at *La Esmeralda,* a highly respected workshop in Mexico City later integrated into the National Institute of

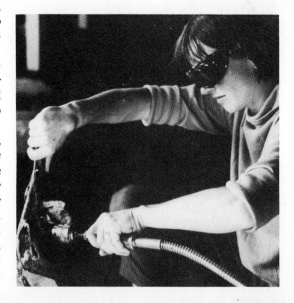

Skowhegan, Maine. También estudió grabado en La Esmeralda, un taller altamente respetado en la Ciudad de México que fue integrado más tarde al Instituto Nacional de Bellas Artes. Isidoro Ocampo le enseñó la técnica del aguafuerte ahí. En algún momento también estudió en el estado de Guerrero, México.

Enero 1, 1959: Estaba con un grupo de estudiantes mexicanos en La Habana al triunfo de la Revolución Cubana. En junio regresó a casa para cuidar a su madre que convalecía de una operación delicada.

1961-1964: En Cuba participó en la campaña de alfabetización durante cuatro meses; cortó caña de azúcar; enseñó cerámica a la gente de un pequeño poblado, para que se ganara la vida y ayudó a fundar el Taller de Grabado de Catedral en La Habana; escribió artículos y cartas defendiendo la revolución para *The National Guardian* (1961-1962). Allí se casó con un cubano, se supone que era artista y que se divorciaron más tarde.

Noviembre, 1964: Llega a Montreal, Canadá, sola desde Cuba para montar una exhibición internacional de pintura y ver a sus padres durante las fiestas de fin de año. Su pasaporte había expirado mientras estaba en Cuba, lo cual presentaba un serio problema para regresar a EEUU. A principios de 1965 su padre arregló su regreso; no obstante, se le prohíbe enseñar, hablar o hacer propaganda a favor de la Revolución Cubana. Más tarde, a consecuencia de una decisión de la Suprema Corte de los EEUU, se le otorgó de nuevo el derecho de viajar y obtuvo un pasaporte.

Mayo, 1965: Vivió cerca de la ciudad de Taos, pasando temporadas en el rancho Ghost y la casa de los pintores Louis Riback y Beatrice Mandelman. Se interesó mucho por la vida y la cultura de los indios norteamericanos.

Julio 16, 1966: Se casa con el pintor John DePuy y vive con él en Pilar Hill, cerca de Taos.

Octubre 2 al 28, 1966: Expone su obra junto con el Grupo 7, un colectivo de artistas de Taos en la Galería Johnson de la Universidad de Nuevo México en Albuquerque, en la *High-*

Fine Arts. Isidoro Ocampo taught her etching. At some point she also studied in the state of Guerrero, Mexico.

Jan. 1, 1959: in Havana for triumph of the Cuban Revolution, having traveled there with a group of Mexican students. In June, came home to care for her mother who was convalescing from major surgery.

Early 1961-Nov. 1964: in Cuba, where she taught in the Literacy Campaign for 4 months, cut sugar-cane, taught pottery-making to the people of a small village as a means of self-sufficiency and helped to found the *Taller de Grabado de Catedral de La Habana* (Havana Cathedral Printmaking Workshop). Married a Cuban, believed to have been an artist; presumably they later divorced. Published articles and letters defending the revolution in *The National Guardian* in 1961-1962.

Nov. 1964: arrived in Montreal, Canada alone from Cuba to arrange an international art exhibit and to meet her parents for the holidays. Her passport had expired while she was in Cuba, which presented a serious problem for returning to the U.S. In early 1965, her father arranged for her return. However, she was told that she could not teach, could not speak about Cuba, and could not make any propaganda in favor of the revolution. (Later, after a U.S. Supreme Court decision upholding the right of travel, she obtained a passport again.)

May 1965: living in the Taos area by then at a series of locations including the home of painters Louis Riback and Beatrice Mandelman, and Ghost Ranch. Became very involved with Native American life and culture.

July 16, 1966: married painter John DePuy and lived with him in house on Pilar Hill near Taos.

Oct. 2-28, 1966: exhibited work with Group 7, a Taos artists' collective, at the Jonson Gallery of the University of New Mexico in Albuquerque, at N.M. Highlands University and on a tour sponsored by the Western Association of Art Museums.

1968-1974: worked closely with the Chicano movement and other projects for social justice.

lands *University* de Nuevo México y durante una gira patrocinada por la Asociación Occidental de Museos de Arte.

1968-1974: Trabajó estrechamente con el movimiento chicano y otros movimientos políticos en pro de la justicia social. Era diseñadora de los periódicos *El Grito del Norte* y el *New Mexico Review*. También colaboró con la Clínica del Pueblo y la Cooperativa del Pueblo de Tierra Amarilla.

Septiembre 24 a octubre 14, 1969: Exposición conjunta con John DePuy en la Galería de Arte Moderno en Taos. Fue representada en esos años por la *Contemporary Gallery* de Dallas, Texas.

Noviembre 1 a 14, 1969: Primera exposición individual de sus dibujos y esculturas en la Galería *Stables* de la *Taos Art Association*.

1970: Da un taller de arte en el *Austin Riggs Center,* un hospital psiquiátrico reconocido y centro de investigación para jóvenes en Stockbridge, Massachusetts. En el norte de Nuevo México dirige un taller de arte durante 12 semanas.

Noviembre, 1971: Exposición colectiva con otros cuatro escultores en la Galería *Stables* de Taos.

Junio 30 a julio 20, 1973: Exposición con el pintor y litógrabador R. C. Gorman, en la Galería *Stables*.

Noviembre 10 al 18, 1973: Exposición individual de sus esculturas en la *Housatonic Design* de Massachusetts. Por esa época se separa de John DePuy.

Invierno, 1973: Preparó la carpeta de arte y poesía "Homage to Neruda" para reunir fondos para ayudar al pueblo chileno después del golpe.

1974-1975: Se muda a la Ciudad de México, donde vive inicialmente en casa de Manolo, un fotógrafo español, para después instalarse en una vecindad del barrio de San Jerónimo, al sur de la ciudad. Se incorpora al Taller de la Gráfica Popular (TGP) fundado por Leopoldo Méndez en la década de los treinta, donde participa en varias exposiciones colectivas con sus grabados y dibujos.

These included the newspapers *El Grito del Norte* and the *New Mexico Review* (she was staff artist of both), as well as the Rio Arriba People's Clinic and the Agricultural Cooperative of Tierra Amarilla.

Sept. 24-Oct. 14, 1969: held joint show with John DePuy at Gallery of Modern Art in Taos. Was also represented in those years by The Contemporary Gallery of Dallas, Texas.

Nov. 1-14, 1969: first one-person show, of drawings and sculpture, at the TAA (Taos Art Association) Stables Gallery in Taos.

1970: taught an art workshop at the Austin Riggs Center, a noted psychiatric hospital and research center for young adults in Stockbridge, Massachusetts. In northern New Mexico. taught a 12-week art workshop.

Nov. 1971: held a group show with four other sculptors at the Stables Gallery in Taos.

June 30-July 20, 1973: Showed with R.C. Gorman, the painter and lithographer, at the Stables Gallery.

Nov. 10-18, 1973: one-woman sculpture show at Housatonic Design in Housatonic, Massachusetts. Was separated from John DePuy by then.

Winter 1973: prepared portfolio of art and poetry, "Homage to Neruda: A Folio from New Mexico to the Chilean Poet and his People," to raise funds for the Chilean people after the coup.

1974-75: moved to Mexico City, where she first found housing with the Spanish photographer Manolo. Soon after she settled in San Jerónimo, a colonial neighborhood, on the outskirts of Mexico City. Joined the *Taller de la Gráfica Popular* (TGP, Popular Graphic Workshop), initiated by Leopoldo Méndez during the 30's, where she held joint shows of her drawings and graphics.

Rini made many return trips to the U.S. (at least twice a year to renew her visa); not all are listed here but some of the most extended stays will be found below.

Dec. 1974: return trip to the U.S. when she traveled to Los Angeles, Seattle and other cities

Diciembre, 1974: Regresa a EEUU, visita Los Ángeles, Seattle y otras ciudades para proponer una exposición para los chicanos sobre la historia mexicana, ilustrada con gráfica del TGP.

1976: Participa activamente en el Taller de Arte e Ideología junto con Alberto Híjar, conocido crítico de arte y ensayista. Realiza algunos trabajos comerciales para Discos Pueblo y la Secretaría de Educación Pública.

Enero-febrero, 1977: Viaja a Panamá.

1978-1979: Se incorpora al equipo gráfico de la revista *Punto Crítico* y participa en la creación del Frente Mexicano de Trabajadores de la Cultura. Sus dibujos inundan en forma anónima la propaganda política de los movimientos populares. Viaja continuamente por México para estar presente en huelgas, reuniones, marchas y diversas actividades políticas.

Durante una visita a EEUU, diseña el libro *Beyond the border: Mexico and the U.S. Today,* en Oakland, California.

1980: Viaja a Nicaragua por invitación del gobierno sandinista para colaborar en la formación de cuadros de prensa y propaganda revolucionaria.

1980-1983: De vuelta en México, trabaja en el Sindicato Independiente de Trabajadores de la Universidad Autónoma Metropolitana. Apoya al Frente Nacional Contra la Represión y continúa su trabajo como militante en la ahora Organización Revolucionaria Punto Crítico, y da cursos en el Taller de Gráfica Monumental.

Primavera, 1981: Traduce cinco artículos y prepara gráfica en San Francisco para "Revolution and Intervention in Central America", edición especial de la revista *Contemporary Marxism.*

Invierno, 1983: Larga visita a Albuquerque, donde ayuda a la puesta en escena de la obra de *The Teachings of Doña Juana* sobre la historia chicana.

Mayo, 1984: En Arizona, con los mineros del cobre en huelga.

Invierno, 1984-1985: Su vivienda en San Jerónimo es derrumbada y se muda a un cuarto de azotea.

to propose an exhibit on the history of Mexico for Chicanos, using graphics from the TGP.

Winter 1975-1976: extended stay in Albuquerque, N.M. to do design work on the book *450 Years of Chicano History,* published by the Chicano Communications Center.

1976: in Mexico, worked actively in the *Taller de Arte e Ideología* (Art and Ideology Workshop) together with Alberto Híjar, a well-known writer and art critic. Did some paid designs for *Discos Pueblo* (Pueblo Records) and the Ministry of Education.

Jan-Feb. 1977: traveled to Panama.

1978-1979: joined the graphics group of *Punto Crítico* journal and participated in creating the *Frente Mexicano de Trabajadores de la Cultura* (Mexican Cultural Workers Front).

Traveled all over Mexico to strikes, meetings, marches and other kinds of political activities. Her unsigned drawings flooded the publications of various movements.

Designed book *Beyond the Border: Mexico and the U.S. Today* during an extended stay in Oakland, California.

1980: traveled to Nicaragua, invited by the Sandinista government, to train people in producing materials for political education.

1980-1983: back in Mexico, worked with the *Sindicato Independiente de Trabajadores de la Universidad Autónoma Metropolitana* (SITUAM. Autonomous Metropolitan University Workers' Independent Union'). Supported the *Frente Nacional Contra la Represión* (National Front Against Repression). Taught some courses for the *Taller de Gráfica Monumental* (Monumental Graphic Workshop). Continued her work in what is today the Punto Crítico Revolutionary Organization.

Spring 1981: in San Francisco, California, translated five articles and prepared the graphics for "Revolution and Intervention in Central America," a Special Emergency Issue of the journal *Contemporary Marxism.*

Winter 1983: extended visit to Albuquerque, N.M., where Rini assisted on the first production of a new play, *The Teachings of Doña Juana,* about Chicano history.

Marzo, 1985: Se reunió con toda su familia en Hawai.

Mayo, 1985: El festejo del 1o. de mayo en la Ciudad de México es violentamente reprimido; la policía busca a Rini como una "extranjera haciendo política en México".

Septiembre, 1985: Primera exposición individual de Rini en México en el Museo Regional de Guadalajara, donde expone 32 serigrafías agrupadas en dos carpetas denominadas "Donde hay vida y lucha".

Viaja a EEUU donde la sorprende la noticia del sismo en México y extiende su visita para hacer propaganda y reunir fondos para los damnificados.

Marzo, 1986: Último viaje de regreso a EE UU.

Junio 15, 1986: Fue encontrado el cadáver de Rini en su habitación. Murió repentinamente y sola, unos días antes, por causas naturales.

Un homenaje póstumo se llevó a cabo el 23 de junio, en la Ciudad de México, en la Galería Metropolitana, convocado por la Organización Revolucionaria Punto Crítico. El 27 de junio sus cenizas fueron llevadas a su hogar, en Pilar Hill, Nuevo México, donde se efectuó un homenaje, y el 28 de junio hubo otro en Albuquerque.

En su habitación en la Ciudad de México, se estableció el Taller Rini Templeton para producir serigrafías. Asimismo se fundó el Centro de Documentación Gráfica Rini Templeton.

Marzo, 1987: Se inauguró formalmente el Taller Rini Templeton de la carrera de Diseño Gráfico de la Universidad Autónoma Metropolitana.

Abril, 1987: Se entregó la primera de las unidades habitacionales, de un grupo de 490, a las víctimas del terremoto en la Ciudad de México que habían vivido en azoteas y luchado sin descanso para obtener nuevas viviendas. Estas unidades habitacionales reciben nombres de héroes y de acontecimientos históricos; una se llama Rini Templeton, en reconocimiento a su trabajo por los sin techo.

May 1984: worked with the striking copper miners of Arizona.

Winter 1984-1985: moved from San Jerónimo to a rooftop room (of the type originally intended for servants) in Mexico City.

May 1985: the May Day march in Mexico City was violently repressed; the police pursued Rini for being a "foreigner participating in Mexican politics."

March 1985: saw her entire family at a reunion in Hawaii.

September 1985: First one-person show in Mexico, at the *Museo Regional de Guadalajara* (Regional Museum of Guadalajara), of 32 silkscreen prints called "Donde hay vida y lucha" (Where there is life and struggle).

Rini was in the U.S. when devastating earthquakes hit Mexico City; she stayed a month to organize aid.

March 1986: last return trip to the U.S.

June 15, 1986: Rini's body was found in her room. She had died suddenly and alone, some days before, from natural causes.

A memorial tribute to Rini was held on June 23, in Mexico City, at the *Galería Metropolitana,* organized by Punto Crítico Revolutionary Organization. On June 27, her ashes were brought to her home in Pilar, New Mexico, where a memorial took place, and on June 28 there was a memorial in Albuquerque.

In Mexico City, the Rini Templeton Workshop was set up in her room to produce silkscreen works. The Rini Templeton Center of Graphic Documentation was established in that city.

March 1987: the Rini Templeton Workshop was formally inaugurated in the School of Graphic Design of the Autonomous Metropolitan University of Mexico.

April 1987: the first of 490 apartments were turned over to Mexico City earthquake victims who had been living on rooftops and struggling tirelessly to be granted new housing. The housing complexes containing these units are named after Mexican heroes and historic events; one is named Rini Templeton, in recognition of her work for the homeless.

RECUERDOS DE RINI ◆ RINI REMEMBERED

La vida de Rini Templeton fue tan polifacética que resulta difícil dar un panorama de su vida y, de cualquier manera, a ella no le hubiera gustado una biografía formal. Con el propósito de dar a conocer su vida, varias personas que la conocieron escribieron sus recuerdos e impresiones. Comenzamos con un recuerdo de su adolescencia y después hablaremos sobre su estancia en Taos, Nuevo México. Rini vivió allí cuando tenía alrededor de 20 años, como escultora, y regresó más tarde, cuando los movimientos sociales de la década de los sesenta estaban en su apogeo.

Rini Templeton's life was so multi-faceted that no one person could do it justice—and, in any case, she would never have liked a formal biography of herself. Too isolating, too individualized, for someone so concerned with collectivity. But to learn of Rini's life (at least the adult years) directly from some of the many people who knew her: that might prove useful. Here is, first, a symbolic family remembrance from her teenage years. Then the setting shifts to Taos, New Mexico, where Rini first lived when she was in her early 20's, and then returned to live after being in Cuba.

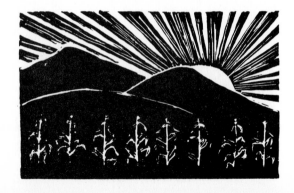

"¡Nunca vas a saber lo que puedes hacer hasta que lo intentes!", me dijo Rini un día de verano en 1941, cuando tenía seis años.

Pasaba el día con Mary y conmigo. Teníamos una vieja casa de la era victoriana. Mary había arreglado un cuarto en el tercer piso como estudio de cerámica. Rini presionaba a Mary para que la llevara ahí, de manera que pudiera "tocar el barro".

Después de unos 15 minutos, Rini bajó a la sala donde yo leía un libro y me dijo que se estaban divirtiendo tanto que debería subir y jugar con ellas. Desistí diciendo que yo no era creativa como ella y Mary. Continuó insistiendo hasta que me rendí y subí al estudio con ella.

Tomé un trozo de barro y comencé a tratar de darle forma de ardilla (entonces una ardilla era mi aspiración). Rini miró mi débil esfuerzo y dijo: "Ves, Jeannie, nunca se sabe lo que

"You never know what you can do until you try!" That was the sage advice Rini gave me one summer's day in 1941 when she was six.

She was spending the day with Mary and me, her aunts, in Buffalo, N.Y. We had an old Victorian house. Mary had fixed up a room on the third floor for a ceramic studio. Rini inveigled Mary into taking her up there so that she could "play in clay."

After about 15 minutes, Rini came down to the living room where I was reading a book and told me that they were having such fun that I should come up and play with them too. I desisted, saying that I was not creative like she and Mary were. She continued to insist until I gave in and went up to the studio with her.

I took a small piece of clay and started trying to shape it into a squirrel. Rini looked at my feeble effort and said, "You see, Jeannie,

puedes hacer hasta que lo intentas." Ya a esa temprana edad animaba a la gente a intentar o hacer aquello que pensaba que no podía lograr.

Diez años más tarde fui a Chicago a pasar un fin de semana con Rini y la familia, y compartí su cuarto. Ella quería saber todo lo que estaba haciendo en mi empleo de visitante de Consejos locales de niñas exploradoras. Al día siguiente me regaló una serie de dibujos satíricos en tinta presentando algunas de las situaciones que le había descrito.

En Nueva York, a mediados de diciembre de 1953, cuando tenía 18 años, Rini pasó conmigo la noche anterior a su partida a Europa. Como a las 11 p.m. me dijo que le gustaría ir a Greenwich Village para ver si podía localizar algunos de sus amigos y me invitó a acompañarla. Vagamos por el Village hasta las 3 a.m. cuando le rogué detenerse y le dije que regresaría al departamento. Con renuencia aceptó interrumpir su búsqueda pues tenía que abordar el barco a las 8 a.m. del día siguiente.

Cuando fuimos al muelle donde ella subiría al *Rotterdam,* la mañana estaba fría y nublada. Me quedé de pie mientras el barco se metía en el North River y podía ver a Rini, una figura solitaria en la proa, una silueta contra el cielo gris. Rini sola, dirigiéndose al mar tormentoso...

Jean Templeton
Buffalo, New York

you never know until you try!" Even at that young age she encouraged people to try and do something they thought they couldn't.

About ten years later when I was spending the weekend with Rini and her family in Chicago, I shared Rini's room with her. She wanted to know all about what I was doing in my job of visiting Girl Scout Councils. The next day she presented me with a series of satirical pen-and-ink sketches depicting some of the situations I had described to her.

In mid-December, 1953, when she was 18, Rini spent the night with me in New York City prior to her departure for Europe. About 11 p.m., she said that she would like to go down to Greenwich Village to see if she could locate any of her friends and invited me to go with her. We wandered around the Village until about 3 a.m. when I begged off and said I was going back to the apartment. She reluctantly agreed to give up her search since she had to board the ship at 8 a.m. in the morning.

The next day was cold and dreary when we went to the pier where she was to board the *Rotterdam.* I stood on the pier as the ship pulled out and I could see a lone figure up in the bow, silhouetted against the grey sky. It was Rini, alone, heading into the stormy sea.

Jean Templeton
Buffalo, N.Y.

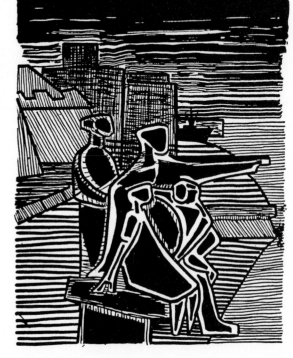

La amistad con Rini, de Craig y mía, comenzó en 1961. Craig publicaba el semanario de Taos, *El Crepúsculo;* Rini era la editora artística. Desde esa época mantuvimos una relación significativa y profunda y trabajamos en varios proyectos, nos visitábamos frecuentemente, y sostuvimos una correspondencia amplia.

Las pinturas y esculturas de Rini son bien conocidas por sus amigos y compañeros de trabajo; menos conocido sea tal vez su talento musical. Rini acostumbraba enviarme desde

The friendship of Craig and Jenny Vincent with Rini began about 1960, when Craig was publisher and editor of *El Crepúsculo,* the historic weekly newspaper of Taos, New Mexico. Rini was the art editor. After that time, we maintained a long and meaningful relationship through work on several projects, frequent visits, and extensive correspondence. Rini's works of art are well-known to her many friends and co-workers; her musical interests and talents are perhaps not as well-known. From Cuba

Cuba y México recortes de periódicos sobre música folklórica e instrumentos musicales de esos países.

Recuerdo un viaje que Rini y yo hicimos hace unos doce años. Íbamos a participar en una reunión de *Career Day* (día de orientación vocacional) en una escuela de bachillerato. El día estaba nublado y no podíamos ver la Montaña Brazos. Yo cantaba una canción que se llama *"Travel around the mountain"*, con muchos versos sobre problemas de medio ambiente. Terminamos componiendo un verso sobre nuestro viaje:

Un día manejamos a Tierra Amarilla
Y no lográbamos ver las montañas
El cielo se cubría con humo de *Four Corners**
Que nublaba y envenenaba el aire

Rini compuso cinco versos más en español. Yo atesoro esta canción porque en ella está la Rini que todos recordamos y amamos.

Jenny Vincent
San Cristóbal, Nuevo México

and Mexico she used to send me newspaper clippings of musical interest: folk and popular activities, folk instrument information, and a booklet she made in Cuba of her drawings with words to Latin American songs.

I remember with nostalgia a trip that Rini and I made from San Cristóbal to Tierra Amarilla, some 12 years ago. We were to take part in a "Career Day" assembly at the Escalante High School. The day was cloudy, and we couldn't see the Brazos mountain. I had been singing a song written by a New England folksinger, Richard Wilkie, called "Travel Round the Mountain", with many verses about various environmental problems. We ended up writing a verse about our trip:

One day we drove to Tierra Amarilla
Couldn't see the mountains anywhere.
The sky was filled with smoke from Four Corners;*
It was clouding up and poisoning the air.

Rini went on to compose at her leisure five verses in Spanish. I treasure this song, for it is the Rini that we all will remember and love.

Jenny Vincent
San Cristóbal, N.M.

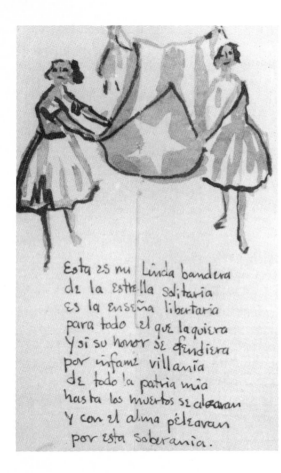

Esta es mi Linda bandera
de la estrella solitaria
es la enseña libertaria
para todo el que la quiera
Y si su honor se defendiera
por infame villanía
de toda la patria mía
hasta los muertos se alzaran
Y con el alma pelearan
por esta soberanía.

Taos, Nuevo México, a finales de los cincuenta y principios de los sesenta, era un lugar muy interesante. Un grupo de jóvenes artistas trabajaban en conjunto, con entusiasmo e intensidad, en un estilo que luego se conocería como la Escuela Modernista de Taos. Todos, conforme a sus gustos personales, habían construido sus hogares a lo largo y ancho de ese angosto valle. Rini, en medio de un campo lleno de arbustos de salvia al occidente de la carretera, al sur de Santa Fe, se encontraba en contacto íntimo con la leve hondanada del valle. En aquellos tiempos, Taos era un lugar tan pequeño que en cuanto se instalaba una

The late 1950's and early 1960's in Taos, New Mexico were an exciting time. A group of young artists worked in a loose alliance of shared enthusiasm and intensity, and a shared goal of presenting their work as what came to be called the *Taos Moderns*. They lived in various corners of that broad valley, each in the setting of their choice—and Rini, on her swath of sagebrush off to the west of the road south to Santa Fe. It was a magnificent spot, in visual touch with the whole broad sweep of the valley.

Taos was a simpler place then. It was small enough that when a new individual or family

* *Four Corners* es una enorme termoeléctrica.

* Four Corners is the site of a huge energy plant.

nueva familia o individuo, enseguida se le identificaba y conocía. En esos años Oli Sihoven, los otros y yo, nos encontrábamos sin fondos. Vivíamos una vida equilibrada que oscilaba entre la simplicidad y la sofisticación, entre pensamientos personales e intercambio de ideas.

En ocasiones la gente abandonaba el lugar para enseñar, exhibir o simplemente hacer un poco de dinero. Sin embargo, guardo en mi memoria imágenes de los talleres repletos de obras y de las prolongadas conversaciones en torno a un café o una botella de vino. En realidad, el ambiente generaba un verdadero interés por los demás, bajo el embrujo de una procesión de los indígenas de Taos, o de una fiesta popular. En 1973, Rini me escribió una carta en la que rememora esos tiempos.

"Los indígenas, en especial, le daban un toque precioso a la Nochebuena. Colocaban a los matachines y encendían gigantescas antorchas que perfumaban el aire frío de la penumbra con esencia de pino, descubriendo y ocultando las montañas ligeramente nevadas que resplandecían a la luz de Júpiter y Venus. Muchas personas, un flujo de ellas, se mezclaban una con otra en el transcurso de la procesión, los danzantes giraban en busca de los tañidos de las guitarras y los violines, los ancianos seguían a los santos con sus rezos, y los coheteros, a la cabeza de la marcha, lanzaban sus fuegos fatuos. ¡Había tanta gente! Qué bueno que esto sobreviva hasta nuestros días..."

Joan Loveless
Arroyo Seco, Nuevo México

Tengo una gran deuda con Rini por mi propia carrera como artista. En 1969 ella me animó a presentar mis dibujos para entrar como miembro a la *Stables Gallery,* una cooperativa de artistas plásticos. Realmente fue un *shock* que me aceptaran. Me dio miedo. Pero esto me obligó a continuar trabajando y he seguido pintando y exponiendo desde entonces.

arrived, they were noticed, identified and soon known. We—myself, Oli Sihvonen (my husband in those years) and the others—were all more or less without funds. There was a good balance to the life: between simplicity and sophistication, between privacy of thought and intense exchange. People left for longer or shorter periods of time—to teach, for shows, to make some money. But my composite memory is of those individual studios, looking at work in progress, and of long discussions into the night, over coffee or wine, and the fond, serious regard of these people for each other —illuminated occasionally by the fires of a procession at Taos Pueblo on some Christmas Eve, or a party spilling to the outdoors with dancing late into the night. In 1973, Rini wrote me a letter about one such memory: "The Pueblo was especially fine on Christmas Eve. They did the *Matachines* [a traditional dance], had huge torches in the freezing twilight, great swirls of piñon pitch smoke opening and closing over the slightly snowed mountains, over Venus and Jupiter shining out. Many people, a river of people churning along in the procession, dancers turning to the guitar and fiddle music, elder people behind the *santos* with their *ave-marias,* shooters at the head of the march, huge bonfires, and so many people. A fine thing and fine too that it survives..."

Joan Loveless
Arroyo Seco, N.M.

I am very indebted to Rini for my own career as an artist. I had no background in studio art whatsoever, but had been working alone for a while. In 1969, Rini encouraged me to submit my work—drawings—to be juried for membership at the Stables Gallery, an artists cooperative in Taos of which she was a member. I was really shocked when I was

Sin Rini nunca me hubiera atrevido a mostrar mi trabajo. Ocurrió gracias a su interés y a que me dio el valor para hacerlo.

Polly Schaafsma
Santa Fe, Nuevo México

actually accepted. Scared as well. But this forced me to go on, and I have been actively involved in painting and showing ever since. Without Rini I would never have dared venture out with my work. She was a very outgoing, concerned, and positive force.

Polly Schaafsma
Santa Fe, N.M.

El movimiento chicano en el sudoeste de Estados Unidos —donde Rini vivía— estaba movilizando a miles de personas en la década de los sesenta y principios de los setenta. Variaba de una zona a otra en constitución y fines; en las zonas urbanas era particularmente fuerte la búsqueda de un sentido de identidad, libre de las definiciones racistas de los anglos. El "Chicanismo" afirmó nuestro origen, historia y cultura mexicanos, así como el desafiante orgullo de ser morenos —no blancos— después de más de un siglo en que se nos enseñó que sólo lo blanco estaba bien. En Nuevo México, en un área principalmente rural, la lucha chicana se dirigió primero a las exigencias del derecho a la tierra y al agua. Era lo que también demandaron por mucho tiempo los pueblos autóctonos.

Las actividades militantes del movimiento por la concesión de la tierra en Nuevo México, que dirigía Reies López Tijerina atrajo gente de todo el estado y del país. Algunos de ellos comenzaron a editar el periódico El Grito del Norte *como el vocero de ese movimiento de 1968 a 1973, en donde Rini fue colaboradora. Además, ella participó en proyectos como la* Cooperativa Agrícola *y la* Clínica del Pueblo *en Tierra Amarilla, N. M., y creó el* Taller Gráfico, *también cerca de Tierra Amarilla, N.M., un pequeño pueblo con una larga historia de lucha combativa por la tierra. En el Taller, Rini enseñó serigrafía a jóvenes chicanos, quienes imprimieron materiales gráficos como tarjetas y calendarios para obtener fondos que ayudaron a la Cooperativa Agrícola y a la Clínica.*

In the southwest United States, where Rini lived, the Chicano movement activated thousands of people in the 1960's and early 1970's. That movement varied from one region to another, in constituency and demands. In urban areas the youthful search for a sense of identity free from racist Anglo definitions was particularly strong. "Chicanismo" connoted a defiant pride in being brown—not white— after more than a century of being taught that only white is right. It affirmed one's Mexican origins, history and culture. In New Mexico, a largely rural state, Chicano struggle often focussed on land and water rights. At the same time, all over the Southwest, Native American people continued their own long fight to recover or retain their sacred lands and culture.

The militant actions of the Chicano land struggle led by Reies López Tijerina caught the world's attention, especially after the armed raid on the courthouse in Tierra Amarilla, New Mexico in 1967. The bilingual newspaper El Grito del Norte *was started and served as a voice of Chicano struggle from 1968-73.*

Rini worked closely and constantly with El Grito. *There were also two new projects near the tiny village of Tierra Amarilla, with its long history of militant struggle: the* Cooperativa Agrícola *(Agricultural Cooperative) and the* Clínica del Pueblo *(People's Clinic). Rini did work for both, and also set up a* Taller Gráfico *(Graphic Workshop) nearby, where she taught silkscreening to young people who then produced cards and calendars to raise funds.*

Corría el invierno de 1967. Mi ex esposo y yo pasábamos varias semanas con Rini y John DePuy en su casa de Pilar Hill. Entonces yo tenía 19 años y era bastante ingenua. Recuerdo algunas veces cuando la camioneta de Rini y John se atascaba en la nieve y Rini la empujaba, y otras en que Rini y yo pedíamos aventón a Taos; yo nunca lo había hecho antes.

Rini tenía una cabaña donde soldaba sus esculturas o imprimía carteles. Ahí había un pequeño calentador Coleman que no servía para nada. Yo entraba cuando Rini estaba trabajando y me quedaba por 15 o 20 minutos, pues no soportaba el intenso frío. Rini trabajaba ahí durante horas.

Como a las dos de la tarde, Rini y John interrumpían su trabajo y llevábamos a los perros, Lobo y Lupe, a pasear en la nieve hasta la Barranca Río Grande. Más tarde, después de la cena, teníamos espléndidas discusiones políticas, en las cuales aprendí mucho. En 1968, cuando comenzaba a editarse *El Grito del Norte,* la redacción buscaba recetas, cuentos y colaboraciones. Rini me alentó a escribir algunos de los cuentos para niños que le había contado en su casa mientras cocinábamos. Los cuentos se publicaron en *El Grito* y Rini los ilustró. También me alentó a escribir otros pensamientos que tenía sobre nuestra cultura, cosas que se estaban olvidando, y lo hice.

Se hablaba mucho de Vietnam entonces y a mí me inquietaba la guerra y el porqué estábamos involucrados. Rini me dio un libro de Wilfred Burchett sobre Vietnam. Recuerdo que la primera vez que lo leí me sentí frustrada, porque necesitaba consultar en el diccionario cada dos palabras. Rini me apoyó constantemente a continuar la lectura. Luego sentí que para entender el libro debería leerlo por segunda vez. Así lo hice, ahora tomando notas sobre puntos que creí importantes. La tercera vez lo leí con el propósito de escribir un artículo para *El Grito.* Sentí que era importante informar a otros que posiblemente estarían tan confundidos sobre la guerra de Vietnam como yo lo había estado.

It was the winter of 1967. My former husband and I would spend weeks at a time with Rini and John DePuy, Rini's husband then, at their home on Pilar Hill. I was only 19 and very naive. Rini was one of the first movement women that I knew and my memories of her have always have been of a very strong, independent woman. I remember times when Rini and John's van was stuck in the snow and Rini would be pushing the van. Other times, Rini and I would hitch-hike into Taos. I had never hitch-hiked before.

Rini had a shed where she welded her sculptures. There was a little Coleman heater which didn't heat at all. I would go in there when Rini was working and maybe I would stay 15 or 20 minutes, then leave because it was freezing. Rini would work in there for hours.

About 2 in the afternoon Rini and John, who was a painter, would take a break from their work and we would take the dogs Lobo and Lupe (later called Fea) for walks through the snow to the Río Grande Gorge. Most of the days were sunny but sometimes it was that beautiful kind of day when there is a peaceful, quiet snow falling. After dinner we would have some wonderful political discussions, from which I learned very much.

In 1968, when *El Grito del Norte* started, the staff was looking for recipes, stories or people to write articles. Rini encouraged me to write some of the *cuentos para niños* (children's stories) that I had told her about in her kitchen while we were cooking. The *cuentos* were published in *El Grito* and Rini made the illustrations for them. She encouraged me to write other thoughts I had about our culture, things that were being forgotten, and I did.

There was much talk about Vietnam then and I was curious about the war and why we were in it. Rini introduced me to a book by Wilfred Burchett about Vietnam. The first time I read the book, I remember being frustrated, because it seemed as if I had to look in the dictionary for practically every other word. Rini kept encouraging me to continue. I felt that

Cuando Rini se enteró que yo estaba embarazada, se emocionó mucho. Cuando nació mi hija, en 1969, nos sentimos orgullosos de pedirle a Rini y a John que fueran los padrinos. Así, Rini se convirtió en mi comadre; sin embargo nunca me sentí cómoda haciéndole preguntas sobre su vida personal.

Rini amaba la humanidad; la extraño muchísimo, pero sé que esto no es el fin, porque en algún momento voy a hacer algo y entonces diré que eso lo aprendí de ella.

Valentina Valdez
Albuquerque, Nuevo México

to fully understand the book, I should read it a second time. So I did, taking notes on points that I thought were important. The third time I read it with the purpose of writing an article in *El Grito*. I felt it was important to inform other people who were possibly as confused about the Vietnam war as I had been.

When Rini found out I was pregnant, she was so excited. When my daughter was born in 1969, we were proud to ask Rini and John to be the godparents. Even though Rini was my *comadre,* which in our culture is supposed to represent a kind of closeness, she had a certain intense privacy about her. I never felt comfortable asking her questions about her personal life. Still, she was so full of love for humankind. I miss her terribly, but I know this isn't the end because sometime in the future I will do something and I will say, I learned that from Rini.

Valentina Valdez
Albuquerque, N.M.

La emoción comenzó cuando vimos un automóvil VW muy viejo acercarse a la casa. Mi esposo, Bill Longley, había sido maestro de arte de John DePuy. John y Rini supieron que estábamos viviendo en Denver, Colorado, donde estaban ocurriendo muchas cosas y decidieron buscarnos.

Enmarcados por un fleco y coletas, unos ojos cafés grandes y sonrientes me miraron y una mano fuerte se acercó para tomar la mía. Una voz dulce, casi susurrante dijo: "Hola, soy Rini." Supe instantáneamente que acababa de conocer a alguien muy especial con una tarea muy importante en la vida. Esto ocurrió en 1967.

Al día siguiente de su llegada, visitaron a Rudolph "Corky" Gonzáles, de una organización de chicanos, "Cruzada por la Justicia", que él y otras personas fundaron en 1965. Inmediatamente se sintieron atraídos por "Corky" y parecieron adoptar al movimiento chicano. ¿O fue el movimiento quien los adoptó? Como fuera, fue una atracción magnética.

Framed by bangs and pony tails, two big brown smiling eyes looked at me and a strong hand reached out to grasp mine. A sweet, almost whispering voice said, "Hi, I'm Rini." I knew almost instantly that I had met someone very special, with an important mission for herself and life. It was Denver, Colorado in 1967.

The excitement had begun when we saw a well-traveled VW bus drive up to our house. My husband, Bill Longley (who later added my last name to his), had been John DePuy's art teacher. John and Rini had heard we were living in Denver where many things were happening, and decided to look us up.

The next day, they visited Rudolph "Corky" Gonzáles at the Crusade for Justice, an organization of militant urban Chicanos which he and others had founded in 1965. Instantly they trusted "Corky" and seemed to adopt the Chicano movement, or did the movement adopt them? Whatever it was, it was magnetic.

Later, at a fundraiser for the Crusade, Cleo-

Más tarde, en la campaña para reunir fondos para la "Cruzáda", estuvo Cleofes Vigil de San Cristóbal, Nuevo México, para cantar y tocar la mandolina. Lo llamábamos "el montañés". Cleofes, quien siempre tocaba solo, esa noche hizo una excepción. Rini sacó su guitarra y tocó con él brillando de orgullo al compartir el escenario con el enorme bigotón de San Cristóbal. Rini también llevó una pequeña escultura de bronce y cobre, y John una pintura vibrante de un girasol para subastarse en la campaña. Cuando Rini y John fueron presentados y se pararon junto a sus obras en el escenario, la gente los ovacionó de pie.

Faltaba muy poco para el Día de Acción de Gracias y Rini nos invitó a todos a visitarlos en Nuevo México. Los "cruzados" nos amontonamos en dos o tres coches y nos dirigimos a ese lugar llamado Pilar Hill.

A primera vista, la cara de Rini palideció. En realidad, nos parecíamos más a una invasión que a unos cuantos visitantes. Estoy segura que pensaba: "Dios mío, ¿qué les voy a dar de comer a todos?" Y era sólo la mitad del problema. Su madre y su hermano de Australia habían llegado antes para pasar el Día de Gracias tranquilos con ella. ¿Quién es toda esta gente?, parecían preguntarse.

Más tarde, cuando la "Cruzada" organizó una caravana para apoyar al movimiento de lucha por la tierra de Reies Tijerina, John y Rini ofrecieron su casa de nuevo como alojamiento para más gente aún. Otro centro de actividad era el rancho de Craig y Jenny Vincent en San Cristóbal; no era un rancho ordinario, sino un nido montañés con una larga historia de gente aprendiendo, enseñando, tocando y uniéndose.

Con frecuencia Rini y yo viajábamos juntas a Española para trabajar en una nueva edición de *El Grito* La policía estatal nos solía seguir muy de cerca, no nos iba a detener, sólo nos seguía para presionarnos. Sin embargo algo en Rini hacía que uno se sintiera cómoda y confiada. Tenía el aire de poder cuidarse sola, y yo pensaba, nadie va a meterse con esta dama.

fes Vigil from San Cristóbal, New Mexico—a small village in a valley north of Taos—was there to sing and play his mandolin. The "mountain man," we used to call him. He always played alone but this evening Cleofes made an exception. Rini played her guitar with him and beamed with pride as she shared that stage with the huge mustached man from San Cristóbal. Rini also brought a small sculpture of bronze and copper, and John a vibrant sunflower painting, to be auctioned at the fundraiser. When Rini and John were introduced and stood by their works on stage, people gave them a standing ovation.

Thanksgiving was around the corner then and Rini invited us all to come and visit them in New Mexico. We "Crusaders" piled into 2 or 3 cars and headed for this place called Pilar. At first sight, Rini's face kind of went pale. After all, it was more like an invasion than a few visitors. I am sure she was thinking, "My god, what am I going to feed them all?" And that was only half of it. Her mother, and her brother from Australia, had come to spend a "quiet" Thanksgiving with her. They, too, had a look of "Who are all these people?"

Later, when the Crusade organized a caravan in support of the land grant movement and Reies Tijerina, John and Rini would again offer their home as a stopping place for even more people. Another center of activity was the ranch of Craig and Jenny Vincent in San Cristóbal. Not an ordinary ranch, but a gathering place with a long history of people learning, teaching, touching and coming together. (Bill and I later moved to San Cristóbal.)

Rini and I often traveled together to Española to work on a new issue of *El Grito*. We would be followed very closely by the State Police—they wouldn't stop us, just follow us to unnerve us. Something about Rini made one feel very comfortable and confident. She had the air of being able to take care of herself and I would think, nobody is going to mess with this lady.

Rini lived in an exciting era, when history

Rini vivió una época emocionante. La historia nos hizo, pero también la hicimos. Los chicanos estaban aprendiendo, enseñando, experimentando y sintiendo un gran cambio. Estábamos prendidos, vivos, vibrantes con una causa. Fue un tiempo en que se estructuró un mañana nuevo y, todos o cualquiera, éramos necesarios. Fue una época de plantar nuevas semillas y las semillas fueron llevadas por muchos. Rini fue una portadora.

Enriqueta Vásquez
San Cristóbal, Nuevo México

En 1967 Rini nos invitó a su casa de Pilar Hill. El profundo acantilado del cañón se veía como si un terremoto prehistórico hubiera abierto la tierra tragándose todo, excepto las salvias, los piñones y los cedros. Tomamos muchas curvas en una carretera estrecha y pedregosa que conducía a la cabaña de Rini, una tienda india y unas cuantas cabañas más, diseminadas. Un enorme perro ladraba mientras nos acompañaba hasta Rini y John, quienes nos esperaban fuera de la cabaña. John llevaba su boina francesa; era alto, delgado con un espeso bigote que podría fácilmente haber cubierto el de Zapata. Rini también era alta e imponente.

En ese tiempo yo tenía 19 años. Por una temporada me convertí en algo así como su aprendiz. Ella me enseñó el arte de la serigrafía mientras imprimíamos un cartel con las palabras "Tierra y Libertad" y un retrato de Zapata. Por la noche pegábamos carteles en lugares estratégicos por todo el norte de Nuevo México. Era como un taller gráfico clandestino que producía propaganda en favor del movimiento. Imprimíamos en cualquier papel, incluyendo unas carpetas de archivo usadas que nos regalaron. Rini me contaba sobre José Guadalupe Posada, el grabador mexicano que imprimía volantes de sátira política contra Porfirio Díaz en papel barato, y los vendía por unos cuantos centavos. Ella fue la que me animó e inspiró a hacer arte para el movimiento chicano.

was for the making. History made us and we made history. Chicanos were learning, teaching, experimenting and experiencing great change. We were on fire, alive, vibrant with a cause. It was a time of structuring a new tomorrow, and everybody or anybody was needed. It was an era of planting new seeds and the seeds were carried by many. Rini was such a carrier.

Enriqueta Vásquez
San Cristóbal, N.M.

The historic raid on the Tierra Amarilla courthouse had just taken place when some of us from the Crusade arrived at Rini's home from Denver in 1967. It was like reaching the summit of a vast new world. There was an awesome view of the Sangre de Cristo mountains, and the deeply carved canyon looked like a prehistoric earthquake had opened up and swallowed everything but the sage, the piñon and the cedar trees. We turned into a bumpy narrow road that led to Rini's cabin, a teepee and a few dilapidated sheds. A large dog kept barking as he led us to Rini and John, who stood outside the cabin. John was wearing his French beret, tall, thin, with a thick mustache that could have easily covered Zapata's. Rini was also tall and she looked tough.

I was 19 then. For a while I was somewhat of an apprentice to Rini. She taught me the art of silkscreen when we printed a poster I designed with the words *"Tierra o Muerte"* (Land or Death) and a picture of Zapata. At night we would put up the poster in strategic places all over northern New Mexico. It was like an underground *taller gráfico* (graphic workshop) producing artwork for the movement. We printed on whatever paper we could get, including used file folders someone gave us. Rini would tell me about José Guadalupe Posada, the great Mexican engraver who would print political satire flyers against the dictator

Recuerdo que cuando imprimíamos una serigrafía, el piso entero, la mesa y los gabinetes se usaban convirtiendo toda la casa en estudio. Las grandes ventanas dejaban pasar bastante luz del norte y del sur sobre una vieja prensa para litografías, un calentador de petróleo y la mesa.

El recuerdo que tengo más vívido de Rini es entre el 9 y el 11 de octubre de 1967. Rini acababa de enterarse de la muerte de Ernesto "Ché" Guevara. Entré a la cabaña y Rini estaba sentada en la orilla de una banca con una mano agarrando firmemente la radio de onda corta. Lo había sintonizado en Radio Habana, Cuba. Su otra mano daba vueltas a su pequeña trenza que pasaba nerviosamente entre los dedos. Con los ojos fijos y llorosos se mecía rápidamente de adelante a atrás. "El Ché no está muerto", dijo mirándonos. "El Ché no está muerto, ¿no?" Dejó de ser ella misma durante días, tal vez fueron semanas.

Todos los acontecimientos que ocurrían en Nuevo México, Estados Unidos y el Tercer Mundo impresionaban profundamente a Rini como si estuviera en guerra y no se sintiera bien, a menos que estuviera en el frente. Su alma parecía dejarla y sólo regresar más tarde, cuando cosas terribles, a veces horrendas, se le hacían a la humanidad. A pesar de esta amargura, y con la fortaleza de un toro, trabajaba en su arte. La desnuda simplicidad de su obra comunicaba un lenguaje universal que cualquiera comprendía profundamente.

Emanuel Martínez
Morrison, Colorado

Porfirio Díaz on cheap paper and sell them for a few *centavos*.

The whole house was a studio at times. If we were printing a silkscreen, the entire floor, table and counter space were used. Large windows brought in plenty of north and south light on an old litho press, a kerosene heater and the table.

My most vivid memory of Rini took place sometime between the 9th and 11th of October 1967. Rini had just heard the news of Ernesto "Che" Guevara's death. Bill Longley and I came in the cabin and Rini was sitting on the edge of the bench with one hand firmly grasping the shortwave radio. She had tuned in to Havana, Cuba. Her other hand twirled her small braid of hair nervously between her fingers. With her eyes fixed and tearful she rocked quickly back and forth. "Che's not dead," she said, looking at us. "Che's not dead, is he?"

All the events taking place in New Mexico, the United States and the Third World made a deep impression on Rini, as if she was at war and didn't feel well unless she was on the front line. Her soul seemed to leave, and only later come back, when terrible, sometimes horrifying things were done to humanity. Despite this bitterness, and with the strength of an ox, she worked on her art. The bold simplicity of her artwork communicated a universal language that was profoundly understood by anyone.

Emanuel Martínez
Morrison, Colorado

Durante el otoño e invierno de 1968-1969, viví en Española, Nuevo México, trabajando como fotógrafa para el periódico de oposición *El Grito del Norte*. Rini vivía cerca de Taos en un paraje montañoso; pasé un día con ella visitando los alrededores y fotografiando su trabajo. Las fotos y los negativos se han perdido, pero el recuerdo de la gracia excepcional y la fortaleza de Rini permanecen en mi mente. Su casa se asomaba a una montaña sagrada...

During the fall and winter of 1968-69, I lived in Española, New Mexico, working as a photographer on the "underground" newspaper *El Grito del Norte*. It was an engaging time for me in an enchanted land among troubled people: change was coming hard to the native New Mexican. Rini lived on a mountain near Taos and I spent a day there once, visiting and photographing her work. The photos and the negatives are lost but the meaning of

Sagrada para los indios... Sagrada para Rini. Era una bella persona que habitaba una tierra encantada.

Jane Lougee
Limerick, Maine

Rini and her exceptional grace and strength are not lost in my mind. Her house had a spectacular view of a sacred mountain...sacred to the Indians...a sacred view to Rini. She was a beautiful person in an enchanted land.

Jane Lougee
Limerick, Maine

Qué es lo que puedo decir
 de Rini y su amabilidad
 Pues en su vida demostró
 Amor a la humanidad.

Con sonrisa de gusto y placer
 y saludos cortesanos
 Sabía que era un deber
 Cuando estrechaba la mano.

Su lucha fue por la gente
 Justicia fue su visión
 Rini siempre odiaba
 la horrenda discriminación.

Nunca tuvo debilidad
 Pues fue mujer muy decente
 demostraba amabilidad
 en su lucha para la gente.

Su casa fue muy humilde
 Así Rini la deseaba
 de aquella franca casita
 un ancho campo miraba.

Con su torcha y su martillo
 Estañadora de talento
 Producía hermoso arte
 de gran contentamiento.

Al pasar aquella mesa
 que es la cima de Pilar
 nos recordamos de la Rini
 Nunca la vamos olvidar.

Cleofes Vigil
San Cristóbal, Nuevo México

What can I tell you
 about Rini and her kindness?
 Well, in her lifetime she showed
 love for humanity, always

With a smile of pleasure
 and a courteous greeting
 She knew what a commitment was
 when she held out her hand

Her struggle was for the people
 Justice was her vision
 Rini always hated
 the horrors of racism

She never faltered
 for she was a woman of honor
 she showed kindness
 in her struggle for the people.

Her house was very humble
 Rini wanted it plain
 from that simple little house
 she looked out on wide-open terrain

With her torch and her hammer
 A welder of skill and talent
 She produced beautiful art
 that was filled with meaning

Passing that mesa
 which is named Hill of Pilar
 We remember Rini
 We shall never forget her.

Cleofes Vigil
San Cristóbal, N.M.

Rini se deslizó dentro de *El Grito del Norte* con tanta naturalidad que no puedo recordar exactamente cuando comenzó a trabajar con nosotros. Trabajar con ella parecía estar ordenado de forma mágica, ya que no tenía teléfono, pero de alguna manera ella sabía cuando se le necesitaba. Venía entonces siempre con un regalo, uno de los más importantes fue un cachorro negro y blanco que creció para convertirse en la famosa mascota de *El Grito,* llamado "Pandejo". Rini trabajaba en la distribución de una página cultural especial, un dibujo, el diseño de una portada, o lavaba los platos, se unía a la discusión de algún tema político, o creaba una nueva herramienta que facilitara el trabajo. A lo largo de la noche trabajábamos con un fondo de canciones revolucionarias que nos había hecho conocer o nos había alentado a buscar. Estoy segura de que tocamos el disco de Roy Brown *Yo Protesto* por lo menos mil veces.

En todo este trabajo Rini combinaba una generosidad amigable con un interés feroz por la calidad. Una vez insistió en que volviéramos a correr el texto completo de un poema de Samuel Feijoó y el dibujo que lo acompañaba, a causa de un solo error tipográfico. Su rostro no sonreía, pero tampoco mostraba enojo, sólo estaba totalmente serio y sus ojos casi negros. Dijo: "Tenemos que volver a correr todo eso." Su respeto por los lectores del periódico, y por la gente en todas partes, expresaba lo mejor de *El Grito.* La magia, la naturalidad de nuestro trabajo juntas venía del hecho de que la política de Rini y la de *El Grito* estaban muy cercanas.

Después de que se mudó a México, los años convividos con Rini se volvieron una especie de colcha de partes lindas, hecha de llamadas telefónicas desde los sitios menos pensados, que anunciaban su visita inminente, trabajo, largas conversaciones para ponernos al día, horarios de autobuses, vacaciones en las playas de México, más trabajo.

Nuestros intercambios de información y materiales incluyeron el envío de su parte de una exposición del Taller de Gráfica Popular so-

Rini flowed into *El Grito del Norte* so naturally that I cannot remember just when she started. Working with her used to seem magically ordained, since she had no telephone but somehow knew when she was needed. She would come, then, and always with a gift—one of the most important being a black-and-white puppy who grew up to be *El Grito's* famous mascot, "Pandejo." She would work on the layout of a special cultural page or a drawing, design a front cover, wash dishes, join in discussing some political issue, create a new tool to make the work easier. Through the long nights, we worked to the sound of revolutionary songs she had introduced to us or inspired us to find. It is safe to say that we played Roy Brown's album *Yo Protesto* at least one thousand times.

In all this work Rini combined amiable generosity with a ferocious concern for quality. Once she insisted we re-run the entire text of a poem by Samuel Feijoo and the drawing with it because of a single typographical error. Her face not smiling but also not angry, just totally serious, her eyes almost black, she said, "We have to rerun *the whole thing.*" Her respect for readers of the paper, for the people working on the paper, for the people everywhere, expressed *El Grito* at its best. The magic, the naturalness of our work together came from this: Rini's politics and *El Grito's* politics were so close.

After she moved to Mexico, the years of knowing Rini became a wondrous, often unpredictable patchwork of phone calls from unlikely places announcing her imminent visit, work, long catch-up talks, bus schedules, vacations on the beach in Mexico together, more work. Our many exchanges of resources included her sending the Chicano Communication Center an exhibit from the *Taller de la Gráfica Popular of* graphics about the coup in Chile and our sending her a copy of a skit on sexism done by the Center's theater.

When most of the U.S. movements declined in the mid- or late 1970's, and one could no longer speak of a Chicano mass movement,

bre el golpe militar en Chile mostrada en el *Chicano Communication Center* y una copia de un entremés sobre sexismo hecho por el teatro del Centro.

Cuando la mayoría de los movimientos norteamericanos declinaron a mediados de la década de los setenta, y ya no se podía hablar de un movimiento chicano de masas, propiamente, Rini trabajó donde quiera que la gente estaba comprometida en la lucha. Si el movimiento de masas perdió impulso o se detuvo, Rini no lo hizo. Si algunos se volvieron cínicos, Rini no. Si algunos se helaron en las viejas estrategias y tácticas, Rini estaba constantemente pensando en nuevas formas de lucha.

No todo era fácil. Hubo horas oscuras y gritos nocturnos. Pero una imagen me viene a la mente después de tantos años. Desde México enviaba regularmente hermosos papeles picados representando el Sol Azteca y yo siempre ponía uno en la ventana del frente. Para ella el Sol era un símbolo de vida. Para los demás Rini es un Sol porque dio todo su corazón a la gente y a este hermoso mundo.

Betita Martínez
San Francisco, California

Rini worked with whatever groups did exist or wherever people were engaged in struggle. If the mass movements slowed down or stopped, Rini did not. If some people became cynical, Rini did not. If some people became frozen in old strategies and tactics, Rini was constantly thinking of new ways to fight.

Not that it was easy. There were dark hours and cries in the night. But one image comes to mind after so many years. From Mexico she regularly sent beautiful paper cut-outs of the Aztec sun, and I always put one on my front window. To her the sun was a symbol of life. To others Rini is herself a sun, for she gave all her heart to the people and to this beautiful earth.

Betita Martínez
San Francisco, California

A finales de los años sesenta decidí ir al norte de Nuevo México para ayudar a la gente de Río Arriba a establecer una clínica en Tierra Amarilla. John DePuy me recibió en Santa Fe y me llevó a Pilar Hill. Lo seguí adentro de la casa, me senté en una cobija india y me dejé absorber por la vista y los olores. Unos cuantos minutos después hubo un forcejeo, un alegre ladrar de perros afuera, y la puerta se abrió violentamente. Rini entró girando, con enormes cántaros de agua bajo los brazos, un puro siciliano entre los dientes, y un polvo rojo desprendiéndose de su ropa.

Los siguientes dieciséis años, Rini y yo entramos y salimos uno en la vida del otro como camaradas políticos, amigos; algunas veces extraños, algunas felices, otras peleando. Como nadie más, Rini me enseñó a amar y respetar

I was convinced to come to northern New Mexico in the late 1960's by Anselmo Tijerina [brother of Reies López] and John DePuy, to help the people of Río Arriba County establish a health clinic in Tierra Amarilla. John met me in Santa Fe and took me to Pilar that very first day. I followed him into the house, sat down on an Indian blanket and drank in the sights and smells. A few minutes later there was a scuffling outside, cheerful barking of dogs, and the door burst open. Rini came swirling in, huge water jugs under each arm, a Sicilian stogey between her teeth, red dust flying from her cloak.

For the next 16 years, Rini and 1 floated in and out of each other's lives as political comrades, friends, sometimes strangers, sometimes happy, sometimes fighting. Like no other per-

a la gente con quien se trabaja. La vi con frecuencia en el Taller de Gráfica enseñando a jóvenes artistas chicanos a expresar sus propias visiones, no las de ella.

Como parte del movimiento por la tierra, ella era parte de la tierra misma. A diferencia de la mayoría de los norteamericanos, ella conocía la tierra, el mero suelo, la historia del área y los aspectos particulares de cada lugar. Parecía deleitarse cuando nadaba en el río detrás de Pilar Hill, o cuando descansaba en las rocas parecidas a esculturas de Henry Moore. Podía extraer su energía de la tierra y el río.

A lo largo de los años, tuvimos varias peleas terribles, algunas veces sobre política; pero generalmente porque yo intentaba modificar su manera de fumar y beber. Dejaba de comunicarse por un mes o dos, y luego, de México, llegaba un dibujo con una nota cálida y personal como si la pelea no hubiera ocurrido nunca. Al irse haciendo su vida más y más compleja con los años, su arte se hizo más estricto, más vigoroso, sencillo, y tocando una cuerda más profunda.

Dick Fine
San Francisco, California

son, Rini taught me to love and respect the people we work with. I often saw her at the *Taller Gráfico* convincing young Chicano artists to express their own visions—not hers.

As part of the land grant movement, she herself was part of the land. Unlike most North Americans she knew the land, the very soil, the history of the area and the unique aspects of each place. Swimming in the river behind Pilar, lying on the Henry Moore-like rocks, she seemed to revel in the place itself. I could see her draw her energy from the land and the river. While serious, she had a bawdy, raucous approach to life that helped sustain the work people were doing around her.

We had some terrific fights over the years, occasionally over politics, usually over my attempts to modify her smoking and drinking. She'd part in a huff, not communicate for a month or two, and then from Mexico a drawing would come with a warm and personal note as if the fight had never happened. Thinking about her work provides a key to her feelings: as her life became more and more complex, her art became starker, more powerful, simpler yet striking a deeper chord.

Dick Fine
San Francisco, California

Rini está presente; hace dos semanas pasamos por Pilar Hill y recordamos juntos nuestras largas caminatas con Rini y "Fea", su perra, por el desfiladero en la época en que trabajábamos como personal médico en la Clínica Popular de Tierra Amarilla, y hacíamos trabajo político en la zona. Sus dibujos y figuras de madera nos hablan de su fe en la gente. Su última pieza es un gallo que anuncia, tal como Rini lo escribió en 1979, "una aurora a punto de despuntar". Es un hecho que la vida tiene sus ires y venires, sus progresos y retrocesos; sin embargo, el optimismo de Rini nos impulsa a trabajar por nuestros ideales.

Edward y Judith Bernstein
Albuquerque, Nuevo México

Rini está presente: two weeks ago we drove past Pilar and shared memories of walks we took down the gorge with Rini and her dog Fea when we were both medical workers at the People's Clinic in Tierra Amarilla and politically active in the area. The drawings and woodcuts that we have speak to us of Rini, they express her faith in people. The final piece is a woodcut of a rooster, announcing, as Rini wrote in 1979, "a dawn that will surely come." Life has its twists and turns, it zigzags and it has setbacks, but Rini's optimism sets us an example: to work for our visions. Love and Venceremos to Rini.

Edward and Judith Bernstein
Albuquerque, N.M.

Rini, como la mariposa, abarcaste un gran territorio. Descendiste con suma suavidad y aún así tu impacto fue tremendo; cuando volaste lejos, tu presencia continuó teniendo la misma fuerza. Compartimos tantas cosas; algunas fueron tristes, otras fueron alegres. Reímos juntas y bebimos mucho vino juntas.

Cuando nuestro perro murió, mi hijo de siete años lloró mucho; pero después de un rato dijo que todo estaría bien, pues ya que tú habías muerto y nuestro perro también, estaba seguro de que cuidarías a su perro. Muchos de nosotros contamos contigo, incluso después de tu muerte.

* * *

En Nuevo México, Rini estaba trabajando en uno de los nuevos proyectos, el Taller Gráfico que editaba calendarios, tarjetas y posters en serigrafía. Me pidieron que colaborara como administradora del taller y acepté. Comencé a trabajar cerca de Rini.

El Taller Gráfico funcionaba en la vieja escuela de la parroquia en el pueblo de Los Ojos. El edificio era tan viejo y estaba tan expuesto a corrientes de aire, que teníamos que mantener la estufa de leña trabajando todo el día y usar chamarras y botas para la nieve para mantenernos calientes. En los meses de invierno hacía tanto frío que las tarjetas y los calendarios tardaban más en secarse, por lo que en ocasiones provocaban retrasos en la entrega de trabajos.

Rini trabajaba hasta muy entrada la noche y se levantaba al amanecer del día siguiente. El resto de nosotros acabábamos hechos polvo. Se sentía muy motivada y no esperaba menos de nosotros. Estoy segura de que algunas veces ella sentía que no iba a lograr sus objetivos, en especial en aquellas ocasiones cuando las personas a quienes estaba tratando de ayudar parecían estar a punto de darse por vencidas. Sí, hubo explosiones temperamentales en esa época, las personas abandonaban el cuarto, y yo temía que no regresaran, sin embargo nos so-

Rini, like the butterfly, the *mariposa,* you covered much territory. You landed softly but with an impact of such magnitude and, like the butterfly, as you flew away your presence remained ever so strong. Rini, we shared so many stories, sometimes they were sad and sometimes they were funny. Stories of everyday happenings with my boys. We laughed and drank a lot of wine together.

When our dog died, my seven-year old son cried so much for the dog but then he said that everything would be fine, that since you had died and our dog had died too, he was sure that you would take care of his dog for him. So many of us count on you, even after death.

* * *

In New Mexico, Rini was involved with one of the projects, the *Taller Gráfico,* a silkscreen printing operation that produced calendars, cards, prints. I was asked if I would be interested in being Business Manager of the *Taller* and I accepted. I began working closely with Rini.

The *Taller Gráfico* was operating out of the old parochial school in the village of Los Ojos. The building was so old and drafty, we had to keep the wood-burning stove going all day long and wear jackets and snowmobile boots just to keep warm. In the winter it became so cold that the cards and calendars would take longer to dry, thus delaying the work at times.

Rini worked late into the night and would be up at dawn the next day. The rest of us were usually left in the dust. She was so driven, and she certainly expected no less of us. I'm sure at times she felt that she would not accomplish her goals, when the very people whom she was trying to help seemed on the verge of giving up. Yes, tempers did fly at those times, and people walked out of the room and I wondered if she would ever come back, but we all got over our disagreement and we formed a closer bond through all the struggles.

MAYO

D	L	M	M	J	V	S
		1	2	3	4	5
6	7	8	9	10	11	12
13	14	15	16	17	18	19
20	21	22	23	24	25	26
27	28	29	30	31		

brepusimos a nuestros desacuerdos y formamos un grupo unido durante todos los esfuerzos que realizamos.

Rini me contó acerca de Julius y Ethel Rosenberg. La manera en que se habían desarrollado los acontecimientos durante la época de McCarthy y la influencia que esto tuvo en el caso de los Rosenberg. Me contó el resultado del juicio y me horroricé. Vimos una serie especial en la televisión titulada "La inquietante muerte de Julius y Ethel Rosenberg". Lloramos al verla. Después de eso, intenté leer todo lo que pude encontrar sobre los Rosenberg.

También hubo ocasiones en las que vimos un lado diferente de Rini. Un día la llevamos a cenar a un restaurante de nombre *Wine Cellar* y después al vestíbulo "Don Quijote" del hotel *Four Seasons*. Un amigo, Ron Romero, se nos unió. Rini se quitó los zapatos y bailó toda la noche.

Rachel López Walker
San Antonio, Texas

Rini acquainted me with Julius and Ethel Rosenberg. She told how everything had evolved during the McCarthy era, and how the climate of that time had everything to do with what happened to the Rosenbergs. She told about the outcome of their trial and I was horrified. We watched a TV special entitled "The Unquieted Death of Julius and Ethel Rosenberg." We cried after seeing it. After that I tried to read everything I could find about the Rosenbergs.

There were those times when you saw a different side of Rini, a person who took time out to enjoy herself. Once we took her to dinner at the Wine Cellar and afterward to the Four Seasons' Don Quijote Lounge. A friend, Ron Romero, joined us and Rini had such a good time. She took her shoes off and danced all night.

Rachel López Walker
San Antonio, Texas

Un día en 1972, cuando ambas vivíamos en Nuevo México, le dije a Rini que había conseguido un empleo para trabajar en un centro comunal en California y que comenzaría en el invierno. Los administradores esperaban que yo pudiera establecer un taller de serigrafía. Luego recuerdo, como si fuera el día de ayer, que nos fuimos a Tierra Amarilla, al Taller Gráfico donde tendríamos casi tres días completos para que Rini me diera una sólida introducción sobre esta forma de impresión.

Recuerdo los días ahí como algo claro, sensual. El sol en la nieve, mi primer diseño, los químicos, la tracción del rasero en la tela, colgar las impresiones a secar. Todo el tiempo tuve el sentimiento de aprender haciendo, mientras trabajaba junto a una maestra que podía hacer tanto y sin embargo ir explicando al mismo tiempo el proceso y mostrándomelo. Todo el tiempo sentía: sí, ya veo, sí, también puedo hacerlo, sí recordaré esto y lo sabré y además seré capaz de mostrarlo a alguien más. Que cada uno enseñe a otro, como dice el refrán.

One day in 1972, when we were both in New Mexico, I told Rini that I had gotten a job to start later that winter at a community center in California. The administrators hoped I could help set up a *Taller de Serigrafía*—a silkscreen workshop. Then I remember, as if it was the next day, being on our way up to Tierra Amarilla, to the *Taller Gráfico* where we would have almost three entire days for Rini to give me a solid introduction to this printing-art form.

I remember those days there like a clear, sensual memory—the sun on the snow, my first design, the chemicals, pulling the sweegee, hanging the prints to dry. Throughout, there was the feeling of learning through doing, while working next to a teacher who could do so much and yet at the same time be explaining the process and showing it to me, so that all the time I was feeling: yes I see, yes I can do this too, yes I will remember this and know this and be able to show it to someone else. Each one teach one, is the saying.

But that is also an act of love. And though

Pero también era un acto de amor. Rini enseñaba en un acto de amor y amistad. Tan seguro como que hay muchas formas de expresar el amor, ella tenía la capacidad en el corazón y la cabeza para expresarlo mediante la enseñanza y al compartir sus conocimientos.

Tessa Martínez
San Francisco, California

I was really only conscious of the speed at which I was learning about silkscreening and my appetite to do so, I know that the word for it was love. Rini taught as an act of love and friendship. As surely as there are many expressions of love, she had much room in her heart and head for expressing her love by teaching and sharing knowledge.

Tessa Martínez
San Francisco, California

◆

En 1974, Rini deja Nuevo México en forma indefinida, al igual que la escultura. Ella explica sus razones en una carta escrita a sus tías de Buffalo. Nueva York, en 1978:

"*La escultura me parece un arte principalmente conmemorativo, creo que por eso me gusta tanto y siempre he mantenido la pequeña esperanza de regresar a ella. Sin embargo, en este continente y en este momento no hay mucho tiempo para conmemoraciones. Por lo menos, en ninguno de los lugares en donde he estado he encontrado un espacio para la escultura. Hay un escritor uruguayo, Benedetti, que habla del "arte de emergencia". Esto es en dos sentidos, porque nuestros tiempos son tiempos de crisis, de emergencia y como dice este autor, no olviden el otro sentido de la palabra, recuerden el verbo emerger. Estén alerta de que los pueblos de nuestro Continente están emergiendo. Realicen lo que pueda ser en arte de emergencia... Esto explica mejor lo que yo quiero decir.*"

Cuando ella se muda a México, habla de su gran deseo por aprender grabado, debido a la tradición popular que aquí existe. Empieza a orientar su trabajo gráfico como una herramienta cultural para causar un mayor impacto en la gente, poder captar rápidamente la realidad y a la vez crear material de fácil reproducción por medio de fotocopiadoras.

En su búsqueda artística y revolucionaria, Rini incursionó en el Taller de la Gráfica Po-

In 1974, Rini left New Mexico indefinitely. In doing so, she also left sculpture. She explained some of her reasons in a 1978 letter to one of her aunts in Buffalo, New York:

"*Sculpture seems to me to have a basically celebrative character—which I guess is why I love it, and always have one corner of hope of getting back to it someday. But it seems to me that in this particular time, in this continent, it is not really a time for celebration. At least not in any context I have been able to find, to make and place sculpture. There is a Uruguayan writer, Benedetti, who speaks of the 'Art of Emergency'. And in two senses: because our times are times of crisis, of emergency, and, says this writer, remember the other sense of the word, remember the verb To Emerge. Be aware that the people of our continent are emerging. Make what can be an art of emergence... That says better than I could what I'm trying to do.*"

When she moved to Mexico, Rini spoke of wanting to study printmaking in that country, with its great graphic tradition. She had already begun to look towards graphics as a type of cultural work that has an immediate impact on people, can capture reality vividly, and can be inexpensively reproduced by photo-copying.

In Mexico, she joined the Taller de la Gráfica Popular (*Popular Graphic Workshop*) and the Taller de Arte e Ideología (*Art and Ideology Workshop*). Then, in 1978, she put her art and

pular, *el* Taller de Arte e Ideología; *finalmente hacia 1978 puso su arte y su militancia en la revista* Punto Crítico, *fundada por participantes del movimiento estudiantil de 1968. Viajó frecuentemente por la República para registrar la vida cotidiana y las luchas más relevantes del pueblo mexicano.*

her commitment into Punto Crítico *(Critical Point) magazine, which had been founded by participants in the 1968 student movement. She traveled constantly in Mexico, recording the daily life and most significant struggles of the Mexican people.*

Conocí a Rini en 1971, cuando el TGP estaba en la calle Netzahualcóyotl. Hasta donde recuerdo llegó sola, y comenzó a trabajar en el taller de manera sencilla y disciplinada. Era normal verla irse y regresar quince o veinte días después, en un viejo automóvil, donde al parecer cargaba todo lo que tenía: una muda de ropa, sus materiales de trabajo, unas cobijas y un poco de comida.

En aquellos años todos éramos pobres, pero existía una gran intensidad en el trabajo. Rini viajaba constantemente a los Estados Unidos, y por eso no siempre estaba en el Taller. Pero cuando estaba aquí pasaba un tiempo considerable en el Taller, trabajando callada y con una sonrisa sobre el rostro.

En 1974 tomó cuerpo una discusión sobre cómo se relacionaba el TGP con los problemas nacionales, en especial con el auge del movimiento obrero y popular. Rini dio sus puntos de vista. Para algunos de nosotros era necesario que el Taller se vinculara de manera más directa y sistemática al movimiento, en particular a la lucha del Campamento 2 de Octubre que representaba el ascenso de la organización popular. Era necesario ir a los movimientos y no esperar a que éstos fueran al Taller. Rini decía que el TGP se había "encerrado" y que con esa práctica dejaba atrás una de sus tradiciones más importantes y fuertes.

Rini mostraba un interés particular por el trabajo del TGP fuera del local. Siempre estaba interesada y dispuesta a organizar exposiciones en barrios populares.

Reynaldo Olivares
México, D.F.

I met Rini in 1971 at the TGP. I remember that she came alone and started working in a modest, disciplined way. It was quite normal to see her leave and come back 15 or 20 days later, in an old car where she seemed to carry everything she owned: a change of clothes, her work materials, some blankets and a little food.

We were poor in those days but our work was intense. Except when Rini was traveling to the United States, she spent long periods of time in the workshop, always working in silence but with a smile on her lips. She was interested in developments in Mexico and had a good knowledge of the world situation.

In 1974 a discussion took place about how the TGP should relate to national problems, especially to the growing movement of poor and working-class people. Rini expressed her point of view. Some of us thought the TGP should link itself to the movement in a more direct and systematic way, especially to the struggle of the *Campamento 2 de Octubre,* the October 2nd Squatters Settlement, which represented the rise of mass organizing. The TGP needed to reach out to the movements, not the other way around. Rini pointed out that the TGP had closed itself off, become isolated, and by doing so it was negating one of its strongest, most important traditions.

Rini had a special concern for TGP activities outside the workshop. She was always ready to organize exhibits in poor neighborhoods where normally this kind of activity did not occur.

Reynaldo Olivares
Mexico, D.F.

Cuando me encontré con Rini en San Francisco, años después de haber trabajado juntos en *El Grito,* en la década de los setenta, me comentó que se dedicaba, en esos tiempos, solamente al arte gráfico en vista de que sus otros tipos de trabajo artístico resultaban demasiado costosos para la gente común y corriente. Sus dibujos eran en extremo bellos y tenían un toque muy personal. En una ocasión, acompañada de mi perro me topé con ella en una manifestación. Al día siguiente, recibí un dibujo de un grupo de manifestantes junto a un perro exactamente igual al mío. Rini se emocionó mucho cuando salió al mercado la fotocopiadora de color ya que la consideraba un vehículo excelente para difundir arte en masa, como el suyo; había surgido una nueva forma de expresión para ella y para quienes amaba.

Beverly Axelrod
Pacifica, California

When I saw Rini in the 1970's in San Francisco, years after we worked together on *El Grito,* she told me she was doing only graphic art because all her other art was too costly to be made available to ordinary people. Her drawings were poignantly beautiful and often personal. Once I went to a demonstration with my dog, and the next day I got a graphic showing a group of protesters with a dog like mine. Rini was very excited when color Xerox machines came into use, thrilled about the idea of color now being available for mass produced art like hers. A new world had opened to her and the people she loved.

Beverly Axelrod
Pacifica, California

Conocí a Rini en el TGP (Taller de la Gráfica Popular) por ahí de 1971.

Un día ella estaba trabajando una litografía y yo hacía un grabado. En eso estábamos, cuando entró un tipo que venía borracho, y mirando el trabajo de Rini le dijo que era una porquería. Ella lo miró sonriendo, alzó los hombros y continuó trabajando; se adivinaba una fuerza contenida en su interior. Como ella no le hacía caso, el tipo éste, que traía un paraguas escurriendo en una de las manos, se acercó a la piedra y sacudió su paraguas en el trabajo de Rini. En esos momentos yo intervine, le reclamé su actitud y lo reté a salir del taller, al poco rato se fue. Rini y yo comenzamos a platicar y al anochecer nos fuimos a cenar. Desde entonces mantuvimos una relación, no obstante que los últimos tiempos nos veíamos poco.

Rini siempre tuvo interés en el trabajo que podía desarrollar el TGP en las zonas marginadas, en los barrios obreros. En junio de 1975, organizamos una exposición de grabados en el cine del sindicato ferrocarrilero, en Apizaco, Tlaxcala. Esta exposición se unía a un acto

Rini and I felt a bond between us from the time that we met at the TGP, the Popular Graphic Workshop, in 1971. One day she was working on a lithograph and I was engraving something when a drunk came in, looked at Rini's work and said it was awful. She stared at him, smiling, shrugged her shoulders and continued working. It was clear that she was making an effort to control herself. Since she ignored him, the guy, who had a wet umbrella in his hand, came closer and shook his umbrella over Rini's work. I intervened and advised him to get out. He left a few minutes later. Rini and I began talking, and that night we went out to supper. From then on, we had a close relationship even though I saw her only a few times in the last years.

Rini was always interested in what the TGP could do in working-class areas. In June, 1975 we organized an exhibit of engravings held in the auditorium of the railroad workers' union building in Apizaco, Tlaxcala. Rini conceptualized a show in which TGP engravings and some works of her own done on cathedral glass were projected like a backdrop, with Latin Am-

de música latinoamericana. Rini ideó la escenografía proyectando imágenes de grabados del TGP, y algunos suyos que hizo sobre un vidrio esmerilado. Ella prefirió estar en el cuarto de proyecciones del auditorio.

En otra ocasión montamos los grabados del TGP sobre España en Cuautla. Ahí se reunían un grupo de zapatistas una vez por semana. A Rini le gustaba escuchar las historias que contaban sobre que Zapata no había muerto.

Una vez estábamos planeando hacer unos retratos de Marx, el Ché, etcétera. Rini nos decía que el mejor retrato de Marx era el retrato de una lucha actual.

Leopoldo Morales
México, D.F.

erican musicians playing in front. She personally chose to stay in the projection room of the auditorium during the show.

We also showed TGP engravings about Spain in Cuautla. [town where the Mexican revolutionary leader, Emiliano Zapata, is buried —Ed.]. A group of people who were followers of Zapata and his ideas met there once a week. Rini liked to listen to these people telling stories about how Zapata was not really dead.

Once we were planning to do some portraits of Marx, Che Guevara and others. Rini said the best portrait of Marx would be a picture of some current struggle.

Leopoldo Morales
Mexico, D.F.

Hola Rini, donde sea que andes ahora:

Por hoy casi me convenzo de que una de estas tardes te aparecerás tocando el timbre o con un telefonazo por la noche. Y si no estamos, dejarás, como siempre, alguna notita que al final dirá "un abrazo", "saludos" o "felicidades".

Así fue en los tres o cuatro años que estuviste cerca.

Uno no sabía bien, de repente, cuándo te habías ido, a dónde, y cuándo, después de pasar por allí cerca, volverías.

Hoy, a falta de saber cuándo volverás, sabemos más o menos por donde andas. Sabemos, cierto que sin exactitud, que uno de estos días a ti te tocará vernos llegar. Y no estarás sola. Para entonces, con tus trazos fuertes y sencillos, claros, elocuentes, habrás influido ya en los colores y dibujos de Frederick Vanmelle, o habrás hecho buenas migas con Rockdrigo González palmeando uno que otro de sus rocks, de esos poquitos que te hicimos escuchar alguna vez, casi a fuerza.

Es cierto que no volveremos a ver la extraña mezcla de tu mirada de águila altiva y tu sonrisa de niña asombrada, cierto también que no escucharemos más el cambio de tu voz honda y suave diciendo un sí alargado, que no veremos más tu vehemencia para apoyar

Hi, Rini! wherever you are.

Today I was almost certain that you would knock on my door one of these afternoons or telephone me some night. And if we were not at home you would, as always, leave us a little note with a greeting, a hug or a word of congratulation.

It was always like that during those three or four years that you were near us.

Suddenly you would be gone—where or when, we never knew, nor when you would come back.

Today, although we don't know when you'll be back, we know more or less where you are. We are certain that one day, without being precise about it, we'll see you again. And you won't be alone. By then, your strong, natural, clear, eloquent lines will have influenced the colors and drawings of Frederick Vanmelle, or you'll be making friends with Rockdrigo González [popular singer killed in the 1985 earthquake —Ed.], clapping to one of his rock songs that we almost forced you to listen to sometimes.

It is true that never again can we catch your look, that strange combination of a proud eagle's glance and the smile of an astonished girl. It is also true that never again will we listen to the changes in your deep, soft voice

propuestas y tampoco te veremos beber tus tres de azúcar en el café o fumar tus diez Delicados-sin-filtro-por-hora. Es cierto que no veremos contadas en tus trazos las imágenes de estas noches tristes de banderas falsas y alegrías compradas. Cierto, no te escucharemos hablar más, en un golpe de modestia infinita, de tus 16 horas autoimpuestas de trabajo al día. Que no presenciaremos más tu temperamento inflamable ni tu tolerancia infinita con nuestros niños, ni tu silencio imponente sobre tus desagrados, tus exasperaciones o tus diarios sucesos personales. Que tampoco tendremos más la sensación de haberte impuesto un silencio hermético sobre tus años de hacer y recorrer historia, los mismos de narrarla del modo más entendible: "no soy analista, yo nomás soy monera" decías en chanzas reservadas.

Cierto que no tendremos más tu presencia por aquí.

Pero a cambio tenemos, sobre todo los que menos años llevamos recorriendo esos caminos que tú junto a muchos otros has andado y construido, una enorme razón para continuar: haber conocido de cerca a una mujer ejemplar, haber visto de cerca cómo alguien con tanta historia realizada y con tantas historias escuchadas y miradas, expresaba inmensas dosis de asombro ante pequeñeces de diario. Cómo podía dedicar horas y horas a recortar muñequitos de paño de colores, para regalo de un niño en cumpleaños. O cómo a veces su risa aguda y los ojos brillando y saltando festejaban el filo cortante de una ironía contra el enemigo.

Quién sabe Rini, cuántas sangres circulaban por tus venas y cuántas savias alimentaban tus raíces, que te hicieron vivir como propio lo de muchos otros fuera de tu país, fuera de tu gente... fuera incluso de tu propia vida. Podía notarse que casi nada ignorabas, tanto como casi nada divulgabas. Por eso mostrabas un saber profundo sobre lo popular nuestro, que por gran desgracia muchos no hemos empezado siquiera a buscar. Por eso, seguro, tus blusas de manta bordada tan frecuentes como tu paliacate sobre tus cabellos claros, y tus pasos sobre huaraches ajados, o tus anillos diarios de

saying a long, drawn-out "Yes" or your vehement support for some proposal, or watch you drinking coffee with three spoonfuls of sugar or smoking your ten-Delicados-without-filter-per-hour. It is also true we'll never see in your drawings images of today's sad nights and false banners.

True, we'll never again hear you speak with infinite modesty about your self-imposed 16 hours of work a day. We'll never again be in the presence of your explosive temperament, nor your infinite tolerance for our children, nor your silence about your discontents, exasperations or everyday personal happenings. We'll never again feel that somehow we had imposed a hermetic silence on your years of living, years that you used to summarize in the simplest way: "I'm not an analyst, I'm just a cartoonist," you would say, as a sort of private joke.

Yes, it is true that we'll never have you with us again. But in return, we who have traveled your road less years than you and others will have an enormous reason to continue. And that reason is: having known an exemplary woman, having seen up close how someone with so much history behind her could express such wonder at little daily things. How she could spend hours cutting out colored flannel dolls for a child's birthday present. Or how her sharp laugh and glittering eyes could celebrate some biting irony directed at the enemy.

Who knows, Rini, how much blood and wisdom ran in your veins to make you live the lives of other people as your own, far from your country, far from your people, even far from your own life. One could see you knew almost everything, just as you revealed nothing. You showed a great knowledge of our traditions, which many of us had not even tried to learn about. We always saw you in embroidered Mexican blouses, a *paliacate* (red kerchief) covering your hair, old *huaraches* on your feet, silver rings with green and blue stones on your fingers, thin leather straps around your wrist. And with your taste for hot food, *tortillas* and black beans.

piedras azules y verdes montadas en plata, o tus delgadas correas de cuero en la muñeca, o tu gusto declarado por la comida picosa, la tortilla y los frijoles negros.

"Nadie es imprescindible" se dice entre luchadores por tiempos mejores, entre combatientes por el futuro. Pero se olvida, con esas palabras verdaderas, que también es completamente cierto que hay quienes son "absolutamente necesarios". He ahí tu hueco.

"Hay muertos que nunca mueren", dicen los pueblos de sus grandes personajes. Nosotros podemos decir que perecer, para ti, es una forma diferente de vivir. Lo único que lo hace diferente es que nunca haremos ya lo que tus libros prestados dicen con letra rápida, grande y nerviosa en la primera hoja: "Favor de devolver a Rini."

Germán Gómez
México, D.F.

"Nobody is indispensable" goes the saying among those who fight for a better world. But even though that's true, it's also true that some people are absolutely necessary.

It is possible that, if you were here to listen to all the things we are trying to tell people who knew you, as well as those who didn't, you would react in the same way you did at that meeting in 1985, rejecting any tribute to your work and giving everyone credit for what only you could have created. Perhaps you would again raise your hand indignantly, saying that everything is the product of everybody.

"There are dead people who never die," the people say of their heroes. In your case, to die is a different way of being alive. The only thing that has changed is that now we can never do what you asked in the notes you scribbled in big, nervous writing on the first page of books that you lent out: "Please return to Rini."

Germán Gómez
Mexico, D.F.

Conocí a Rini en 1971 en Española, Nuevo México, cuando trabajábamos en *El Grito;* luego trabajamos juntas en el *Chicano Communications Center* (Centro Chicano de Comunicaciones) y simultáneamente en incontables proyectos. Todos esos años fuimos juntas a marchas y manifestaciones. Cuando me mudé a Hobbes y trabajé para el *Lea County Self Help Association* (Asociación de Autoayuda del condado de Lea) Rini estaba ahí. Cuando regresé a Albuquerque y trabajé con el *People United for Justice* (Gente Unida por la Justicia) y *Casa Armijo Community Center* (Centro Comunal Casa Armijo), Rini estaba ahí. Estuvo también en todos los teatros en los que he trabajado. En donde quiera que estuve comprometida, en cualquier lucha, ella estuvo ahí.

Siempre estuvo ayudando con su arte gráfico, ideas, críticas, observaciones y ánimo. Un catalizador que llegaba armado con proyectos, planes y acciones concretas. Nos motivaba a todos para intervenir en un asunto importante,

From 1971 at *El Grito,* and then at the Chicano Communications Center, Rini and I worked together on countless projects in New Mexico. We marched and demonstrated all those years together. When I moved to Hobbes and worked with the Lea County Self-Help Association, she was there. When I returned to Albuquerque and worked with People United for Justice and Casa Armijo Community Center, she was there. In all the *teatros* I've ever worked in, she was there. Wherever I was engaged in whatever struggle, she was there.

She was always helping with her graphic art, ideas, *crítica,* observations and *ánimo*... a catalyst who came armed with projects, plans and concrete action...motivating us all to move on an important issue...to organize a special event...to just plain move. We put books, newspapers and pamphlets together... painted backdrops, banners, picket signs together...went to countless meetings, conferences and gatherings. We celebrated our victories, our

para organizar un evento especial, simplemente a movernos. Juntas armamos libros, periódicos y panfletos; pintamos telones, estandartes, anuncios de manifestaciones. Celebramos nuestras victorias, reuniones y separaciones. Siempre brindamos por la vida. **Fue mi maestra.**

Semilla en tierra dura
profunda
ahí
en las ruinas
por encima crecen flores.
Espigas alimentadas con polvo de muertos
surgen colores del negro carbón
tapiz de lágrimas/risas del pueblo
brota raíz
Ahí,
en las ruinas
nacen mil yucas, maguey y salvia.

Nita Luna
Albuquerque, N.M.

encounters and departures, we always toasted...*brindis.* She was my teacher and now my hero.

A seed
in deep, hard land
there, in the ruins
flowers grow.
Sprouts nourished
with the dust of the dead
colors burst from black coal
tapestry of tears/laughter of the people
roots shoot out
There,
in the ruins
a thousand cassava, maguey
and sage plants are born.

Nita Luna
Albuquerque, N.M.

El Taller de Arte Popular se fundó en 1972, en Chicago, como centro para reforzar el movimiento muralista que había comenzado en 1967 con el *Wall of Respect,* iniciado por artistas de color en la parte sur de Chicago. De este movimiento, que tenía como base la comunidad, surgieron 20 mil o más murales en los Estados Unidos. Rini entró en la vida del Taller de Arte Popular tal vez en 1973, promoviendo el intercambio cultural.

Yo trabajé bajo la dirección del gran muralista mexicano David Alfaro Siqueiros en 1967 y 1968. Él escribió un libro muy importante titulado *Cómo se pinta un mural;* en realidad era un libro sobre dos cosas: el proceso de la pintura mural, la política de la pintura mural y el arte público. El taller obtuvo el permiso para editar el libro en inglés. El doctor Víctor Sorell, un profesor que trabajaba en Chicago, y Rini hicieron la traducción.

The Public Art Workshop was founded in 1972 in Chicago as a center that would really help to strengthen the mural movement which had begun in 1967 with the "Great Wall of Respect," a mural in southside Chicago initiated by black artists. Out of this community-based movement emerged 20,000 or more murals across the U.S. Rini wandered into the life of the Public Art Workshop probably somewhere in 1973, promoting intercultural exchange.

I had worked under the great Mexican muralist David Alfaro Siqueiros in 1967 and 1968. He had written a very important book called *"Como se pinta un mural"*, "How To Paint a Mural." It was really a book about two things: the process of mural painting and the politics of mural painting and public art. The Public Art Workshop got permission to produce the book in English. Dr. Victor Sorell, a professor

De esa manera, Víctor traducía primero un capítulo y se lo enviaba a Rini a cualquier lugar del mundo donde estuviera. Ella criticaba la traducción de Víctor y la enviaba de regreso a Chicago. Hubo muchas palabras o frases que Rini consideraba determinantes para comprender por completo a Siqueiros. Rini vino a Chicago y sostuvimos una conferencia especial sólo para tratar de esas palabras ya que ni Rini ni Víctor creían tener la traducción completa o correcta de ellas.

Rini se pasó cientos de horas en la traducción y la crítica al trabajo de Víctor. Al final teníamos un documento gigantesco. Estuvo sin tocarse por mucho tiempo, pero pronto será publicado en Inglaterra y saldrá a la venta gracias a la concienzuda campaña de Rini para reforzar el movimiento del arte popular en los Estados Unidos.

Creo que amaba a Rini, pero no estoy seguro de qué manera. Así que fui un día a Nuevo México a expresarle mi amor. Olvidé su respuesta, pero debió haber sido parecida a ésta: "Si realmente me amas, regresarás y harás más fuerte el Taller de Arte Popular; mejora las clases, divulga más información sobre los murales y el arte público..."

Le dije que estaba cambiando el Taller de Arte Popular al concepto que tenía de un museo de paz. El concepto era que a través de las artes, en especial las artes visuales, se podía comunicar al público temas sobre la paz, algunas veces de mejor manera que a través de conferencias o materiales escritos. Rini no respondió bien. Pienso que le incomodaba el hecho de que este proyecto requería mucho más dinero que el taller y que deberíamos obtenerlo de tipos adinerados y no de contribuciones de 5 o 10 dólares. Ella consideraba que el contacto inmediato con la comunidad era lo mejor.

Pienso que Rini es el epítome de una gran mujer comunista. Una camarada en la lucha por la paz y la justicia. Ella fue una gran partidaria del pueblo.

Mark Rogovin
Chicago, Illinois

in Chicago, and Rini produced the translation.

So Victor did the first translation of a chapter and it was then sent to Rini, wherever in the world she might be. She would make a critique of Victor's translation, which she then sent back to Chicago. There were a dozen words or phrases that Rini determined were critical to a full understanding of Siqueiros's book. So we had a special conference just to deal with those few words.

In all the translation and criticizing of Victor's work, Rini spent hundreds and hundreds of hours. Eventually we had a tremendous document. It sat for too long but now it will be published soon in England.

I guess I loved Rini. I wasn't quite sure how, but I went to New Mexico one day to express my love. I forget her response but it probably went something like this: "If you really love me, you'll go back and make the Public Art Workshop stronger, make the classes better, spread more information on murals and public art..."

I had told her that I was shifting from the Public Art Workshop to this concept I had for a Peace Museum. The concept was that via the arts—especially the visual arts—peace themes could be communicated to the general public sometimes better than with lectures or written materials. Rini did not respond well. I think she had a problem with the fact that this project would require much more money than the Workshop and we would have to raise it from well-off folks, not from $5 and $10 contributions or memberships. She felt that the immediate connection to the community was best.

I think that Rini is the epitome of a great communist woman, a comrade in the struggle for peace and justice. She was a great partisan of the people.

Mark Rogovin
Chicago, Illinois

Rini Templeton era una de esas personas cuya presencia en este mundo era una fuerza reconfortante. No se necesitaba estar mucho tiempo con ella. Uno sabía que estaba en alguna parte, y trabajaba, produciendo su arte del pueblo cuando y donde se le necesitaba, ampliando los límites del paisaje, el potencial humano, la simbología; rescatando pedacitos grandes y pequeños de culturas que el enemigo ha tratado de hacernos olvidar. Anudando lazos, conexiones, incansablemente.

La conocí a mediados de los años sesenta, en la Ciudad de México, donde estaba coeditando una revista poética, *El Corno Emplumado*. Un número importante de escritores y artistas se pusieron en contacto a través de la revista en esa década. Rini y yo nos comunicábamos ideas, imágenes y trabajo. Y había una sólida energía en esa comunicación.

Los ojos de Rini hablaban un lenguaje que yo entendía. Cada vez que miraba uno de sus dibujos me sumergía un buen rato en sus profundidades. Yo *confío* en sus dibujos. La gente que ha reflexionado sobre el arte político, sus peligros y limitaciones, su autenticidad, poder, y energía para infundir fuerza sabrán lo que quiero decir con eso.

Margaret Randall
Albuquerque, Nuevo México

Rini Templeton was one of those people whose presence on this earth was a comforting force. You didn't need to be in direct touch all that much. You knew she was somewhere, and you knew she was working. Producing her people's art when and where it was needed, pushing the limits of landscape, human empowerment, symbology. Retrieving bits and pieces of cultures the enemy has tried to get us to forget. Stretching the connections tirelessly.

We first met in the mid-sixties, in Mexico City, where I was co-editing a poetry magazine *El Corno Emplumado*. Hundreds of writers and artists contacted one another around the magazine throughout that decade. We communicated about ideas, images, work. There was a solid energy in that communication.

Rini's eyes spoke a language I understood. Whenever I'd see one of her drawings, over the years, I'd lower myself into it, long and hard. I *trusted* Rini's drawings. People who have thought about political art, its dangers and limitations, its authenticity, power, and energy for empowerment will know what I mean by that.

Margaret Randall
Albuquerque, N.M.

Hacia 1977 Rini se acercó a la Revista con sus dibujos; poco a poco se fue haciendo cargo del formato y la edición de *Punto Crítico*, con lo cual subió mucho la calidad de la publicación.

Durante los "cierres" nos instalábamos en mi casa y Rini trabajaba 72 horas seguidas, con intervalos para dormir un poco, lavar trastes, bajar al perro o jugar con José Miguel.

Coca-Cola y cigarros ayudaban a Rini a mantener ese ritmo; comía poco para que no le diera sueño y después de cada "cierre" enfermaba.

Rini no se permitía errores; recuerdo cuando se equivocó al escribir una cabeza: puso coope-

In 1977 Rini came to the magazine with her drawings under her arm.

Little by little she came to be in charge of designing and producing *Punto Crítico*. Under her direction its appearance greatly improved.

When it was time to put the magazine to bed we set ourselves up in my house. Rini worked uninterruptedly for 72 hours, with only a few breaks to do the dishes, walk the dog, play with my son José Miguel, or sleep for a short time.

Rini maintained this pace by drinking Coca-Cola and smoking. She ate very little (or she would fall asleep, she said). And after each new issue she got sick.

rativa en vez de corporativa. Remendó su error 5 mil veces, el tiraje de la edición, pegando encima la palabra correcta.

Me enteré de su padre cuando él enfermó. Rini no nos dejaba saber de ella más que por su trabajo, pero cuando estaba terminado. Nunca nos dejó intrusear en sus carpetas de bocetos, ¡lástima que ahora lo estamos haciendo!

Cuca Rivaud
México, D.F.

Rini never allowed herself any mistakes. I remember when she once put the word "cooperative" in a headline instead of "corporative." She corrected her mistake 5,000 times by hand, pasting the correct word over the wrong one.

I learned about her father only when he fell ill here. Rini never allowed us to know about her except through her work, and then only when it was finished. She never let us invade her sketchbooks. It is a pity we are doing it now!

Cuca Rivaud
Mexico, D.F.

Rini, veo tu risa loca, dientes espaciados y salvajes dentro de una boca ancha, la cara hacia atrás en sujeción completa a la risa, a la persona que enfrentas. Ojos llameantes bajo un pelo que escapa debajo de la pañoleta. Cara a lo Melina Mercouri. Rini del compromiso, con la risa, la idea, los principios, la lucha por la justicia.

Rini, en mi viaje a México en 1975 fuimos a la Universidad a mirar los murales. Cuando salíamos, dos tipos saltaron sobre mí, no buscando mi bolsa sino mi cuerpo de mujer joven y pelo rubio. Las migajas del imperialismo cultural. "Halcones", los llamaste. Te veía pateando, gritando, disparando flechas desde los ojos. Gritamos pidiendo ayuda a tres hombres que caminaban por ahí y ellos intervinieron en lo mismo, agarrando senos, cinco tipos y Rini y yo. Rini, gigantesca en sus botas negras y su rabia, te deshiciste de ellos. No nos conocíamos bien antes de ese momento. Temblando, nos sentamos a tomar cerveza y café en un sitio cercano y nos dimos cuenta de que algo muy profundo había ocurrido entre nosotras.

En un momento particularmente difícil de mi vida, pero maravilloso para el mundo, estuviste de nuevo conmigo. Era el 19 de julio de 1979 y bailamos por el triunfo ganado con tantas dificultades por los sandinistas en la *Mission Cultural Center;* bailamos juntas y tu carcajada me levantó el ánimo.

Rini—I see your crazy laugh, gap-tooth wild inside of wide mouth, face pulled back in complete commitment to your laugh, committed to the person you face. Blazing eyes under hair pulling away from under scarf. Melina Mercouri face. Rini of Commitment— to the laugh, the idea, the principle, to the struggle for justice.

Rini, on my trip to Mexico in 1975, we went out to the University to look at the murals. As we left, two men jumped me, going not for the purse but my young woman's body with the blond hair. The crumbs of cultural imperialism. *"Halcones"* you called them. I saw you kicking, screaming, arrows shooting from your black eyes. We called to three men walking by to help us and they got in on it too, grabbing breasts, five men and Rini and me. Rini giant in her black boots and her rage, and you got rid of them. We didn't know each other well before that moment. Shaking, we sat down to a beer at a cafe nearby and knew that something very deep had just taken place between us.

At a particularly difficult time in my life, but a wonderful one for the world, you were with me again. It was July 19, 1979 and we danced to the hardwon triumph of the Sandinistas at the Mission Cultural Center, we danced together and your wild laugh cheered me.

In 12 years, Rini, I must have spent no

SE JUNTAN POETAS: HOMBRES Y MUJERES, JOVENES Y VIEJOS "BEATS" DE TODAS LAS RAZAS DE AQUI DE SAN FRANCISCO CANTAN A TI: ¡NICARAGUA!

En 12 años, Rini, no debo haber pasado más que unos cuantos días contigo. Pero la calidad de ese tiempo juntas, y de los años separadas, fue de tal intensidad que siempre te tendré cerca. Tenemos ese profundo lazo que son nuestras ideas y la naturaleza pública del arte. El arte se hace por y para la gente, para que aprenda y se emocione con él. Desde su contenido, a través del proceso de reproducción hasta su función final, tu arte muestra a la gente en movimiento, una verdad que se esparce.

Jane Norling
San Francisco, California

more than a few days with you. But the quality of that time together, and of the years apart, was of such intensity that I will always have you close to me. We have that deep connection through our ideas about the public nature of art. Art is made by and for as many people as can learn from and be moved by its production. From content through process of reproduction to final function, your art shows people moving, a spreading-out of the truth.

Jane Norling
San Francisco, California

Conocí a Rini en la década de los setenta, cuando ya había pasado el auge de los movimientos contra la guerra y en favor de los derechos civiles, cuando mucha gente tratábamos de sostener y hacer avanzar los ideales de paz y justicia social.

En 1980 descubrí hacia dónde se dirigía Rini con su arte. Una tarde, miraba algunos de sus dibujos, después de diez minutos vi y sentí claramente lo que sólo había intuido antes en su trabajo. La esencia de su arte era excluir de los dibujos todo lo que no se relacionara con la lucha de la clase trabajadora y la relación del individuo con ella. Todo su trabajo gráfico expresaba algún aspecto de la lucha humana por sobrevivir contra la fuerza de la opresión. Más aún, sus dibujos estaban impregnados por un sentimiento de victoria, de ganar en la lucha a través de la unificación de todos los trabajadores: campesinos, obreros, habitantes de ciudades perdidas, ya fuera que las imágenes se refirieran a una marcha de protesta, o a una huelga.

Ella vio la actitud maravillada en mi cara, el ceño fruncido.

—¿Qué piensas, Jim?, preguntó.

—Rini, creo que eres una marxista, contesté.

—¿Qué quieres decir?

—Tus dibujos van al centro de un tema. Captan la condición de clase del pueblo en

Rini and I met in the 1970's, after the peak of the U.S. anti-war and civil rights movements, when many of us were trying to sustain and advance the causes of peace and social justice in spite of the decline of the mass movements.

One afternoon, I was looking over some of Rini's drawings. After ten minutes or so, I finally saw and felt clearly what I had only sensed before. All her drawings were about some aspect of the human struggle for survival against the forces of oppression. Even more, her drawings were impregnated with a feeling of victory, of winning the struggle by unifying all working people—peasants, factory workers slumdwellers. A completed "rini" drawing, even if it showed only one person or one object (a building, for example, excluded everything else, leaving naked and bare the human/social essence.

She saw the look of wonder on my face, the furrow on my brow.

"What do you think, Jim?" she asked.

I answered: "Rini, I think you're a Marxist."

She asked: "What do you mean?"

I answered: "Your drawings go to the heart of a matter. They capture the class component of individuals in struggle. They take a stand for the oppressed. They commune. They com-

lucha. Se pronuncian por los oprimidos. Comunican. Se logran comunicar, a través de toda la mierda existente, con el alma de quien los ve. De eso trata exactamente el marxismo, ¿no?

Por primera vez, a pesar del tiempo que la había conocido, Rini, una persona intensamente cerrada, se puso tímida, casi avergonzada. Dejó caer la vista, se ruborizó. Nerviosamente encendió un cigarrillo y aspiró largamente.

Luego me miró y dijo:

—Gracias.

Más o menos un año después, reuní la audacia suficiente para pedirle a Rini que hiciera el trabajo artístico para mi nuevo libro, *México*. Para mi sorpresa, le encantó hacerlo. Pero hizo más, por supuesto. Me ayudó a desarrollar algunas ideas con su crítica certera, sobre los puntos que eran vagos o perdían lo que era esencial. Los lectores de ese libro y yo no lo lamentamos.

El profundo sentimiento de clase de su arte, nos sobrevivirá a todos.

James D. Cockcroft
Chestertown, Nueva York

Conocí a Rini en 1974, en una conferencia sobre murales en Boston a la cual había sido invitada para dar una plática sobre los murales chilenos del periodo de Allende. Ya que la conferencia consistía principalmente de artistas de moda, arquitectos e inversionistas, el pequeño grupo de muralistas se organizó en una especie de guerrilla para "invadir" todas las sesiones y presentar su posición. Rini, por supuesto, formó parte de este grupo.

La siguiente vez que nos encontramos fue en México (quizás en 1977) cuando fui a ver los murales del Grupo Arte Acá de Tepito. Cuando buscamos a los artistas del Arte Acá, no había ninguno de ellos con quien hablar, por lo que Rini dijo que ella regresaría otra vez y me enviaría la información sobre ellos, lo cual hizo. Ella era así. Una verdadera revolucionaria y una buena persona.

Eva Cockcroft
Nueva York, Nueva York

mune past all the bullshit to the very soul of the viewer. That's what 'Marxism' is all about, isn't it?"

For the first time in the course of my knowing her, Rini grew shy, almost embarrassed. She dropped her eyes. Her cheeks flushed. She nervously lit a cigarette and took a long drag.

Then she looked up and said:

"Thank you."

A year or so later, I marshalled the audacity to ask Rini to do the art work for my new book, *Mexico*. She did more, of course. She helped me develop the ideas in the book, criticizing it sharply wherever I was vague or missed the essence of a question. I, and the readers of that book, had no regrets.

The deep class feeling of her art will outlive us all.

James D. Cockcroft
Chestertown, New York

I first met Rini in 1974 at a murals conference in Boston, where I had been invited to lecture on the Chilean murals of the Allende period. Since the conference consisted mainly of mainstream artists, architects and funders, the small community murals group organized itself into a kind of guerrilla contingent to "invade" each of the sessions and present the community position. Rini, of course, became a part of this.

The next time we met was in Mexico (probably in 1977) when I went to see the *Arte Acá* murals in Tepito. When we looked for the *Arte Acá* artists to speak with them, they were not around. So, Rini said she would go back another time and send me information about them—which she did. She was like that. A true revolutionary and a good person.

Eva Cockcroft
New York, N.Y.

Rini y yo nos conocimos en una fiesta de Año Nuevo en 1976, en la casa de Cuernavaca de los Mascarones, una compañía mexicana de teatro popular.

Habíamos unas veinte personas paradas, formando un círculo y turnándonos para brindar por el Año Nuevo. Recitamos poemas y cantamos canciones rancheras y de protesta. Rini no podía pasar inadvertida, no sólo porque ella era la única norteamericana además de mí, sino también a causa de sus ojos intensos, su español intachable, su absoluto compromiso con los votos revolucionarios que hacíamos. Fue en este escenario teatral y semiebrio en el que Rini y yo nos encontramos como almas gemelas, amantes hasta lo más profundo de nosotros del exceso y la calidez de la cultura mexicana; dedicados a acortar la distancia que separa este México de nuestro Estados Unidos natal. Cuando nos conocimos yo elaboraba un artículo sobre México para NACLA con mi amigo y colaborador Ed McCaughan. Rini trabajaba con varios grupos culturales en la Ciudad de México y con el fotógrafo español Manolo. Le pedimos ayuda y de súbito nos empezó a mandar dibujos, fotografías, estudios económicos y montañas de recortes de periódicos, además de sus propios análisis de los acontecimientos. Ella deseaba tanto ver publicado un libro sobre México que vino a Oakland en 1978 a pasar nueve difíciles meses (sólo iban a ser dos), diseñando y dirigiendo su producción. Sin su ayuda nunca se hubiera publicado *Beyond the Border*.

En julio de 1983, Rini nos escribió mientras iba en un tren hacia los Estados Unidos, desde el norte de México.

"En algún lugar de Coahuila ya es de tarde. Estuve inclinándome fuera de la plataforma de la ventana: el aire es caliente. Campos, montañas, pequeños pueblos hechos de adobe. Las personas en los campos que hacen señas con la mano al tren. Sol, viento caliente, tierra inmensa. Un niño con unas doscientas cabras, maíz tierno, maíz maduro, el vuelo de los mirlos sobre la alfalfa regada. Oscuras montañas bordean el horizonte, el cual se perfila con ma-

It was at a New Year's party in 1976 at the Cuernavaca home of *Los Mascarones,* a popular Mexican theater troop, that Rini and I first met. About 20 of us stood around in a large circle taking turns toasting the New Year —reciting poems and singing *rancheras* and protest songs. Rini was hard to miss, not just because she was the only other North American there, but because of her intense eyes, her flawless Spanish, her absolute involvement in the revolutionary pledges we were making. It was in this semi-inebriated, theatrical setting that Rini and I found ourselves as soulmates—lovers deep down of the warmth and excesses of Mexican culture, and dedicated to help bridge the canyons that separated this Mexico from our native United States.

At the time we met, I was researching an article on Mexico for NACLA with a friend and co-worker, Ed McCaughan. Rini was working with a variety of cultural groups in Mexico City and with the Spanish photographer, Manolo. We asked for her help, and suddenly she was supplying us with drawings, photographs, economic studies and mountains of newsclippings plus her own analyses of events. She wanted to see a book on Mexico published so much that she came to Oakland in 1978 to spend 9 difficult months (it was supposed to be 2) designing and overseeing its production. *Beyond the Border* would never have gone to print without her.

In the years that followed—I'd since left NACLA and become a printer and sometimes writer—Rini continued to visit our family on her trips north, as she made her rounds like a modern-day circuit preacher/teacher/artist.

In July of 1983 Rini wrote us while she rode the train north from Mexico to the U.S.:

"Late afternoon now, somewhere in Coahuila. Have been hanging out the platform window into the hot wind. Fields, mountains, small adobe towns. People in the fields who wave at the train. Sun, hot wind, vast land. A boy with a couple of hundred goats, new corn, ripe corn, a flight of blackbirds over irrigated alfalfa. Dark mountains rim the horizon, out-

yor firmeza al descender los ángulos del sol...
¡Ay, ay mi amado México. Qué bello eres y
cuánto te falta para ser tan bello como deberías
ser!

El problema con 'dejen a América ser Amé-
rica otra vez', es que nunca ha sido Améri-
ca... ¿lo será alguna vez?"

Uno de los temas más difíciles, casi tabú
para Rini era su familia. Mantenía la mayoría
de sus sentimientos y pensamientos escondidos.
Una excepción fue la carta que envió en 1985,
después de asistir a una reunión familiar en
Hawai, la primera a la que asistía en muchos
años y el comienzo del proceso de reconcilia-
ción y cicatrización. Al final de ella escribió:
"Neruda dijo: no olvides las rocas; y esta costa
ha sido un buen reencuentro. Ustedes y Alex
insisten acerca de la familia y me han ayudado
a apreciarla a pesar de los escollos... gracias,
los amo."

El terremoto de la Ciudad de México que
mató a más de 10 mil personas en 1985 motivó
a Rini a crear una red de solidaridad en los
Estados Unidos. Se convirtió en una organiza-
dora de tiempo completo, viajando a través del
Suroeste. Fue autora de varias docenas de ar-
tículos de prensa y de discursos dirigidos a
educar a los norteamericanos acerca de la si-
tuación que existía tras los terremotos: la de-
pendencia en el extranjero, la crisis de la deuda,
la corrupción política, la austeridad económica,
organizando para los que carecían de casa en
la Ciudad de México. En una de sus declara-
ciones dijo:

"Tenochtitlán. Zócalo, la plaza principal de
la Ciudad de México, noviembre 2, día de los
muertos. Las personas van ahí, miles, decenas
de miles. Con flores, con canciones, con velas.
Una por cada uno de los muertos en el terre-
moto, ¿miles?, ¿decenas de miles?, ¿alguna vez
sabremos cuántas vidas quedaron soterradas en
las ruinas?, ahí brillan: cada muerto es una
pequeña luz para el camino de la reconstruc-
ción. Una lucha más para los mexicanos. La
sobrellevan con *slogans,* con flores, con peque-
ñas velas. Podemos encender estas velas para
acompañarlos."

lined more sharply as the sun angles down...
Ay, Ay, my beloved Mexico. How beautiful
you are, and how much you lack to be as
beautiful as you should be!

"The trouble with 'Let America be America
again' is that it hasn't ever been America...
will it be?"

One of the most difficult, almost taboo sub-
jects with Rini was her family. She kept most
of her feelings and thoughts behind a curtain.
One notable exception was a letter she sent in
1985 after a family reunion in Hawaii—the
first she'd attended in many years, and the be-
ginning of a reconciliation and healing process.
At the end she wrote:

"Neruda said, don't forget the rocks, and
this coast has been a good reencounter. You
guys and Alex insist about family and you've
helped me to appreciate, across the rifts...
Thank you, love you."

The Mexico City earthquakes that killed
over 10,000 people in 1985 moved Rini to cre-
ate an emergency fund and solidarity network
in the U.S. to support survivors of the disaster.
She became a fulltime organizer, traveling
through the Southwest, and author of several
dozen press releases and speeches aimed at edu-
cating North Americans about the issues behind
the quakes: foreign dependency and the debt
crisis, political corruption, economic austerity,
organizing by the homeless in Mexico City. In
one statement she said:

"Tenochtitlán, Zócalo, main square of Mexi-
co City. November 2nd, Day of the Dead. The
people go there, thousands, tens of thousands.
With flowers, with songs, with votive candles.
One for each earthquake dead. Thousands?
Tens of thousands? Will we ever know how
many lives were snuffed out in the ruins? There
they shine, each dead one a little light for the
path of rebuilding. It is one more struggle for
the Mexican people. They undertake it with
slogans, with flowers, with little candles. We
can light these candles to accompany them."

"I'm just a rolling stone," Rini once told
me. But she made friends and advanced soli-
darity everywhere she paused and, by her roll-

"Soy sólo una piedra rodante", me dijo Rini una vez, pero hizo amigos y alentó la solidaridad adondequiera que paraba y por medio de su movimiento rodante nos mantuvo a todos juntos de alguna manera.

Al releer sus cartas, me sorprendo de sus palabras sobre la muerte de la lideresa chicana Magdalena Mora, ocurrida en mayo 28 de 1981. El pueblo que describe podía ser el de Pilar, y sus palabras nuestras:

"Magdalena yace enterrada en lo alto de una colina de Michoacán, desde la cual se pueden ver granjas y pueblos, hay carreteras y minas, viejas milpas y grandes árboles, montañas en la distancia. Una vez muerta no hay mejor lugar donde pudiera estar, excepto donde está, en los corazones de nosotros, los que tuvimos la alegría de conocerla y quienes ahora tenemos la responsabilidad de continuar su espíritu amoroso y combativo en busca de la construcción del socialismo sin fronteras...
Amor y venceremos, Rini."

Peter Baird
Sacramento, California

ing, she kept us all together somehow. In looking through her letters, I am struck by her words about the death of Chicana leader Magdalena Mora on May 28, 1981. The village she describes could be Pilar and her words, ours:

"Magdalena is buried high on a Michoacán hillside, you can see farms and towns, there are highways and mines, old *milpas* and high trees, mountains into the distance. Once dead, there is no better place that she could be. Except where she also is, in the hearts of us who had the joy to know her, and who now have the responsibility to carry forward her loving and combative spirit in the fight for the construction of socialism *sin fronteras*. Love *y venceremos*, Rini."

Peter Baird
Sacramento, California

Mi esposa y yo estamos grabando estos comentarios acerca de Rini en el carro, mientras viajamos del sur de Nuevo México de regreso a Santa Fe.

Ray: En el verano de 1976 supimos que Rini buscaba a alguien que rentara u ocupara la casa de Pilar, ella regresaba a México. Fuimos a hablar con Rini y llegamos a un acuerdo.

Al vivir en Pilar Hill, tomé unos *videotapes* en Arizona, para una organización de derechos humanos que trabajaba con indocumentados y jornaleros del área de Phoenix.

Una vez llevé esos *videotapes* a Washington para que sirvieran de testimonio en las audiencias del tribunal. Viajé hasta allá desde Arizona en una camioneta con ocho personas, cinco de ellas eran indocumentados. A mi regreso, se detuvieron en Pilar y me dejaron para que durmiera ahí. Cuando se lo conté a Rini, se puso muy contenta. Con frecuencia expresaba

My wife and I are recording these comments about Rini in the car while traveling from southern New Mexico back to Santa Fe.

Ray: In the summer of 1976 we learned that Rini was looking for somebody to rent or occupy the Pilar house, she was going back to Mexico. We both went up and talked to her, and worked out an arrangement.

While living in Pilar Hill, I did some video tapes in Arizona for a human rights organization working with undocumented aliens and farmworkers in the Phoenix area. Once, when I took those tapes to Washington D.C. for testimony and court hearings, I traveled there from Arizona in a van with 8 people, 5 of them undocumented. On the way back, they stopped in Pilar to drop me off and spent the night there. When I told Rini about this, she was really pleased. She often expressed that she wanted to turn her house in Pilar into

que deseaba convertir su casa de Pilar en un tipo de instalación que fuera utilizada por personas políticas, ya fuera como refugio, o como un lugar para organizar o para trabajadores, del estilo de los trenes clandestinos. Ella era ese tipo de personas, siempre deseosa de compartir recursos.

Donna: En 1985, recogí a Rini en Albuquerque, ella necesitaba un aventón a Truth or Consequences para tomar el camión que iba a El Paso. Cuando llegamos, la vi a la cara y me di cuenta de que no estaba segura de tener dinero suficiente para pagar el autobús, así que le pregunté si podía prestarle algún dinero, pero no lo quiso. Sólo llevaba una maleta y dos bolsas colgadas al hombro y antes de que el autobús partiera, me dio una de las bolsas y me dijo que la guardara. Esa fue la última vez que la vi.

Ray: Nuestros dos años en Pilar fueron increíbles y ambos estaremos siempre agradecidos a Rini. Nos abrió la oportunidad de experimentar un mundo maravilloso.

Ray Hemenez y Donna Martin
Santa Fe, Nuevo México

En lo personal, no sólo encuentro identificación en el quehacer militante, sino también en lo artístico, siempre tuve la curiosidad de conocer a quien elaboraba las gráficas de la revista *Punto Crítico,* pues, tengo que decirlo, influía en el tipo de trabajo que realizo; esperaba siempre sus publicaciones para ver cómo ilustraría los acontecimientos, y es necesario decirlo, Rini de algún modo era una instructora, una maestra colectiva que en el lenguaje más sencillo de la imagen, podía exponer la esencia de los acontecimientos, podía ahorrar muchas palabras, que incluso son inaccesibles a los trabajadores, que en cambio captan de inmediato una imagen y que aprenden-enseñando casi siempre usando el lenguaje oral y la imagen gráfica.

Jesús Peraza
Mérida, Yucatán

some kind of facility, if you will, to be used by political people—whether it be a refuge or a place to organize or for workers, like part of an underground railroad or something. She was that kind of person, always wanting to share resources.

Donna: In 1985, I picked up Rini in Albuquerque—she needed a ride to Truth or Consequences to take the bus down to El Paso. We got to Truth or Consequences and I realized by a quick look at her face that she wasn't sure she had enough money for the bus. So I asked her if I could lend her some money, but she didn't want that. She had one suitcase and two bags over her shoulder and before she got on the bus, she gave me one of the shoulder bags and told me to keep it. That turned out to be the last time I saw her.

Ray: Our two years in Pilar were wonderful and both of us will always be grateful to Rini. She opened the opportunity for us to experience an incredible world.

Ray Hemenez and Donna Martin
Santa Fe, N.M.

I personally identify with Rini not only in politics but in art. I always wanted to meet the person in charge of the graphic work in *Punto Crítico* magazine because, I have to say it, she influenced my work. I always looked forward to the magazine to see how she would illustrate events. And I have to admit, she was a teacher who could express the essence of happenings in the language of images. She could save words that, in addition, workers find hard to understand although they grasp an image immediately and almost always learn/teach using oral language and the graphic image.

Jesús Peraza
Mérida, Yucatán, Mexico

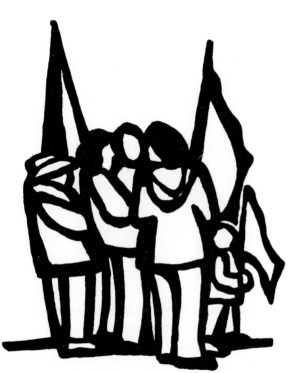

¡Ay! Compañera Rini... ¿Cuándo te conocí?... How many years have passed que llegué a tu casita allá en Pilar Hill... Upon arrival we shook hands y al partir nos dimos un abrazo... un abrazo fuerte that said we would be friends for muchos años.

Y más tarde, in 1977, viniste a trabajar conmigo en Oakland, en el Taller de Artes Gráficas. I could see you already had some background in serigrafía, pero querías saber más about the technical aspects. ¡Cómo tomabas notas sobre lo que te dije! Then, años después, hicimos un poster juntos por primera vez, for the University of Texas en Austin.

¡Ay! Compañera Rini y hoy que triste me siento... que ya por aquí no dejarás huellas, no lo puedo creer... y yo esperando your next visit... tus visitas que siempre nos dejaban llenos de esperanza... "que sí se podía". You would lift our spirits y siempre llegabas a tiempo. Con tu "qué tal compa" and your smile que nunca te dejaba y platicábamos... the wine would finish y seguíamos... Se acababan los cigarros y otro nacimiento del Sol y todavía platicando... platicando y planteando proyectos... proyectos that were never fulfilled because you were always leaving... ¿Pa' dónde vas ahora?... "Pues voy a Arizona, a ver qué dicen los cuates, y enseguida a México porque tengo que hacer unos trabajos"... and you would leave and our spirits would be soaring, wishing we had your wings... What an example.

¡Ay! Compañera Rini... when you arrived at your house, banderas rojas appeared behind you y nos dejabas unas...

¡Ay! Compañera Rini, cuántas banderas nos has dejado... desde Cuba a Nicaragua, México... espero el día que se junten todas las banderas como tú las mirabas... unidas... y tú adelante con tu risa... "Sí se puede... ¡Sí se puede!" Enseñándonos el camino.

Malaquías Montoya
Elmira, California

Ay, Compañera Rini... When did I meet you? How many years have passed since I arrived at your little house there in Pilar... Upon my arrival we shook hands and when I left, we embraced... a strong embrace that said we would be friends for many years.

Later, in 1977, you came to work with me at the Graphic Arts Workshop in Oakland. I could see you had some background in silkscreen, but you wanted to know more about the technical aspects. You took so many notes on what I said! Then years later we did a poster together for the first time, for the University of Texas at Austin.

Ay, Compañera Rini, how sad I feel now... I can't believe that you won't be leaving your footprints here any more... and here I am, waiting for your next visit... your visits which always left us filled with hope... "yes, it can be done." You would lift our spirits and you always arrived just in time. With your "how is it going, *compa?*" and the smile that never left you, and we would talk... the wine would finish and we went on... The cigarettes would be finished and another dawn come, and still talking... talking and planning projects... projects that were never fulfilled because you were always leaving... Where are you going now? "I'm going to Arizona, see what the folks there are saying, then straight on to Mexico because there's work I have to do there"... and you would leave and our spirits would be soaring, wishing we had your wings... What an example.

Ay, Compañera Rini... when you arrived at our house, red banners appeared behind you and you left us some...

Ay, Compañera Rini, how many banners you left us... from Cuba, Nicaragua, Mexico... I am waiting for the day when all the banners will be together, as you saw them... united... and you moving forward with your smile... "Yes, it can be done... Yes, it can be done!" Showing us the way.

Malaquías Montoya
Elmira, California

Rini y yo trabajamos juntas en el *Data Center* de Oakland, California, en una exposición llamada *"The Right to Know"* (El derecho a saber). La exposición fue creada por Rini utilizando el concepto del periódico mural que podía colocarse con facilidad en reuniones, salas de espera o bibliotecas. Esta primera "mini-expo" como la llamamos identificaba el analfabetismo, el racismo, el sexismo, la monopolización de los medios de comunicación, la restricción y la censura del gobierno como barreras para la comprensión de nuestra propia historia. Siendo bibliotecaria durante cuarenta años yo tenía una pasión por el derecho de ser informados, y Rini la tradujo en una presentación visual. La "mini-expo" *"The Right to Know"* ha sido expuesta en una convención de la Asociación de Bibliotecas de California, en varias de bibliotecas públicas y también ha servido como apoyo para conferencistas sobre la materia.

Uno de los recuerdos que permanecen claros en mí, es la paciencia y el aliento que Rini me dio durante el proceso de redactar los textos de la "mini-expo". Por lo general tengo una gran dificultad para escribir, en especial cuando el asunto me interesa. Rini habló conmigo, escribió lo que ella creía que yo deseaba decir, esperó con paciencia aun cuando eran borradores, me alentó y al final lo logramos. Nunca olvidaré la manera en que esa mujer intensa, impulsiva, contuvo su urgencia y tranquilizó sus ojos para que yo no sintiera la presión.

Zoia Horn
Oakland, California

Rini and I worked together at the Data Center in Oakland, California, on an exhibit called "The Right To Know." The exhibit was created by Rini using the concept of a wall-newspaper that could be put up easily at meetings, in halls and libraries. This first "mini-expo," as we called it, identified illiteracy, racism and sexism, media monopolization, government restriction and censorship as barriers to understanding our own history. As a librarian of some 40 years, I had a passion for our right to be informed, and Rini translated this into a visual presentation. "The Right To Know" "mini-expo" has been exhibited at a California Library Association convention, at a number of libraries, and as back-up for speakers on the subject.

One of the memories that remain firmly with me is the patience and encouragement Rini gave me during the process of writing the commentaries for the "mini-expo." I frequently have great difficulty in writing, particularly when I feel strongly about the subject. Rini talked with me, wrote down what she thought I wanted to say, waited patiently even though there were deadlines, encouraged me, and finally it all came together. How this intense, driving woman contained her urgency, and quieted her eyes so that I could not feel the pressure, is something I will never forget.

Zoia Horn
Oakland, California

Cuando conocí a Rini yo me hallaba en un periodo vacío de mi vida. Trabajaba para un partido marxista de Estados Unidos, que estaba, digámoslo así, estancado en sus gustos culturales. Yo era una artista empírica. Continuaba dibujando y sometía mis ideas, y como les sucede a los artistas en cualquier parte, me rechazaban. Después de unos cuantos años, comencé a pensar: "quizá tienen razón".

I met Rini in a dry period. I was working with a Marxist party in the United States. The party was somewhat staid in its cultural tastes. I would submit ideas and, as with artists everywhere, get rejected. But I was a bone-marrow artist—not trained—so after a few years, I started to think: "Maybe they're right."

Then I met Rini. She took the time to look at my work and, without placing any judgment

Luego conocí a Rini. Se tomó el trabajo de ver mi obra y sin juzgar su mérito político o artístico, me animó. Lo importante era *hacerlo* y *continuar haciéndolo*. La calidad llegaría con la práctica. Era como hablar con alguien que amaba bailar, aun si no era un bailarín espléndido. Bailar era divertido, era necesario, así que bailemos.

Laurie Rosenfeld
San Francisco, California

on its political or artistic merit, she was just plain encouraging. We went drawing together and all of a sudden it didn't matter if stuff was good or bad. *Doing it* and *continuing to do it,* that was what was important. Quality would come with practice. It was like talking to someone else who loved to dance. Dancing was fun, it was necessary, so let's dance!

Laurie Rosenfeld
San Francisco, California

Rini hizo dos dibujos mientras Martha, yo y una muchacha mexicana llamada Rocío tocábamos en un concierto en la Sala Nezahualcóyotl en la Ciudad de México en solidaridad con el Uruguay en 1978. "Úsales como quieras", me dijo, cuando los envió. Era una joya, un ser humano sensible y exquisito. Tuve mucha suerte de que ella se detuviera a contemplarnos y darnos unos rayitos del sol con su amistad.

Rini made two drawings while Martha, I and a young Mexican woman named Rocío played in a concert at the *Sala Nezahualcóyotl* in Mexico City in solidarity with Uruguay, in 1978. "Use them as you like," she wrote me when she sent them. She was a jewel, a sensitive and superb human being. I was very lucky that she stopped to contemplate our group and to give us a few sun-rays of her friendship.

Rini Templeton
laboriosa y dedicada
su nombre evoca
templos y campanas

De sus manos
manaban dibujos
—reflejos de su alma—
que ella regalaba
y repartía como pan
a los que lo necesitaban

Su vida es un mural
de aconteceres
pintados con amor
que quedará
por siempre en la memoria
de aquellos que supimos
la alegría
de haberla conocido.

Suni Paz
Nueva York, N.Y.

Rini Templeton
hardworking and committed,
her name evokes
temples and the sound of bells

From her hands
drawings flowed
—reflections of her soul—
that she gave away
and handed out like bread
to those who needed them

Her life is a mural
of events
painted with love
that will remain
always
in the memory of those among us
who had the happiness
of knowing her

Suni Paz
New York, N.Y.

Rini asistió a la Conferencia de Murales en Chicago en mayo de 1978. Nos mostró transparencias del trabajo de varios colectivos de artistas mexicanos. El material de Rini despertó interés, pero no fue el platillo fuerte de la Conferencia.

Lo que sí se conectaba con muchos de nosotros era su naturaleza colectiva, el alcance claramente político del trabajo que mostró y la preocupación por innovar y experimentar con nuevos formatos de presentación. De entre nosotros, quienes llegamos a la pintura mural desde el activismo político y como una forma de permitirnos ser activistas como artistas, todo eso era atractivo e importante.

De manera que las transparencias de Rini fueron interesantes, pero de alguna manera distantes de nosotros. Fue ella quien estuvo maravillosamente presente, inmediatamente se volvió una participante relevante, una colega.

Me impresionó mucho. Rini era una de esas almas escasas que tienen el don de entrar plenamente en cada conversación, de manera que uno siente su atención, el contacto humano detrás, dentro de cualquier cosa que se esté diciendo. Un foco de calidez y energía.

John Weber
Lake Forest, Illinois

Rini came to the Community Murals Conference in Chicago in May, 1978. She showed slides of the work of several Mexican artist collectives. Rini's material elicited interest but was hardly the centerpiece of the conference.

What did connect for many of us was the collective character, the clearly political thrust of the work she showed, and the concern for innovation and experimentation with new formats of presentation. For those of us who came to mural painting from political activism, and as a form that allowed us to be artists who were activists, all that had clear appeal and relevance to our concerns.

So Rini's slides were interesting, but still somehow distant from us. It was Rini herself who was wonderfully present—immediately an important participant, a colleague. She made a very great impression on me. She was one of those rare souls who have the gift of fully entering into each conversation, so that one feels their attention, feels the human contact behind, within, whatever is being said. A focus and warmth—and energy.

John Weber
Lake Forest, Illinois

Era el otoño de 1979, yo estaba realizando mi tercer año de internado en el hospital *Cook County* en Chicago. Había problemas para mantener el hospital abierto. Los problemas provenían desde 1939, y esta vez era una de las peores épocas y en mi opinión bien podían haberlo cerrado. Rini llegó y nos preguntó si podíamos ir al hospital, nosotros dijimos: claro. Ella dijo que había hecho "arte xerox". Yo no tenía idea de lo que era eso pero quería ser cortés. Así es que fuimos y regresamos con un montón de dibujos, (después nos explicó lo que era el "arte xerox") y los fotocopiamos. Guardamos esos dibujos en la oficina y los usamos en nuestro periódico, en un calendario

It was the fall of 1979 and I was in my third year as an intern at Cook County Hospital in Chicago, Illinois. There was a struggle then to keep the hospital open. The struggle had been going on since at least 1939 but this was one of the worst times and in my opinion, they really might have closed it. Rini came and asked if she could go around the hospital and we said, sure. She said she did "xerox art." I had no idea what that was, but I was trying to be polite. So she went off and came back with a whole stack of drawings. Then she explained what "xerox art" was, so we xeroxed them. We kept those drawings in the office and used them in our newsletter, in a

y en otras cosas. Ella sólo vino una o dos veces pero la recuerdo con claridad, porque usamos mucho esos dibujos por largo tiempo.

Linda Murray
Chicago, Illinois

calendar, other things. She came only once or twice but I remember her clearly because we used those drawings a lot, for a long time.

Linda Murray
Chicago, Illinois

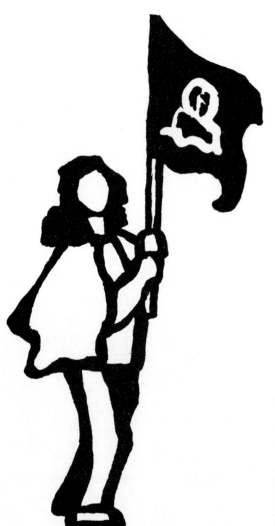

Inicié una relación personal y de trabajo con Rini en 1980, cuando varios compañeros participamos en el Comité Ejecutivo del SITUAM (Sindicato Independiente de Trabajadores de la Universidad Autónoma Metropolitana). La intención de ese Comité Ejecutivo era dar una vida mucho más intensa al sindicato. El papel de la prensa en este proyecto era muy importante. Para ello solicitamos la colaboración de Rini en las tareas de expresión gráfica y edición.

Rini se incorporó con mucho entusiasmo y profesionalismo. Organizó talleres para enseñar las técnicas básicas de prensa sindical a trabajadores de dentro y fuera del SITUAM. Los documentos, folletos, volantes y periódicos del SITUAM y de organizaciones sindicales fraternas fueron pronto teñidos con la fuerza expresiva de la gráfica de Rini y enriquecidos con la técnica y profesionalismo de su trabajo de edición.

Eran momentos difíciles para el sindicato en los que las ideas debían de pasar por largos periodos de maduración antes de poder expresar las necesidades y sentimientos de los miembros del sindicato. El proceso de discusión era difícil, a momentos desesperante. Vi varias veces a Rini sentarse y permanecer atenta y tomando notas en esas largas discusiones. Ella, sin embargo, embuida por esa pasión de desentrañar y aclarar los procesos de lucha de los trabajadores permanecía ahí con atención y entusiasmo.

Rini también desempeñó un trabajo muy importante en el apoyo a las tareas de solidaridad del sindicato. Pues bien, compañeros de grupos y sindicatos democráticos llegaban a las oficinas del SITUAM en busca de apoyo y orientación. El trabajo de expresión y prensa era cru-

In 1980 I established a personal and working relationship with Rini while participating in the Executive Committee of SITUAM (Autonomous Metropolitan University Workers' Independent Union). The purpose of this committee was to invigorate the union, give it more life. The importance of the union's press was obvious and so we asked Rini to participate in its graphic and production work.

Rini joined the group with enthusiasm and professionalism. She organized workshops to teach the basic techniques of a union press to workers inside and outside SITUAM. Leaflets, newspapers and internal documents were prepared by SITUAM and other labor organizations, using Rini's powerful graphics and enriched by her techniques and knowledge of production work.

Those were very hard times for the union and ideas passed through long periods of maturation before they came to express the needs and feelings of union members. The discussion process was difficult, at moments it seemed hopeless. Several times I saw Rini, seated, very attentive and taking notes during these long discussions. Passionate in her desire to understand the process, Rini stayed on, intent and enthusiastic.

Rini also played an important role in the union's solidarity work. *Compañeros* from groups in the democratic union movement came to the SITUAM offices looking for support and help. Public relations and press work were crucial then, and Rini gave them all her energy and attention. About three times as many pieces of solidarity literature were printed then than before, and the same amount of publications and orientation materials or more. Rini was key to this work and she personally did

cial en esos momentos y Rini volcó sus esfuerzos y dedicación. Se imprimían trabajos de solidaridad alrededor de tres veces más y probablemente se dedicaban tanto o más esfuerzo de edición y orientación. Una pieza clave en ello fue Rini, quien personalmente realizó una buena parte de ese trabajo e impulsó la práctica de "hacer el trabajo si existen los recursos para hacerlo".

Muchas veces tenía planeado retirarse a la una de la tarde, pero el trabajo se postergaba y se iba cuatro, cinco, seis horas después debido a una cotidiana emergencia. Varias veces trabajamos juntos pegando, formando, etcétera, cada una de esas luchas.

Así, su trabajo fue muy importante no sólo en esos quehaceres cotidianos sino también en proyectos más generales como: La Jornada Contra los Despidos, La CoSiNa (Coordinadora Sindical Nacional), y muchos otros.

Eduardo Zepeda
México, D.F.

much of it, advocating that one should "do the work if the resources exist to do it."

Sometimes she would plan to leave at one in the afternoon but the work would be delayed and she would leave four, five or six hours later because of some emergency. Occasionally we worked together, doing layout or paste-up, as a result of some work that hadn't been planned and was urgently needed.

Thus her work was very important, not just in these everyday tasks but in more wide-ranging projects such as the *Jornada contra los despidos* (Day of Opposition to Firings), Co-SiNa (National Coordinator of Unions), and many others.

Eduardo Zepeda
Mexico, D.F.

Siempre callada, lápiz a la mano, recogiendo gráficamente expresiones de la lucha social... La primera vez que la vi, desde la columna que marchaba hacia el Zócalo, la "güera de huaraches" estaba encaramada en una de las bancas de Paseo de la Reforma (después sabría de su recoger la historia en rostros, ambientes, multitudes, líneas que dibujaban la lucha social de cada día). Terminaba 1980 en un ambiente de agitación en el sindicalismo universitario, a raíz de las modificaciones legislativas que golpearon duramente los derechos laborales.

Como miembro del Comité Ejecutivo del SITUAM me hablaron de "una diseñadora que encajaría muy bien en el trabajo que necesitábamos"; contratamos a Rini... El Contrato Colectivo del SITUAM estaba amenazado por las reformas legislativas; nos encontrábamos en un movimiento de alcance nacional y requeríamos difundir ampliamente la problemática.

Always quiet, with a pencil ready to portray social struggle... The first time I saw her, among the people marching to the *Zócalo* (Main Square) in Mexico City, the "blond woman in huaraches" stood on one of the benches on Reforma Avenue. Later I came to know about her work of capturing history in human faces, different settings, crowds, in images portraying everyday social struggle. 1980 was ending with agitation in the university workers' unions because of recent legislative changes that severely limited workers' rights.

As a member of SITUAM's Executive Committee, I heard about "a designer who has the requirements we have been looking for." Rini was that designer, SITUAM's contract was threatened by the legislative changes and a national movement was developing; we needed to let people know about the situation.

When you talked to Rini she quickly captured the image needed in a poster. It seemed,

Con Rini se podía platicar la idea y rápidamente captaba la expresión buscada a través de un cartel; sin embargo, no parecía ser su prioridad, insistía en apoyar y desarrollar formas organizativas que permitieran contar con talleres básicos en las secciones sindicales y con compañeros capacitados para esas tareas. Le gustaba ir a las asambleas y consejos de delegados, como si quisiera absorber el ambiente, la inquietud, la expresión de la vida sindical... siempre callada, con su lápiz a la mano, recogiendo gráficamente la historia...

Estuvo con nosotros casi un año, después de que se levantó la huelga por la defensa del contrato (fines de 1981); no quiso quedarse porque decía que había otros espacios donde era necesaria... la "peregrina" continuaría su andar pausado pero penetrante.

José Luis Guevara
México, D.F.

however, that this was not her priority; she wanted to follow through and develop organizational solutions, to hold workshops in the unions on the basics, with experienced teachers. She liked to attend meetings and sessions of the delegates' councils; she seemed to be trying to absorb the environment, the concerns, all the expressions of union life... She was always quiet, with a pencil ready to portray history in her work.

José Luis Guevara
Mexico, D.F.

En los Estados Unidos de la década de los ochenta dudamos en usar palabras como "internacionalista" y "revolucionario". Sin embargo, estas palabras vienen a mi mente cuando pienso en la Rini que conocí. Tan sólo déjenme contarles una anécdota:

Fue a principios de 1981, el gobierno de Reagan había entrado al poder y comenzaba a ser evidente que la gente de América Central pagaría un precio alto por ello. En San Francisco, yo era una de las editoras de la revista *Marxismo Contemporáneo*. Decidimos hacer un ejemplar de emergencia "Revolución e Intervención en América Central" (el cual después se convirtió en un libro). Nuestra demanda de artículos obtuvo una respuesta inmediata. Pero debido al volumen de material que debía traducirse necesitábamos ayuda al instante. Decidimos buscar a Rini dondequiera que fuera y pedírsela. A los dos días de haberla llamado estaba en San Francisco, traduciendo el primer artículo. Y aquí se quedó durante dos intensos meses, dejándose poco tiempo para dormir o comer. También marcó un patrón de

In the United States of the 1980's, we hesitate to use grand words like "internationalist" and "revolutionary." Yet these words come to mind when I think about the Rini I knew. Let me tell just one story.

It was early 1981. The Reagan administration had taken office, and it was becoming clear that the people of Central America would pay a high price for that. In San Francisco, I was one of several people involved in editing the journal *Contemporary Marxism*. We decided to do an emergency issue, "Revolution and Intervention in Central America" (which also became a book). Our call for articles brought an immediate response but, given the volume of material to translate, we had to have instant help. We decided to find Rini—wherever she was—and ask her. Two days after we called, she was in San Francisco, translating the first article. And here she stayed for two intense months, barely taking time out to eat or sleep. She also set the standard of quality with her unique rendering of an article by Sergio Ramírez.

calidad con su magnífica traducción de un artículo escrito por Sergio Ramírez. "¿Revolucionaria?" "¿Internacionalista?", sí, de la misma manera en que un bombero responde de inmediato al sonido de la alarma que está junto a su cama, yendo adondequiera que lo necesiten, así Rini comprendió y vivió su vida.

Susanne Jonas
San Francisco, California

I. Lozana como la mañana
 y enciende su brillo con el sol.

En nuestros encuentros, el diálogo se abría poco a poco hasta transformarse en abanico de tercera dimensión. Los temas que se tocaban nos llevaban al sótano de la espina dorsal de la sociedad que a veces se imprimía en las notas musicales o a veces en una libreta que escondía un dibujo.

II. Soy la letra en el escrito
 que se pone a cuestionar.

Amigos comunes, reflexiones discutidas, observaciones cabronas, un poco de risa, un poco de alcohol, la condena a sistemas corruptos, a la explotación despiadada, a los asesinatos. ¡Duro contra ellos!
La contrapartida, movimientos organizados: obreros, la COCEI, los departamentos de azoteas, los chicanos, las mujeres; de como meter refugiados hasta Albuquerque, de la revista, de grabados, de serigrafía y del internacionalismo libertario.

III. Suave amor que despacio llegó y se
 fue despacio...

—Maylo, ¿Hoy se presentan los Nakos en la
 Alameda con los cletos?
—Sí Rini, a las 7:30.
—Ahí nos vemos.
—Ya vas.

"Revolutionary"? "Internationalist"? Yes. Like the firefighter who responds immediately to the alarm by his bed, going wherever he is needed, so did Rini understand and live her life.

Susanne Jonas
San Francisco, California

I. Fresh as the morning
 lighting her luster with the sun

In our meetings, dialogue opened up little by little until it became a third-dimensional fan. The topics under discussion led us to the depths of society, rockbottom, at times becoming notes of music or at times a notebook hiding a drawing.

II. I am the letters in the writing
 who start to question.

Common friends, thoughts, harsh observations, smiles, a little alcohol, the condemnation of corrupt systems, of exploitation, of murder. Give it to 'em!
The counterpart, organized movements: COCEI, rooftop rooms, Chicanos, women, how to get refugees to Albuquerque, the magazine, engravings, silkscreening and anarchist internationalism.

III. Sweet love coming and leaving
 slowly...

—Maylo, are the Nakos and Cletos playing
 today in La Alameda?
—Yes, Rini, at 7:30.
—I'll see you there.
—Okay.

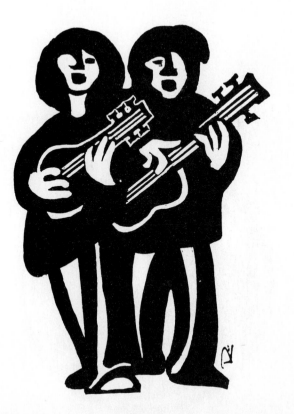

IV. La mujer está diabólica
con antena parabólica
haciéndose rizos de *smog*.

—Mira esas señoras con esos peinados tan grandes, por más que se los cuidan los contamina el aire.
—Es cierto, ni siquiera las bellas artes lo pueden evitar.
—La contaminación no sólo es viral sino visual.
—Y hasta sexenal.

De pronto se me quedó viendo con sus ojos claros y que explota la carcajada y me dijo:

—Bueno, ¿a qué horas empezamos a platicar?

V. Habla sobre biología
canta a la ecología
dando origen
a nueva creación.

La última vez que la vi fue el viernes 7 de febrero de 1986, y en mi agenda, en la R, escribió: "Cuando abras aquí, háblame" Rini. Dejar recado con Cuca.

¡Oh! ven, muerta no estás
te jalo del brazo y no te vas.

Ismael Colmenares
México, D.F.

IV. This woman is diabolic
with her parabolic antennae
curling her hair with smog.

—Look at the huge coiffures on those ladies, they're getting polluted no matter what the ladies do.
—That's true, not even the fine arts can avoid it.
—Pollution is not only viral but visual.

She looked at me all of a sudden with her clear eyes, began laughing and said:

—Well, when are we going to talk?

V. Talking about biology
singing to nature
giving birth
to a new creation.

I saw Rini the last time on Friday, February 7, 1986. She wrote in my pocket diary under "R": "When you open here, call me. Rini. Leave a message with Cuca."

Alas! come here, you are not dead
I take you by the arm and you don't leave.

Ismael Colmenares
México, D.F.

Antes de tratar a Rini la había visto en reuniones amplias de la revista *Punto Crítico,* y en innumerables movilizaciones populares en las calles de la Ciudad de México. Al buscarla en las marchas, invariablemente la veía, algunas veces con paso presuroso tratando de llegar a algún punto, otras subida en algún lugar que, me imaginaba, le permitía un buen ángulo de observación para realizar los bocetos de sus dibujos, que tan bien expresan los detalles del movimiento popular.

Before meeting Rini I had seen her at *Punto Crítico* meetings and at various demonstrations in the streets of Mexico City. When I looked for her at a march, I invariably saw her hurrying to get somewhere. Sometimes I would see her perched on a high place where she had a good angle to sketch those drawings of hers which capture so well the details of a mass movement.

In 1982 our Democratic Teachers group decided to initiate regional coordination in the

En 1982 un grupo de maestros democráticos decidimos impulsar una coordinación regional de la zona sur del Valle de México; y se acordó elaborar un órgano de propaganda escrita. Así solicité la ayuda de Rini. Le comenté nuestra idea y me dio algunas indicaciones prácticas que nos sirvieron para iniciar la tarea de propagandización; pero Rini sugirió realizar un Taller con más compañeros dispuestos a trabajar en la prensa regional.

Rini daba sus trabajos y sus conocimientos semejando una llama que al repartirse nada pierde, por el contrario, agranda su fuego. Podías abordarla en cualquier momento y pedirle consejo sobre cualquier trabajo de prensa, y jamás se negaba a ayudarte. Siempre te regalaba sus conocimientos acompañados de una sonrisa.

Pero eso sí, Rini tenía la certeza de la necesidad de formar equipos de trabajo que pudieran reproducirse por centenas; el *Folleto de Folletos* es un material que sirve para resolver pequeños y grandes problemas que surgen a la hora de editar un escrito.

Con Rini siempre me sentí con la confianza suficiente para hacerle todas las preguntas que se me ocurrieran sobre la elaboración técnica de la propaganda; pero en relación a su persona me fue imposible, nunca lo intenté y no se por qué, tal vez porque trabajar con Rini significaba ocupar todo el tiempo en la tarea marcada y no había tiempo para descansos. Pocas personas he conocido con tanta capacidad para el trabajo, con tanta confianza en el triunfo de la causa en la que han empeñado sus esfuerzos y con una convicción tan firme de que tal causa vale todo y más de lo que uno tenga.

Cuando me enteré de su muerte, pensé que personas como ella no debieran morir; al escribir estas líneas lo sigo sosteniendo, son seres que tienen mucho qué enseñar con su ejemplo.

Néstor Lecona Hernández
México, D.F.

southern part of the Valley of Mexico, and to start a publication. I asked Rini to help, and told her about our ideas. She gave us some practical suggestions which got us going with our literature. But she also suggested having a workshop with more people who would like to work on regional literature.

Rini shared her work and knowledge like a flame that never gets smaller as it spreads but always bigger. People could ask her advice about the work at any time; she never refused to help. She always shared her knowledge with a smile.

But one thing for sure, Rini was very definite about the need to create working groups that could proliferate by the dozen. The *Folleto de Folletos* (Pamphlet About Pamphlets) which Rini prepared is an aid to solving all kinds of problems that come up in the process of producing written materials.

I always felt free to ask Rini any question that came to mind about technical matters; but about her as a person, I never asked anything and never tried to do so, perhaps because working with her meant devoting every minute to the task at hand and there was no time for breaks. I have met few people with such a capacity for work, so confident that the goal to which they have devoted all their efforts will be achieved and that this goal is worth everything and more than everything that one has.

When I learned of Rini's death I thought people like that should never die. I still think that, as I write these words, because such people have so much to teach by their example.

Néstor Lecona Hernández
Mexico, D.F.

Conocimos a Rini en 1983 cuando pasó de camino a Los Ángeles. Nosotros publicábamos un boletín de noticias para el *Centro Adelante Campesino* de aquí. Rini ofreció trabajar para nosotros, y nos hizo unas cuantas ilustraciones. En el Centro apreciamos realmente el trabajo de Rini. Siempre le preocupaban los demás. Siempre donaba su tiempo sin pensar en cuantas horas tendría que ocuparse.

Josie Ojeda
El Mirage, Arizona

We met Rini back in 1983 when she was passing through on her way to Los Angeles. At that time, we were doing a newsletter for the *Centro Adelante Campesino* of the Arizona Farm Workers' union. Rini offered to work with us on it, and she made a few sketches for it. At the *Centro* we really appreciate Rini's work. She was always caring for others. She was always donating her time, not thinking about how many hours she would put in.

Josie Ojeda
El Mirage, Arizona

Un día estaba dibujando. Hacía un dibujo al óleo de las montañas que están enfrente de mi casa. Creo que fue a principios de 1983, cuando tenía 8 años.

En esos días llegó Rini. Como siempre, con muchos regalos para todos. Cuando vio mi dibujo se puso muy contenta porque le gustaba que yo dibujara. Me explicó todo lo que debía corregir. En verdad yo no entendía mucho lo que me decía de la perspectiva y cosas por el estilo. Como me gustaban mucho sus ideas, le pedí que me enseñara a dibujar como ella.

Mis papás, Rini y yo fuimos a San Francisco a pasarnos unas vacaciones. Cuando salíamos a pasear por la ciudad, me hacía llevar un lápiz y mi libro de dibujos. En el coche me decía que lo más importante era tomar apuntes de todo lo que me gustara para que no se me perdiera la imagen. No siempre tendría tiempo de terminar un dibujo en el momento que veía las cosas.

Entre mis lecciones de dibujo, me contaba sobre la historia de San Francisco, de Estados Unidos, la sociedad gringa, las huelgas, comidas, etcétera. Me platicaba lo que ella hacía cuando era niña. En la noche, me leía libros que a ella le gustaban.

Trataba de imitar sus dibujos porque me parecían muy bonitos, pero ella me decía que hiciera las cosas como a mí me gustaran sin imitar a nadie más. En su última visita Rini me dijo cómo enseñarle a dibujar a mi her-

One day I was making a drawing in oil of the mountains in front of my house. I think it was at the beginning of 1983, when I was 8 years old. Then Rini came, as usual with a lot of presents for everybody. When she saw my drawing, she was very happy because she liked me to draw. She explained everything that had to be corrected. The truth is, I didn't understand very well what she told me about perspective and things like that.

Since I liked her ideas a lot, I asked her to teach me to draw. The next day, when I came home from school, I saw that she had bought me a professional sketchbook, some very fine charcoal sticks and an eraser.

My parents, Rini and I went to San Francisco on a vacation. When we went out to see the city, Rini made me take a pencil and my sketchbook. In the car she told me that the most important thing was to make quick sketches of everything I liked, so I wouldn't forget the image.

Between my drawing lessons, Rini told me about the history of San Francisco or the United States, *gringo* society, strikes, the food, and so on. She talked to me about what she did when she was a little girl. At night, she read me books that she liked.

I always tried to imitate her drawings because I thought they were wonderful, but she told me to make things the way I liked them and not imitate anybody. On her last visit, Rini

mana que entonces tenía un año. Me dijo que nunca le preguntara qué era lo que había dibujado y que nunca le diera forma yo mismo a sus dibujos ya que a mi hermana, por ser más chica, no ve las cosas como yo y le podía quitar creatividad.

Un día me dijo mi mamá que Rini venía dentro de dos semanas, pero al siguiente día me llegó la noticia de lo que le pasó. Me puse muy triste y me propuse hacer dibujos con las técnicas que me enseñó y guardar todos los trabajos que pudiera de ella. Ahora, al escribir esta historia, me siento muy bien por haber conocido y haber aprendido tantas cosas de una persona tan querida como Rini.

Yurik Sandino Alarcón
Riverside, California

Cuando en las minas de carbón de Clifton-Morenci, Arizona, estaban en huelga y mi casa era el paraíso de los periodistas, los viajeros, los socialistas, los vecinos, los amigos y los compañeros huelguistas, vi por vez primera a la mujer a quien más tarde conocería como Rini Templeton. Era el 5 de mayo de 1984. El Centro Auxiliar de Mujeres había organizado un *Rally* de Trabajo y una gran fiesta del 5 de mayo. El pacífico *Rally* se convirtió en un caos cuando la policía estatal lanzó gas lacrimógeno contra las personas, y el gobernador llamó a la Guardia Nacional, quienes llegaron en helicópteros y camiones a pacificar a un pueblo de 4,500 personas.

Fue en esa tarde atareada cuando al fin reparé que una de nuestras visitas, estaba escribiendo o dibujando en nuestro comedor. Nuestra casa estaba en tal estado que pregunté a mi esposo Jorge, en la cocina, "¿Quién es la señora con el paliacate en la cabeza?", y él se limitó a encogerse de hombros. Me tenía impresionada, pues era obvio que ella era anglo, pero hablaba un español perfecto. Era muy cortés, algo tímida, nada indicaba el espíritu de aventura que llevaba dentro.

Rini permaneció una semana más o menos

told me how to teach my sister, who was one year old, to draw. She said I should never ask her what she had drawn and never say what she had drawn because my sister, being younger, didn't see things as I did and I could take her creativity away.

One day my mother told me that Rini would be coming in two weeks. But the next day, I heard what had happened to her. I was very sad, and tried to make drawings with the techniques she had taught me and to put together all the works of hers I could. Now, writing this story, I feel happy that I knew and learned so many things from someone so dear as Rini.

Yurik Sandino Alarcón
Riverside, California

When I first met the woman who would later be known to me as Rini Templeton, the copper miners of Clifton-Morenci, Arizona were on strike and my house was a haven for journalists, travelers, socialists, neighbors, friends, and fellow strikers. It was May 5, 1984. The Women's Auxiliary had organized a Labor Rally and *Cinco de Mayo Fiesta* of major proportion. The peaceful rally had turned into mayhem after State Police detonated tear gas at the crowd and the Governor called in National Guard helicopters and trucks to pacify a town of 4500.

It was on this busy evening that I finally noticed one of our visitors writing or drawing in our dining room. Our house was in such a state that I asked my husband, Jorge, in the kitchen, "who is that lady in there with the red bandana on her head?" and all he did was shrug his shoulders.

I was impressed because she was obviously Anglo, but spoke perfect Spanish. She was extremely polite, somewhat shy in nature, nothing to indicate the spirit of adventure that lay underneath.

Rini stayed for a week or so after everyone else left town, as my guest. She helped me cook

después de que todos habían abandonado el pueblo. Mi huésped me ayudó a cocinar y a lavar, y aunque hablaba poco de ella misma, nos hicimos amigas y fuimos a todos lados juntas: el tribunal, las audiencias, la línea de piquete, la clínica. Algunas veces la perdía de vista, tan sólo para encontrarla encaramada encima de un edificio o de un árbol dibujando. Su estilo rápido y dinámico nos dejó los recuerdos necesarios para continuar con otras batallas en otros campos.

Rini se fue de la misma forma en que llegó: con muy poca fanfarria. Un día me dijo que había conseguido un aventón a California y yo le dije: "¿qué, así nada más?" Cuando nuevamente supe de ella fue a través de un paquete de los dibujos de la fiesta del 5 de mayo y del *Rally* de Trabajo. Uno de sus dibujos apareció en el anuario de la Secundaria, como anuncio para la clínica del pueblo. El anuncio dice así: "Fuerza a través de la Solidaridad."

Rini se fue, pero sólo está tan lejos como sus dibujos. Y por esa razón, ella siempre estará con nosotros.

Anna Marie O'Leary
Tucson, Arizona

and wash. We became friends and we went from place to place together: the court hearings, the picket line, the clinic. Sometimes I would lose sight of her, only to see her minutes later perched on top of a building or a tree, busily sketching away. Her quick and dynamic style left us the memories needed to continue our battles on other grounds.

Rini left, just as she had come, with little fanfare. One day she told me she had found a ride to California. And I said, "What, just like that?" When I heard from her again, it was with a package of the sketches from the *Cinco de Mayo Fiesta* and Labor Rally. One of her sketches appeared in the High School Yearbook, as an advertisement for the People's Clinic. The ad reads: "Strength through Solidarity."

Rini left, but she was only as far away as her sketches. And for that reason, she will be with us always.

Anna Marie O'Leary
Tucson, Arizona

En estos momentos viene a mi memoria el día que Rini me esperó dos horas con las llaves nuevas de la casa en donde vivíamos. Después que salí mal librado y triste de una batalla, con un abrazo, un beso, un puño encabritado y una sonrisa me dijo: "No te preocupes, tú adelante." Recuerdo sus noches de trabajo y de tos intensa, su adaptabilidad al barrio, sus enseñanzas y la fe que nos inspirábamos. Rini sabía mucho de todo, fue la erudita más sencilla que he conocido: lo mismo cambiaba un vidrio roto, que me ilustraba sobre poesía y literatura norteamericanas en una sobremesa.

Antonio Hernández Estrella
México, D.F.

I remember the day that Rini waited for me for two hours with the new keys to the apartment building where we both lived (her last home). I felt sad because of a political battle that I had just lost. Rini embraced me, gave me a kiss, raised her fist and told me with a smile, "Don't worry, keep going." I remember her nights of working and coughing, her adaptability to the neighborhood, her teachings and the faith she inspired in us. Rini knew a lot of things, she was the most unpretentious learned woman I have ever known! She could fix a broken window or talk about American poetry or literature after dinner.

Antonio Hernández Estrella
Mexico, D.F.

Hace varios años, un día en la mañana en que estaba invitada a desayunar, Rini se presentó en mi casa con dos bolsas de papel, una de las cuales traía pan caliente y, la otra, tenía una botella de mezcal con gusano. Me dijo muy alegre: "el pan es para el desayuno, pero la botella es para un día de éstos, pues dicen en Oaxaca: para los días mal, mezcal; para los días bien, también. O sea, que un día cualquiera nos lo tomamos". Apenas el siguiente fin de semana, reunidos en Yautepec, Morelos, ajustamos cuentas con la tal botella de mezcal, acompañándola de unas cervezas bien frías mientras sudábamos copiosamente por el sol del lugar. En una plática informal, nos pasamos informes de los amigos comunes que viven lejos de México y luego, la charla derivó momentáneamente hacia un libro que Rini me recomendaba leer, era de John Bierhorst y se llamaba *In the Trail of the Wind: American Indian Poems and Ritual Orations,* y del cual me leyó unos cuantos poemas, a cual más sencillamente cargado de simbolismo, como esta plegaria de los indios de la tribu Crow con la que hoy quisiera recordarla:

"Que crezcan con vigor las plantas este verano, que abunden las cerezas, que sea bueno el invierno, que no me alcance la enfermedad. Que vea crecer la hierba nueva del verano, que alcance a mirar las hojas cuando estén maduras, que llegue a ver la primavera. Que pueda junto con mi gente alcanzar la primavera felizmente".

Después de su muerte, inspirado en la idea de Henry James, novelista según el cual todos somos para nuestros semejantes, portadores de un mensaje vital, profundamente imbrincado en la trama psicológica de las relaciones interpersonales, me he hecho la pregunta de cuál mensaje personal me dejó Rini. Sin dudarlo un momento, he sacado a flote su íntima preocupación por encontrar en la asimilación y el respeto a las tradiciones y los enigmas del mundo indígena, las claves para aspirar a un hombre diferente en una sociedad avanzada, en la que se derrochan ciencia y tecnología para hacer posible la posesión individual de una

Several years ago when Rini was invited to have breakfast at our house one day, she arrived with two paper bags. One contained warm, fresh bread, the other a bottle of mezcal. She told me joyfully: "the bread is for breakfast, the bottle for any occasion. In Oaxaca, where mezcal is made, there is a saying: For bad days, mezcal, and for the good ones too. That means we'll drink it for sure one of these days."

The very next weekend, when we met in Yautepec, Morelos and were sweating heavily because of the weather there, we drank the whole bottle together with some very cold beer. We talked about mutual friends living abroad; suddenly the conversation turned to a different topic, a book called *In the Trail of the Wind: American Indian Poems and Ritual Orations* by John Bierhorst, which Rini recommended to me. She read some poems from it, all of them filled with symbolism like this prayer of the Crow Indians, a prayer I would like to remember her by:

"This summer may the plants thrive, may the cherries be plentiful, may the winter be good, may illness not reach me. May I see the new grass of summer, may I see the full-sized leaves when they come. May I see the spring. May I, with all my people, safely reach it."

After her death, inspired by Henry James's idea that we are all intertwined in a network of personal relationships and carriers of vital messages for other people, I asked myself what personal message did Rini leave me. Without a minute's hesitation, I thought of her profound belief that in respect for the traditions and mysteries of the Indian world, one could find the clues to forging a new, different kind of human being in advanced societies where science and technology make it possible for individuals to possess superfluous objects that are good only for filling the planet with trash.

Far from the pressures of our work, in a moment of happiness that we shared as friends, Rini engraved an indelible message on my memory that day in Yautepec: we must aban-

montaña de objetos superfluos que no han hecho otra cosa que ensuciar la tierra con basura.

Sin pretensiones didácticas, alejada de la tensión de la militancia y de la disciplina del trabajo periodístico revolucionario, en medio de la alegría familiar que compartíamos como amigos, aquel día en Yautepec, Rini dejó grabado en mi memoria un mensaje indeleble: hay que abandonar todo rasgo de soberbia cultural y construir el futuro tomando como principio el respeto total hacia el último escalón social del mundo moderno: los indígenas.

Alejandro Álvarez
México, D.F.

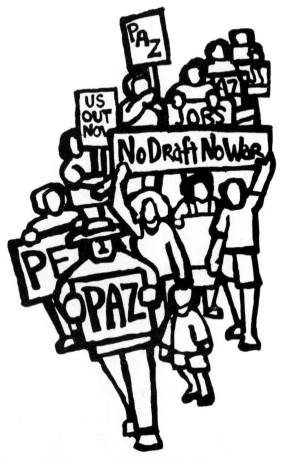

En abril de 1986 Rini fue a la casa a visitarme, días antes habíamos instalado una mesa de serigrafía en el cuarto de azotea donde vivía y trabajaba, con la que sólo llegó a imprimir uno de sus dibujos. Teníamos el proyecto de echar a andar algunos grupos de producción gráfica en las colonias populares de la ciudad. Rini estuvo ensayando un método de producción de carteles con materiales que se pueden conseguir a precios bajos en tlapalerías y tiendas especializadas, así que empezamos a intercambiar ideas especulando sobre cómo nos iba a ir con ese proyecto. Pronto cambiamos de tema y pensamos en el imperialismo, la miseria de los latinoamericanos y la urgencia de librarnos de la influencia negativa de los Estados Unidos. Estuvimos horas hablando de eso y de repente Rini se quedó pensativa, me vio muy seria y me dijo:

"A mí no me gustan los gringos que ustedes conocen y como los conocen. Yo creo que el pueblo estadounidense algún día dejará de ser visto como el opresor y el derrochador de la riqueza que otros generan. Yo me siento orgullosa de ser estadounidense y con mi gente he luchado en contra de la manipulación y la voracidad imperialista del gobierno y las compañías gringas. Cuando estuve en Cuba, me tocó la invasión de Bahía de Cochinos; a los que estábamos ahí, el embajador de los Esta-

don all forms of cultural arrogance and, in building the future, make it a principle to have total respect for those who constitute the basis of a truly modern society: the Indians.

Alejandro Álvarez
México, D.F.

Rini came to my house in April, 1986. Some days before, we had installed a silkscreen table in the room where she lived and worked. She printed only one or two drawings on this table before her death. We had planned to start some workshops in poor neighborthoods of the city and Rini was trying out a poster production method using materials that could be found cheap in hardware and art supply shops. So we started to discuss this project. Soon we changed the subject and began to talk about imperialism, Latin American poverty and the need to free ourselves from the negative influence of the United States. We discussed all this for several hours and then suddenly Rini looked at me thoughtfully and said in a serious voice:

"I don't like the *gringos* that you know, or the way you know them. I think that the people of the United States will someday cease to be seen as an oppressor and as the squanderer of others' wealth. I'm proud of being American and I have fought with my people against the voracity of the U.S. government and corporate imperialism. When I was in Cuba, the Bay of Pigs invasion took place; the U.S. Ambassador told us Americans to leave, because he could not guarantee our security. A group of people, including myself, decided to stay and express our solidarity with the Cuban Revolution, and join the march against

dos Unidos nos dijo que saliéramos pues 'no garantizaba nuestra seguridad. Un grupo decidimos quedarnos y expresar nuestra solidaridad con la Revolución Cubana incorporándonos a la gran marcha en repudio a la invasión. Yo fui la abanderada del contingente, porté mi bandera en las calles de La Habana como parte del pueblo que soy y que no desea ni la guerra ni la explotación de los demás."

<div align="right">

Rodolfo Lacy
México, D.F.

</div>

Hace casi año y medio de la muerte de Rini y sin embargo su presencia es muy actual. Hablar de Rini, recordarla, es imposible sin que se me llenen los ojos de lágrimas, no por tristeza sino que algo que todavía no puedo asimilar es que haya muerto sola, sola, ella que nos tenía a todos nosotros, sola, ella que siempre estuvo dispuesta a dar mucho de sí misma.

La última vez que vi a Rini fue una semana antes de su muerte. Sorpresivamente llegó a mi casa cargando un "moisés" (portabebé de mimbre). Tres semanas antes había nacido mi hija y yo había estado preguntando por Rini para avisarle, pero todo indicaba que estaba de viaje, por eso fue muy grande y grata mi sorpresa al verla llegar.

Por supuesto no la dejé ir hasta que comiera con nosotros, después me ayudó a bañar a Luz Cristina y fue cuando la noté sumamente cansada, al grado de que se quedaba dormida al estar platicando.

Conversamos sobre el trabajo que realizamos y se mostró muy optimista sobre lo correcto de la línea interpretativa desarrollada, señalando que por más graves que fueran los problemas la garantía de que se avanzara radicaba en sostener claridad y precisión en el estudio de la realidad. Comentamos un poco de sus proyectos de trabajo.

Como a las 6 de la tarde llegaron a conocer a mi hija unos amigos y les dio mucho gusto ver a Rini y estuvimos un rato conversando, de

the invasion. I was the standard-bearer of our group, and I carried the U.S. flag through the streets of Havana as an expression of the people I belong to, who do not want war or exploitation in the world."

<div align="right">

Rodolfo Lacy
Mexico, D.F.

</div>

It is been almost one and a half years since Rini's death. However, her presence has not faded away yet. Talking about Rini and remembering her is impossible without getting tears in my eyes, not because of sadness, but because she died alone; alone, despite having us all, and because she was a woman always ready to give so much of herself.

I saw Rini for the last time a week before her death. She came to my house unexpectedly, carrying a cradle. My daughter had been born three weeks before and I had been looking for Rini to let her know about it but it seemed she was on a trip. When she showed up, it was a very nice surprise.

Of course, I insisted upon inviting her for dinner and afterwards she helped me bathe Luz Cristina. It was then that I noticed she was terribly tired and she fell asleep during the conversation.

We talked about the work we had done together, and she was very optimistic about our interpretations being correct. She pointed out that the key to solving the most serious problems and moving ahead was to maintain clarity and objectivity in our analysis of reality. We also talked about her future work projects.

About six o'clock that same afternoon, some friends came over to my house to see my daughter and they were very pleased to see Rini. We talked for a while, but once again Rini fell asleep. This started to worry me and I sug-

nueva cuenta Rini se quedó dormida sentada. Esto ya me llamó la atención y le sugerí que descansara, no sólo en ese momento, sino que se tomara unos días de vacaciones y que fuese al médico.

Al despedirnos quedamos de que me hablaría· después para volver a comer juntas. No hubo telefonema alguno y sí la noticia de que había muerto. Hay una frase que ha circulado profusamente y que dice "donde hay vida y lucha está Rini Templeton", estoy de acuerdo con ella pero ¡carajo!, ¿por qué se nos tuvo que morir Rini?

Ma. de la Luz Arriaga L.
México, D.F.

gested that she rest, and not only that night, that she take some vacation and see the doctor.

Saying goodbye, she promised to call me, to decide when to have dinner together again. She never did and soon I heard about her death.

There is a well-known saying: "Where there is life and struggle, there is Rini Templeton."

I agree on that, but damn, why did she have to leave us?

Ma. de la Luz Arriaga L.
Mexico, D.F.

Otros hablarán de cómo vivió Rini. Yo lo haré de su muerte. Rini vivió sus últimos años cerca del cielo: en un cuarto de azotea que hacía las veces de taller y habitación. Desde ahí miraba la ciudad y las montañas al atardecer, mientras trabajaba, fumando y tomando dulces tazas de café cargado.

A pesar de compartir la misma casa, podía no ver a Rini por días, ya que cuando trabajaba no le gustaba que se le interrumpiera. Irrumpir en la jornada de trabajo de Rini era una cosa seria, así que yo había aprendido a anunciarme antes de subir a verla, chiflándole.

Rini siempre me recibía con una sonrisa, una mirada afectuosa y un abrazo cálido. Platicábamos mirando las montañas o el cielo por la noche o dejando que el sol nos calentara.

Una mañana a mediados de junio subí a buscar a Rini, pues el día anterior Marcos me había preguntado por ella, lo que se me hizo extraño ya que él tenía un estrecho contacto con ella en el trabajo de los cuartos de azotea de Tlatelolco. Así que pensé que yo también tenía más de una semana que no la veía y que subiría a ver cómo estaba al día siguiente temprano. Y al acercarme al cuarto supe que algo le había sucedido. Bajé por la llave de su cuarto y subí corriendo. Al abrir comprobé el presentimiento.

Others will talk about Rini's life, I will talk about her death. Rini lived her last years near the sky, in a rooftop room where she worked and slept. From her place she could see the city and the mountains at sunset while she was working, smoking, drinking her very sweet, strong coffee.

Even though we shared the same building, I didn't see Rini for days at a time. When she worked, she didn't like to be disturbed. Having learned this, I would announce myself by whistling when I wanted to see her.

She always received me with a smile, a warm hug and affection in her eyes. As we talked, we looked at the mountains or the sky at night, or let the sun warm us up.

One morning in the middle of June, 1986 I went upstairs to look for Rini. The day before, my friend Marcos had asked me about her. I was surprised that he did, because he was very much in touch with her in the work they did for the people living in the rooftop rooms of Tlaltelolco after the earthquake. I realized it had been more than a week since I had seen her; early tomorrow morning, I thought, I'll go up to see how she is.

As usual, I whistled before I went upstairs. She didn't answer and I took a flower with me

Rini yacía muerta cerca de la puerta. Tenía varios días de haber fallecido. Su muerte la sorprendió trabajando, pues en su mesa estaba un *scratch* sin terminar. El grabado representaba el símbolo del terremoto en la cultura náhuatl.

Rini fue incinerada en el Panteón de Dolores y sus cenizas, por diversos hazares, fueron a parar a la custodia de la embajada de Estados Unidos en México, aquella frente a la que Rini tantas veces alzó su voz y su puño enérgicos para protestar.

Rini murió de un ataque cardiaco. Sus cenizas fueron esparcidas en Nuevo México y desde entonces un fantasma recorre el mundo.

Gerardo Mendiola
México, D.F.

since we frequently exchanged flowers. When I got near her room I knew something had happened to her.

Rini lay dead by the door. She had died some time before. On her table was an unfinished scratchboard drawing, which meant that she had died working. The drawing represented the earthquake symbol in the Nahuatl culture.

Her body was cremated at Dolores Cemetery and it happened that her ashes were kept at the U.S. Embassy, where she had many times raised her voice and her fist in protest.

Rini's heart stopped for natural reasons. Her ashes were scattered in New Mexico. Since then, a ghost travels around the world.

Gerardo Mendiola
Mexico, D.F.

Durante los últimos diez años, Rini Templeton mantuvo en la propaganda política de las agrupaciones populares más radicales del país la presencia anónima de su trabajo. Al morir dejó en México y Estados Unidos un conjunto de cuadernos en cuyo lomo se indica el año y el lugar en que fueron elaborados, asimismo dejó una serie de *scratchés* y un archivo temático de fotografías e ilustraciones recopiladas por ella de periódicos, revistas y otras publicaciones.

Con ese material Rini realizaba su trabajo de artista gráfica, productora de imágenes, nutriéndose además de movimientos políticos y sociales con ideas y sentimientos guardados en una pequeña biblioteca personal en donde reunió temas de política, historia, arte y poesía.

La labor que Rini se asignó como artista, con una posición de clase claramente definida a favor de los que son pobres y se rebelan contra esa condición impuesta, consistió en comprometerse activamente en sus luchas.

Rini mantuvo una filiación orgánica con la Organización Revolucionaria Punto Crítico (ORPC), pero su trabajo militaba solidario en

For the last ten years of her life Rini Templeton maintained an anonymous presence in the most radical groups in Mexico through her art. When she died, she left a set of sketchbooks with the year and place of origin written on each. She also left a scratchboard series and a collection of photographs and illustrations she had compiled from newspapers, magazines and other periodicals, organized by topic.

Aided by these materials, Rini produced her images. She drew nor only on the political and social movements but also on ideas and feelings expressed in a small personal library of works on politics, history, and art, and poetry. Mostly poetry, since she devoted her free time to reading poems and rewriting them as an interpretative exercise.

As an artist, Rini took a clear stand in favor of the poor and all who struggle against the class position imposed on them. She assigned herself to participate actively in their movements. Rini was affiliated with the Punto Crítico Revolutionary Organization but her work was compatible with every mass movement.

cualquier movimiento de masas independiente del Estado.

La obra que nos dejó Rini no está ubicada en colecciones privadas, ni gozó de la auto-publicidad que muchos artistas le dan a su trabajo. Su obra la realizó para ser divulgada anónimamente en papeles y carteles efímeros y en situaciones momentáneas de una lucha constante. No obstante, sus dibujos siguen apareciendo en la propaganda de nuevos movimientos, siendo el único material gráfico que por sus características puede llevar la leyenda de una consigna actual y ser fácilmente copiado para su reproducción masiva.

Centro de Documentación
Gráfica Rini Templeton
México, D.F.

The works left by Rini are not located in private collection, nor did they enjoy the promotion that so many artists give to their work. Her graphics were made to be distributed anonymously, in short-lived papers and posters, or in a given moment of some ongoing struggle. Yet they are still being used, by the new movements, as images that can carry today's slogans and be copied easily for mass reproduction.

Centro de Documentación
Gráfica Rini Templeton
Mexico, D.F.

Una brisa ligera
acaricia un ramo de nubes
hacia el oriente
mientras yo esparzo algunas
de tus cenizas sobre la barranca...

los sollozos de algunos de tus amigos
enmarcan la quietud fotográfica
de esta tarde de Nuevo México

un nudo seco gira alrededor
de mis adentros
pero todos nosotros continuaremos,
compañera Rini, el trabajo

Llevo conmigo
el pequeño dibujo de campesinos
ondeando una enorme bandera roja

quiero mirarlo
cada vez que sienta lástima de mí
o quiera acumular pilas de dinero
en alguna cuenta de ahorros

Cecilio García-Camarillo
Albuquerque, Nuevo México

A soothing breeze
caresses a bouquet of clouds
to the west
as I scatter some of your ashes
over the gorge...

the sobbing of some of your allies
punctuates the photograph-stillness
of this northern New Mexico afternoon

a dry knot whips around
in my gut
but all of us will carry on the work,
compañera Rini

I am taking with me
your small drawing of some peasants
waving a huge red flag

I want to look at it
everytime I start feeling sorry for myself
or want to accumulate lots of money
in some savings account

Cecilio García-Camarillo
Albuquerque, N.M.

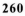

Nos sentamos en el comedor del *Data Center*
y recordamos a nuestros muertos.
La hermana de Rini, Lynne, y su hija están
 sentadas en el desteñido sofá,
mientras que Fred y yo estamos sentados en la
 pesada mesa de la oficina,
con sillas giratorias.
Después del corredor,
la biblioteca guarda cientos y cientos de los
 dibujos de Rini
y muchas otras ilustraciones yacen ansiosamen-
 te sobre el escritorio de Loretta,
en espera de ser copiados.

Las anécdotas de Lynne se escuchan en el
 cuarto.
Oímos y nuestros recuerdos se mezclan con
 nuestras imágenes.
Rini parece escapar de los expedientes de
 ilustraciones
en busca de esa imagen en especial:
hablando sobre la promoción del próximo
 folleto de NACLA.
moviéndose entre nosotros con sus pies enfun-
 dados en calcetas,
haciendo que la fotocopiadora produzca otra
 generación de gráficas.
Ka-chunk, ka-chunk encendiendo la máquina;
ka-chunk, ka-chunk, hoja por hoja,
deslizándose dentro de otro arcoiris de una
 nueva generación de imágenes,
Ka-chunk, ka-chunk, ka-chunk,
forzándola, exigiéndole a la máquina más y
 más.

La presencia de Rini es real,
las nubes del día
le permiten deslizarse entre las historias y las
 imágenes.
De la misma forma nadó
a través de la corriente de Bay Tomales.
En lo profundo del mar
con una foca por guía.

Bill Berkowitz
Oakland, California

We sit in the lunchroom of the Data Center
and have our own memorial service.
Rini's sister Lynne and her daughter sit on the
 faded couch
while Fred and I sit across the table
on unwieldy office swivel chairs.
Across the hall
the library houses hundreds of Rini's drawings
and many more graphics lie anxiously on
 Loretta's desk
waiting to be copied.

Lynne's stories spin the room.
We listen and our memories blend with our
 own images.
Rini is darting through the graphics file
searching for that particular image
talking out NACLA's next promo brochure;
shuffling past us in her stocking feet
to the xerox to crank out another generation
 of graphics
ka-chunk, ka-chunk—pushing at the machine
ka-chunk, ka-chunk—sheet after sheet
sliding into another rainbow generation of
 images
ka-chunk, ka-chunk, ka-chunk
coaxing it, demanding the machine to give
 more of itself
and then more.

Rini's presence is real.
The clouds of the day
allow her to slip and slide thru the stories
 and visions
the same way she swan
thru the Tomales Bay tide
deep into the sea
with a seal as guide.

Bill Berkowitz
Oakland, California

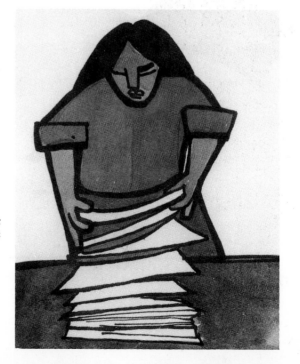

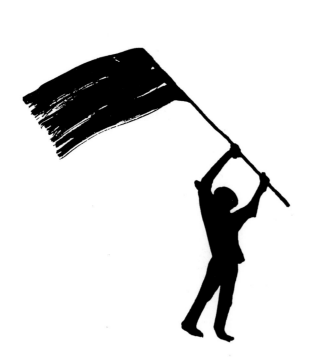

La camarada Rini Templeton ha muerto.
Cuando apenas ayer, en camino a un combate,
yendo a apoyar a mineros en lucha,
a la vista de un dilatado paisaje mexicano,
la sorprendí cantando:
"This land was made for you and me."
Cantaba quedo,
pero con la pasión y convicción de un credo;
porque Rini pensaba y sostenía
que la tierra, los frutos de la tierra
y los frutos del trabajo del hombre,
debían de ser un disfrute común
y la riqueza común repartimiento.

La camarada Rini Templeton ha muerto.
Y queriendo recordar la fecha exacta en que
 la conocimos,
caemos en la cuenta de que siempre estuvo
 con nosotros.
Llegó del Norte, con un atado de recuerdos
 de lucha,
para instalarse en nuestro viejo local,
hoy barrido por la escoba de los sismos, y lo
 hizo suyo.
Llegó del Norte, pero no del revuelto y brutal
 que nos desprecia, era otro Norte que es
 claro y nos comprende.
Y aprendimos con ella el odio al enemigo,
a poner la esperanza en el futuro
y la confianza en el yanqui que trabaja.
Cuánto amaba a su patria, y su patria era el
 mundo.

Hoy nos amarga la vida el sabor de la
 muerte.
Mañana, Rini sólo será el dulce sabor de las
 cerezas.
Porque Rini Templeton es anticipo del tiempo
de las cerezas
que hoy pagamos con llanto

Daniel Molina
México, D. F.

Our comrade Rini Templeton is dead.
It was only yesterday, on the way into battle,
going to support the striking miners,
in sight of a broad Mexican landscape,
I caught her singing:
"This land was made for you and me."
She sang slowly,
but with the passion and conviction of a true
 faith;
because Rini thought and affirmed
that the land, the fruit of the land,
and the fruit of man's labor
should benefit everyone,
and that riches should be distributed equally.

Our comrade Rini Templeton is dead.
And in trying to remember the exact date we
 met her,
we realize she was always with us.
She came from up north with many memories
 of struggle,
to settle in our aging office,
swept away by the earthquake now,
 and made it hers.
She came from up north, not the confused and
 brutal North that despises us, but from the
 clear North that understands us.
And we learned with her to hate the enemy,
to put our faith in the future
and trust in the working-class yankees.
She truly loved her country, and her country
 was the world.

Today the taste of death makes life bitter.
Tomorrow, Rini will be the sweet taste of
 cherries.
Because Rini Templeton is the anticipation
of the time of the cherries
that today we pay for with tears.

Daniel Molina
Mexico, D.F.

Rini y Fea

Al morir, Rini Templeton dejó más de 100 cuadernos con sus dibujos, en cuyo lomo generalmente se indica el año y el lugar en que fueron elaborados. Asimismo dejó muchas esculturas, serigrafías y por lo menos 75 *scratchés*. Tales obras llegaron a ser la base de este libro, junto con una gran cantidad de cartas escritas por ella y poemas que nutrían su trabajo. Ubicados en todas partes de los Estados Unidos y México, sin hablar de otros países, los dibujos de Rini no han sido contados, pero 9,000 parece ser un cálculo razonable. Ojalá que hubiesen sido más.

Los editores

When Rini Templeton died, she left well over 100 sketchbooks, most of them identified by the year and locale or theme of the drawings inside. She also left many sculptures, dozens of silkscreen prints and at least 75 scratchboard originals. Those works, together with quantities of letters by Rini and poems that inspired her, became the basis for this book. Located all over the United States and Mexico, not to mention other countries, Rini's drawings have yet to be counted precisely but 9,000 seems a safe estimate. Would that there had been more.

The editors